世界名畫家全集　何政廣主編

羅賽蒂 Dante Gabriel Rossetti

何政廣◉主編、吳礽喻◉撰文

藝術家出版社

世界名畫家全集

拉斐爾前派代表畫家

羅賽蒂

Dante Gabriel Rossetti

何政廣◉主編

吳礽喻◉撰文

藝術家出版社

目 錄

前 言

在十九世紀的藝術運動中，拉斐爾前派思想根源來自神秘的浪漫主義美術，反對成為學院式的古典主義，與同時代的文學對語言和文學遺產、對地方和民族的傳統之傾向是一致的。拉斐爾前派由於對英國工藝運動和「新藝術」（Art Nouveau）的形成所產生的影響－通過羅斯金和莫里斯，而具有特殊的重要性。

羅賽蒂（Dante Gabriel Rossetti, 1828－1882）是英國拉斐爾前派運動的領袖人物之一。他是移居英國的義大利詩人的後裔。羅賽蒂是一位畫家，也是詩人，作品以中世紀故事及大詩人但丁的著作為題材，同一題材有詩有畫。他受父親薰陶，從小對文學很有教養，兒童時代幾乎沉浸在但丁的詩海裡。

羅賽蒂於1845年17歲時，進入倫敦皇家藝術學院，由於他的性格不適應藝術學校的生活，有一段時間幾乎想放棄繪畫而從事詩歌寫作。1848年他寫信給布朗，希望收他為門生，後來他們成為一生的摯友。同時他認識亨特，兩人共用一間畫室。這一年底羅賽蒂年僅二十歲與密萊共同發起拉斐爾前派運動，第二年開始每年舉辦拉斐爾前派的聯展。

1850年，羅賽蒂認識了具有裁縫師教養的女性伊麗莎白·希黛兒（E.Siddal），直到1860年與她正式結婚。這十年羅賽蒂的名作〈幸福的碧雅翠絲〉、〈希黛兒扮演「幸福的碧雅翠絲」〉、〈希黛兒頭像，向下看〉、〈被愛之人〉、〈女巫莉莉〉、〈動人心念的維納斯〉等五十多幅都以希黛兒為模特兒作畫。不幸在結婚兩年後，愛妻希黛兒因服用鴉片酊過量而身亡，羅賽蒂悲痛欲絕。希黛兒自己也從事繪畫創作，遺留下不少作品。

1864年羅賽蒂36歲時，完成蘭達夫大教堂祭壇三聯畫。秋天到巴黎旅行，在畫家方丹·拉突爾陪伴下參觀庫爾貝、馬奈的畫室。過一年回倫敦開始畫珍·莫里斯素描肖像。1870年羅賽蒂出版詩集《生命殿堂》，再版六次，受到好評。1871年，他與門生莫里斯一同遷居到牛津郡的凱姆斯考特莊園。1887年因手術移居肯特海邊休養。1882年羅賽蒂53歲辭世，倫敦皇家藝術學院為他舉行紀念回顧展。

羅賽蒂有許多門生，其中的威廉·莫里斯和布恩瓊斯最為著名。莫里斯後來成為英國美術工藝運動的代表人物，現代設計的先驅。布恩瓊斯則是拉斐爾前派名畫家。

羅賽蒂代表作〈幸福的碧雅翠絲〉，畫上有一隻紅羽毛鴿子嘴銜一枝白罌粟花，這樣顛倒色彩的表現，是一種象徵手法，後方林蔭地畫出愛神和但丁，瀕於死亡的碧雅翠絲露出狂喜，畫家用神學方式，把死亡與復睡、下地獄與出苦海、死的悲哀與女子的熱情，交織組成十字形構圖。羅賽蒂在此畫上的象徵主義，反映了他對自己所愛之人的深情厚意。而他在〈但丁之夢〉一畫中，則按照詩人的幻想畫出碧雅翠絲的逝去與入葬的情景，構圖受但丁詩篇啟示，並從英國傳說故事《亞瑟王始末記》吸取靈感，深具神秘感，是他著名作品。

二〇一一年四月寫於藝術家雜誌社

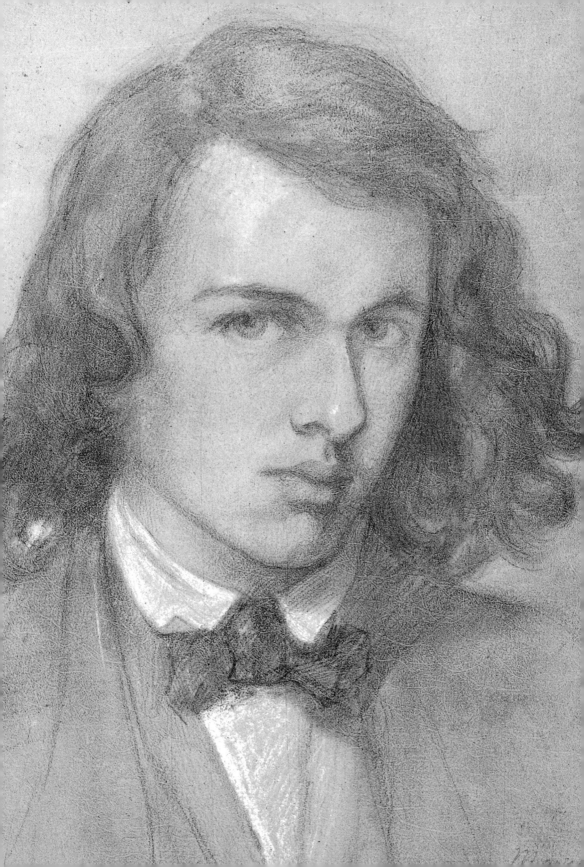

令人驚奇的原創藝術家
拉斐爾前派代表人物羅賽蒂

> 「羅賽蒂在畫家之中的定位就有如建築界的奇葩巴特菲德（**W.**
> **Butterfield**）——代表著，他是最令人驚奇且原創的藝術家。而原
> 創藝術家常常行事風格特異，當特異的行事手法加上特異的風格
> ——就脫離了先例，成就了無法解釋的、自成一格的藝術成就。」
>
> ——考文垂・巴特摩爾

　　英國詩人考文垂・巴特摩爾（Coventry Patmore）在1857年參觀
牛津大學學生會時，在羅賽蒂和友人共同創作的「亞瑟王壁畫」前
注目仰止寫下讚歎的話語。1890年代，巴特摩爾的評論也獲得了德
國藝術史學家謬瑟（R. Muther）迴響，他說道：「現代英國的新文
化起點，是從羅賽蒂出現的時候算起。他不受同代藝術家的影響，
而所有人都從他那借了許多創意。」

圖見10・11頁

　　評論家羅傑・弗萊（Roger fry）在1916年寫到關於二十世紀
「設計表現的藝術復興」時，也稱「羅賽蒂比任何繼布雷克（W.
Blake）之後的英國藝術家中，都更有資格可以被讚譽為新想法的
領銜者。」

　　當牛津大學學生會的壁畫淡去，羅賽蒂真正的成就也被塵封，
所以回顧這些看法及評論極為重要。羅賽蒂的作品大部分主題都圍

羅賽蒂　**自畫像**
1847　鉛筆白粉筆紙
19.7×17.8cm
倫敦國家肖像藝廊藏
（第七頁圖）

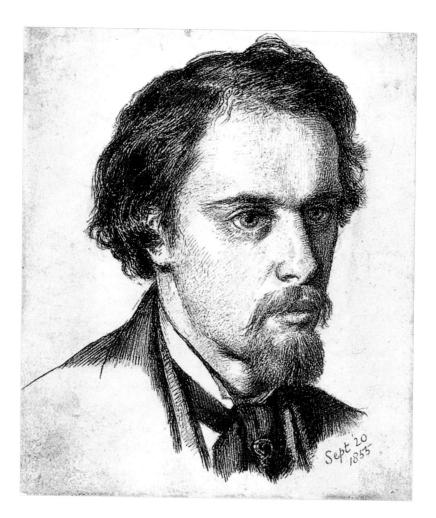

羅賽蒂　**自畫像**
1855　鉛筆鋼筆紙
12×10.8cm
劍橋斐茲威廉博物館藏

繞在女人、美、愛和性之上，而面貌相似的女人屢屢出現在他的畫作中，像著了魔般；他晚年時陷入生活失序與精神狂亂的狀態，導致了一般人只知道羅賽蒂追求美與愛戀，他對現代繪畫的影響及原創性則不常被提起。

　　雖然羅賽蒂有時雇用專業模特兒，但他最常畫的女人乃是和他有親密關係的──妻子希黛兒（E. Siddal）、疑似情人關係的芬妮·康佛（F. Cornforth）、或好友莫里斯的妻子珍·邦登（J. Burden）。

　　在他創作生涯的某個階段，特別是將詩作葬於妻子墓中，後來又取出陪葬的手稿這件事，不可否認地讓他蒙上與眾不同的神祕

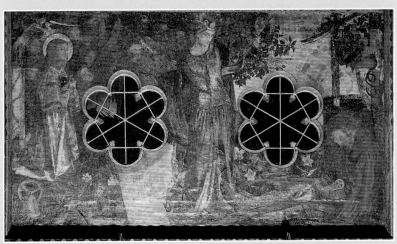

羅賽蒂和友人共同創作
**牛津大學學生會「亞瑟
王壁畫」**
1857
（跨頁四圖）

色彩。但從過度渲染的角度來解釋，將會曲解羅賽蒂作品的真正含義，唯有仔細鑑賞他的畫作、閱讀他寫的詩句，才能知悉畫作更複雜的面向、獲得豐碩的成果。

羅賽蒂最著名的作品為晚期的美女肖像，這些畫作大量地被模仿，導致一般人對他了解侷限於片面，除了早期兩件油畫作品〈聖瑪利亞的少女時代〉及〈受胎告知〉之外，其他早期的小型水彩作品則不為人知，不易被大眾看到，但這些作品呈現了羅賽蒂在繪畫生涯中不曾間斷的創新及實驗精神，是了解他成就不可或缺的資料。 圖見41頁
圖見46頁

羅賽蒂充滿了創意想法，但個性情緒易變，總是缺乏耐心依循規則行進。他未完整接受正式藝術教育，曾被批評缺少繪畫技巧，對解剖學和透視學描繪的不完美，但對他來說畫作的意義及表現性是最重要的；他最大的敵人也是技巧的侷限，他留下許多逗人的素描作品，許多作品也都還在未完成階段，說到一半的故事好似等待有人某天能完成它們。

晚年病痛纏身需仰賴藥物治療時，他釋出了一批品質參差不齊的畫作及複製品販售，這些作品曾影響了他成就的估量，後來羅賽蒂的作品風格被別人模仿，也導致原作中的情感震撼被淡化。事實上他可以用絕佳的技巧與驚人的細膩度完成一幅作品，例如〈碧雅翠絲過世一周年〉、〈哈姆雷特與奧菲莉亞〉或〈抹大拉的瑪利亞在賽蒙的門前〉等作品，羅賽蒂在他最好的作品中結合了創新的技法 圖見18頁
圖見66頁
圖見67頁

羅賽蒂為自己設計的信箋記號。

羅賽蒂　**藍斯洛騎士所見之聖克拉爾**　1857　未完成的習作
牛津艾希莫林博物館藏（上圖）
羅賽蒂　〈藍斯洛騎士所見之聖克拉爾〉**習作**　1857　墨鉛筆紙
22.5×13.6cm　劍橋斐茲威廉博物館藏（下圖）

及豐盈的圖像，達成的效果是學院派畫家難以表現的。

　　羅賽蒂的作品原創、革新、前衛，也為其他走在時代前端的藝術家開路，他的義大利血統、文學造詣、家庭養成及美學訓練對他的原創性有重要貢獻，而組成「拉斐爾前派」的理想以及與亨特（W. H. Hunt）、密萊（J. E. Millais）等成員間的互相激勵對他更是重要的影響。

　　羅賽蒂以這些不同的影響塑造了自己的風格，他的思考模式和其他藝術家很不一樣，在「拉斐爾前派」解散之後，也發展出了一條獨立於友人或維多利亞時期藝術之外的創作之路。

文學與藝術想像力——
羅賽蒂的生涯與創作

　　加布瑞爾‧查爾斯‧但丁‧羅賽蒂（Gabriel Charles Dante Rossetti）於1828年5月12日在倫敦出生。羅賽蒂的英國與義大利血統在當時封閉的英國藝壇鮮為少見，這也是他原創的根基，他的父親為義大利流亡的政客，在倫敦國王學院教課維生，同時也是詩人及但丁學者；母系的祖母也是義大利人，在法國大革命前於巴黎擔任伯爵艾菲耶利（Count V. Alfieri）的祕書。

　　羅賽蒂與手足從小在雙語環境下成長，且有敏銳的政治敏感度，他們在倫敦郊區的寓所是流亡政客、文人雅士最喜歡的聚會場所，在此他們議論時局、朗誦詩歌。不同於他的弟弟威廉‧邁克爾（W. M. Rossetti）的是，羅賽蒂從未去過義大利，他生於倫敦並在此受教育，當他成年後並沒有特定的政治信仰，雖然身為義大利後裔，羅賽蒂的姿態比較像外來人，未融入傳統英國文化及社會，這樣的形象也因為身邊環繞著波西米亞風格的藝術家而加深，他的藝術創作看起來和傳統的學院派藝術相去甚遠。

　　從小受家庭鼓勵，羅賽蒂培養了寫詩與繪畫的能力，少有人能兩者兼顧，但他皆有所成。在青少年時期，他猶豫詩與畫之間該以何做為志業，遂因維持生計為考量而決定繪畫，但他一生仍脫離不了貧窮之苦。

　　他發表詩歌及散文，首先於「拉斐爾前派」1850年出版的刊物

《萌芽》，而後在1870年重新出版了詩集。他常將詩歌與繪畫結合，成為「雙作」，有時在畫框上、或者在繪畫內直接寫下詩句；文字與圖像輔佐激盪出更強烈的力量。

羅賽蒂的文學涵養對繪畫還有另一個影響，他豐富的想像力來自於大量地閱讀，在進入藝術學院就讀之前就已熟稔歐洲文學，他讀英國古民謠、羅曼史、華特‧史考特（Walter Scott）的歷史小說、法國作家杜馬斯和雨果的散文、中古世紀文學和哥德的奇幻故事。他能背誦英國詩人白朗寧（R. Browning）及帕特摩（C. Patmore）的詩，他除了翻譯了德文書《尼伯龍根之歌》的段落之外，也翻譯了但丁、卡瓦康提（Guido Cavalcanti）及其他中世紀義大利詩人的作品，並編輯成冊付梓。

羅賽蒂欣賞英國詩人布雷克的作品，在1847年買下布雷克的筆記本，當時布雷克的名聲下滑，但和布雷克一樣，羅賽蒂的畫作中有許多新鮮主題是由詩作延伸而來的，無論從自己或是別人的詩作引申，他隨時都能靈活運用文學知識，這樣的藝術家在任何一個世代皆為罕見。

羅賽蒂將畫與詩結合的創舉填補了英國藝術裡的一塊空缺，也使他成為維多利亞時期特殊的範例。年輕時他藉文學主題考驗自

羅賽蒂
渡鴉（詩人愛倫坡的詩）
1846　鋼筆紙
33.8×23cm
私人收藏（左圖）

羅賽蒂
渡鴉（詩人愛倫坡的詩）
約 1848　淡彩鋼筆紙
23×21.6cm
懷特克（Wightwick）
莊園收藏（右圖）

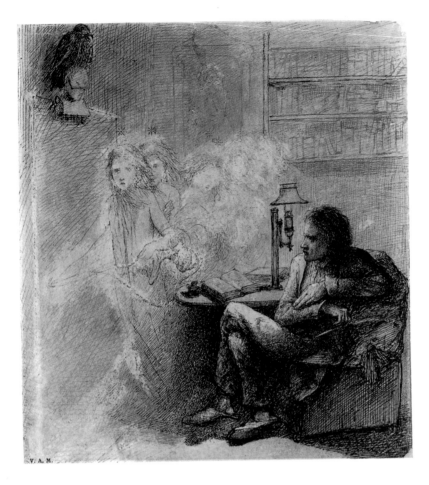

羅賽蒂　**渡鴉**
約 1848　淡彩鋼筆紙
22.9×21.6cm
維多利亞與艾伯特博物館藏

已的繪畫能力，許多鉛筆及鋼筆繪畫透露出早期法國畫家德拉克洛瓦，以及其推崇者英國畫家范・霍斯特（Theodor von Holst）的影響。

　　羅賽蒂的文學品味超群，愛倫坡（Edgar Allan Poe）所寫的詩《渡鴉》於1845年出版，深受羅賽蒂的喜愛，詩集出版的一年後，他為《渡鴉》畫了一幅作品，讓自己成為愛倫坡在英國詩壇最早的支持者之一，這些畫作也是他最早將詩與畫結合的範例。

　　《渡鴉》描述一位詩人因過度思念已逝情人，一天晚上輾轉難眠，這時突然聽見有人輕輕拍打窗門的聲音，隨即一隻來自古代的神聖渡鴉振翼飛入房間，停歇在雅典娜的石膏像上，詩人問了它許多心中盤旋已久的問題，而渡鴉的回答則重複地說著：「永遠不再。」

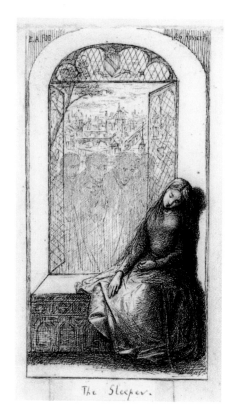

羅賽蒂　**沉睡者**　1848　鋼筆紙
26.5×17.3cm　倫敦大英博物館藏

羅賽蒂　**尤娜路姆**　1848　20.7×19.7cm
伯明罕美術館藏

〈沉睡者〉、〈尤娜路姆〉兩幅素描同樣以愛
倫坡的詩作為題材。

羅賽蒂在1846年畫了第一幅〈渡鴉〉素
描，描繪了詩人驚訝地從椅子上躍起，身旁有
一群靈魂及小精靈圍繞著，有一些手中捧著香
爐，就如《渡鴉》詩中描述的：「接著空氣變
得濃郁，暗香源自看不見的香爐，由六翼天使
捧出，她們腳步輕盈，叮咚落地」。(圖見15頁)

這幅畫風格受德拉克洛瓦〈浮士德〉版畫
的影響，而環繞著的鬼魂或許是參考了英國畫
家范‧霍斯特的作品，他被羅賽蒂稱為「畫壇
中的愛倫坡」。後兩幅〈渡鴉〉作品則依照愛
倫坡詩中描述，顯現詩人在檯燈微弱的光線
下，鬼魅般的六翼天使經過，但畫作的風格已
經簡化，顯現加入了「拉斐爾前派」後的影
響。

更重要地是，這些畫作顯現「愛侶因為死
亡而被迫分離」的主題，在羅賽蒂年輕時的創
作就已出現，並且持續地在晚年被探索，例如
著名的〈備受祝福的少女〉與〈幸福的碧雅翠
絲〉。

除了愛倫坡之外，英國「浪漫派詩歌」也是
羅賽蒂鍾情的詩作風格，當時這個風潮還未受到
注目，羅賽蒂就自願成為此詩派的倡導者：他的
導師馬道克斯‧布朗（Ford Madox Brown）在創
作〈英國詩的種子與果實〉一幅巨作時，羅賽蒂
就提議他加上葉慈及雪萊等「浪漫派」詩人，以
取代布朗偏愛的詩人彭斯、蒲柏。

羅賽蒂是將首位將馬洛禮爵士（T.
Malory）的《亞瑟王之死》做為繪畫題材的藝
術家之一，他最早範例為1854至1855年間創作
的〈亞瑟之墓〉(圖見63頁)，因此馬洛禮也成了他
創造內心想像世界的跳版。

羅賽蒂　**碧雅翠絲過世一周年**　1849　鋼筆紙　40×32cm　伯明罕美術館藏

但丁《新生》、《神曲》
奠定羅賽蒂一生的繪畫基石

　　羅賽蒂的父親奉獻一生講述但丁的詩歌，並以教名加布瑞爾‧查爾斯‧但丁‧羅賽蒂為自己的兒子洗禮，他的兒子也未辜負父親期望，對但丁有深刻了解，後來把自己的名字改為但丁‧加布瑞爾‧羅賽蒂（Dante Gabriel Rossetti）以彰顯但丁文學對他的重要性。

　　翡冷翠詩人但丁（Dante Alighieri）對羅賽蒂家族來說，是義大利的代表詩人，也是家族詩人，家族中有五位成員翻譯過但丁的詩——由於政治因素流亡英國的父親翻譯了但丁《神曲》，並將詩意轉釋為祖國政治改革的史詩。

　　羅賽蒂小時候喜歡閱讀現代浪漫派文學、歷史小說、哥德《浮士德》、霍夫曼（E. T. A. Hoffmann）的故事及愛倫坡的詩，但在耳濡目染之下，年僅二十歲時也翻譯了但丁《新生》，同時設計了一系列相關的繪畫主題，因此《新生》可視為羅賽蒂做為詩人、畫家的靈感基石。羅賽蒂不只運用但丁的詩為繪畫題材，也藉由詩反映了自己的生活，在內心刻畫了愛人的理想容貌。

　　羅賽蒂稔知《神曲》中地獄、淨界、天堂各篇章寓意，並在自己創作的詩中加以變化延伸，但影響他最深的仍是《新生》及早期的短篇詩作，其描述但丁對碧雅翠絲的愛戀，常常出現在羅賽蒂的繪畫作品中，而羅賽蒂繪製這些作品時，也比為其他作家如丁尼生、愛倫坡詩集所畫的插畫還要來得忠於原著，顯現出他對但丁的尊崇。

碧雅翠絲拒絕與但丁致意

　　羅賽蒂的妻子希黛兒常是他描繪但丁的初戀情人碧雅翠絲的範本，例如1855年繪製的〈碧雅翠絲與但丁在一個婚宴中相遇，拒絕與他致意〉，其中頭部微微抬高的女子便是希黛兒，這幅畫是由一張1851年繪製的素描為藍圖，顯現在五年之間希黛兒一直是羅賽蒂喜愛的繪畫對象。

　　羅賽蒂在1848年以但丁為主題計畫了十三幅作品，此為其中一幅。在《新生》的故事中，碧雅翠絲因誤解但丁對許多女人示好的

羅賽蒂
碧雅翠絲與但丁在一個
婚宴中相遇，拒絕與他
致意　1855　水彩畫紙
34.3×41.9cm
牛津艾希莫林博物館藏

行為，所以拒絕與他致意，而但丁其實是為了隱瞞對碧雅翠絲純潔的愛才這麼做，羅賽蒂閱讀但丁的十四行詩，解讀道：「……我開始感到暈眩及左側的脈動，很快全身都受影響。在那兒我偷偷地倚靠著牆，牆上有遍及房屋牆垣的壁畫；心中害怕顫抖過於明顯，但我仍抬頭望了那些女孩，第一眼便是碧雅翠絲。當我見到她，愛強大的力量便佔據我所有感官，發現自己如此靠近那高貴美麗的生物，直到所有魂魄都已出竅只剩方才短暫的畫面而已……」羅賽蒂所創作的這幅水彩畫忠實地描繪了自己的解讀。

　　但丁的十四行詩原著將焦點集中在「凝視」上，但丁與碧雅翠絲之間的對立「凝視」也成為畫作焦點，其他的細節，如左上方的新郎新娘、牆壁上的天使壁畫、但丁僵硬的身軀與小女孩柔軟的獻花動作形成對比，皆輔佐了故事的陳述，兩人之間的距離雖然遙遠，但情緒的震撼足以蓋過周遭的喧擾，也奪去了但丁除了觀看之外的其他知覺。

　　另一幅專注於但丁與碧雅翠絲之間「凝視」的畫作為〈但丁與碧雅翠絲在天堂相遇〉，是以1840年代晚期的精細鋼筆畫〈碧雅翠

圖見23頁

羅賽蒂
碧雅翠絲與但丁在一個婚宴中相遇，拒絕與他致意
1852　水彩畫紙
35×42.5cm
私人收藏

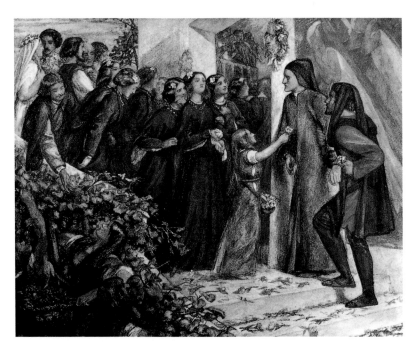

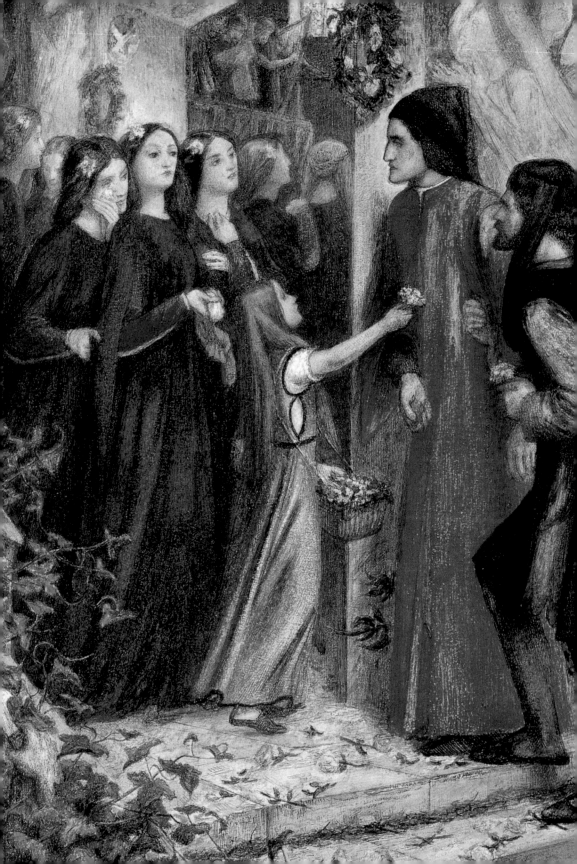

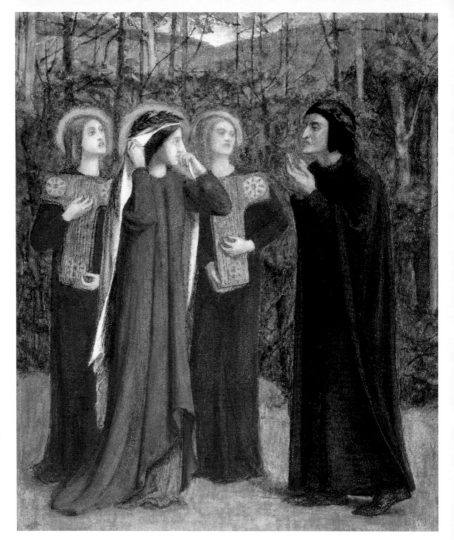

羅賽蒂
但丁與碧雅翠絲在天堂相遇
約1853-4
水彩膠彩鋼筆紙
29.2×25.2cm
劍橋斐茲威廉博物館藏

羅賽蒂　**碧雅翠絲與但丁在一個婚宴中相遇，拒絕與他致意（局部）**
1855　水彩畫紙
34.3×41.9cm
牛津艾希莫林博物館藏
（左頁圖）

圖見34頁

絲的致意〉為藍圖的一幅水彩作品，引用但丁《神曲》「淨化篇」第三十首詩，碧雅翠絲掀起面紗告訴但丁：「好好地注視我，我是、我真的是碧雅翠絲。」

　　這幅畫和所有羅賽蒂的畫作一樣，但丁震驚的神情比〈碧雅翠絲與但丁在一個婚宴中相遇，拒絕與他致意〉還來得更誇大。而畫中保護碧雅翠絲進入天堂的天使是早期對稱鏡像繪畫的範例，畫作的線條、構圖已較早期「拉斐爾前派」畫風來得放鬆，與另一幅同樣是由鋼筆素描重新創作的水彩作品〈碧雅翠絲過世一周年〉同樣有較柔和的線條及室內陳設。

羅賽蒂
碧雅翠絲的致意
1849-50
鉛筆鋼筆紙
哈佛大學佛格美術館藏
Grenville L. Winthrop捐贈（右圖）

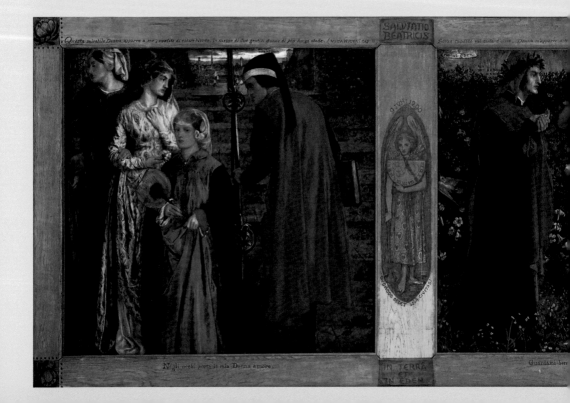

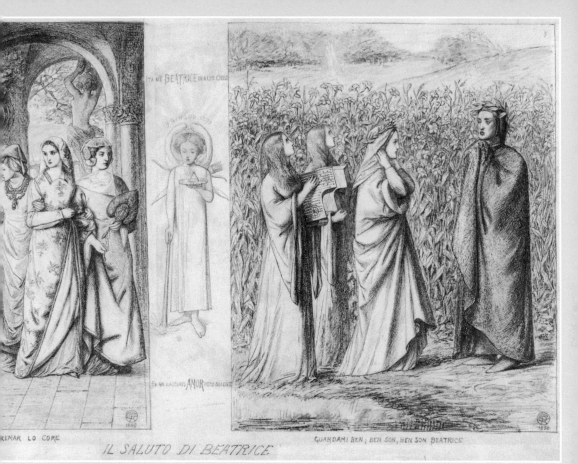

IL SALUTO DI BEATRICE

羅賽蒂
碧雅翠絲的致意
1859
油彩木板
160×74.9cm
加拿大渥太華國家畫廊藏（左圖）

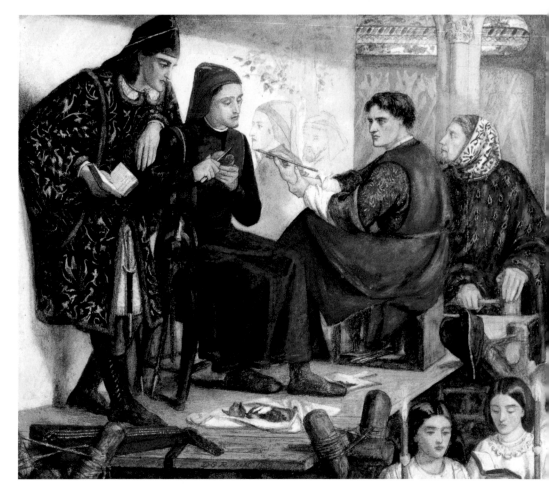

羅賽蒂　**喬托繪但丁肖像**　1852
水彩鉛筆紙　36.8×47cm
Lord Lloyd-Webber收藏

羅賽蒂
但丁修行中握著一個石榴　1852
鋼筆鉛筆紙　22.9×20cm
耶魯大學英國藝術中心藏

在《神曲》地獄篇中持石榴的泊瑟
芬每年都會往返人間與地獄，石榴
因此被視為不死的象徵。這幅畫或
許以石榴暗示著但丁的不朽。

〈喬托繪但丁肖像〉

另一幅值得深入探討的但丁繪畫是〈喬托繪但丁肖像〉，但丁在《神曲》淨界篇第十一首詩中寫道：「在繪畫的領域中契馬布耶（Cimabue）曾是翹楚，而現在喬托佔有領銜地位，因此另一人的名聲減弱；而詩人奎多曾是我們文化的真諦，從其他人身上奪去了光彩，而他的存在，或許為的就是讓其他人在競爭之中能超越他。」

羅賽蒂在畫中為喬托的身後安排了契馬布耶，他神情略為緊張地看喬托作畫，暗示藝術潮流的更軼；而在但丁身後的則是詩人奎多・卡瓦康提，他的手上拿著奎多・圭尼切里（Guido Guinicelli）的詩集，卡瓦康提已經超越了圭尼切里的名聲，而但丁在「淨界篇」中也暗示了自己將會超越卡瓦康提。

但畫作暗示藝術家必須虛心，不可因為名聲而自大（在「淨界篇」的序章，但丁聽見上天的啟示：自大的罪惡會被懲罰），因此喬托以繪畫的方式榮耀同輩藝術家但丁，讓詩人的身影永存人間，而羅賽蒂也藉由創作這幅畫，留下對早期義大利文藝復興畫家、詩人歷史的見證，不只榮耀了但丁及喬托，也包括了卡瓦康提及契馬布耶的身影（在《早期義大利詩人》詩集中，羅賽蒂也翻譯了卡瓦康提及圭尼切里的詩作）。

1840年翡冷翠的巴格洛（Bargello）小教堂發現了一幅由喬托所繪的但丁肖像，因此證明了〈喬托繪但丁肖像〉所描繪的故事為確切發生過的歷史事件，而就如但丁的作品傳統上可以多種方式解讀，這幅畫也有多層的含義。

羅賽蒂將這幅畫的寓意分別隱藏在但丁及喬托的身後，但丁與卡瓦康提並肩倚靠象徵了「友情」，成為喬托繪畫的主題也代表了「藝術及詩文」的結合，最後，但丁的雙眼凝視著教堂遊行裡的碧雅翠絲，象徵了「愛」。在一封寫給友人伍爾納的信中，羅賽蒂寫道這幅作品「包括了所有但丁年輕時的養分——藝術、友情及愛——以一個真實的事件陳述三者。」以此可見羅賽蒂對於文學涉獵的深度及廣度。

羅賽蒂　**但丁夢見了拉結及利亞**　1855　水彩畫紙　35.2×31.4cm　泰德美術館藏
Beresford Rimington Heaton 捐贈

〈但丁夢見了拉結及利亞〉

　　同時期創作的水彩畫〈但丁夢見了拉結及利亞〉則引用了聖經《創世紀》以及但丁《神曲》中的轉述：「……在夢中，我似乎遇見了一個年輕貌美的女子；在草原上她收集了無數花朵，並一邊唱著：無論是誰，都知道利亞是我的名，我用美麗的雙手將收集來的花朵做成一個花圈。」──摘錄自但丁《神曲》「淨界篇」第二十七首詩。

　　拉結及利亞是雅各的太太，為了能多生雅各的兒子而相互競爭美貌，她們在中古世紀基督教分別象徵「內省」及「行動」兩種特質，內省（修士般）的拉結在此俯視池塘中自己的倒影，而行動派（非修士）的利亞則收集許多花朵裝飾自己。

　　羅賽蒂也將但丁安排在畫作後方背景中，像是在夢中看見了這兩名女子。羅斯金（J. Ruskin）在1855年委託羅賽蒂這幅作品，並希望羅賽蒂能多採用宗教性、精神性的主題，而不是沉浸在浪漫故事之中，但羅賽蒂在後續幾幅但丁「淨界篇」的畫作中並未採取羅斯金的建議。

〈但丁之愛〉

圖見30・31頁

　　羅賽蒂早期的畫作一向以自然景觀為背景，可是另一件作品〈但丁之愛〉的背景卻以圖騰構成，除了採用了「非自然式」的構圖之外，他以象徵性的圖像搭配文字描述，凸顯出其獨特的創造力。

　　題名〈但丁之愛〉明確點出了這幅畫的主軸，藉此可拼湊畫中線索，解讀這幅充滿寓意、風格獨特的繪畫。引用但丁《新生》的內容，畫中字句以義大利文寫著：「那受祝福的碧雅翠絲現在持續地望著祂的臉龐，祂是永遠被讚美的。」先從右下方的月亮開始，環繞至左上方的太陽，月亮中浮現碧雅翠絲的臉龐，望向代表基督

圖見103頁

的太陽（後期畫作〈幸福的碧雅翠絲〉之中也有相同寓意）。

　　中間人物是愛的使者，也是從但丁《新生》延伸而來，但丁

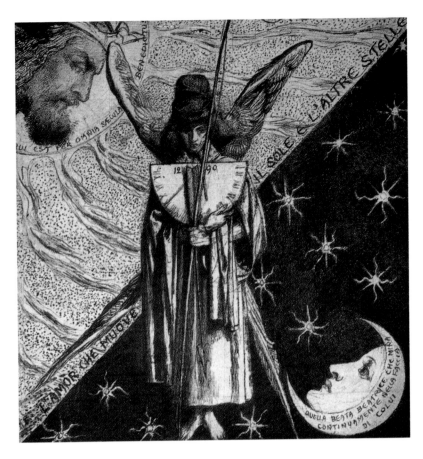

羅賽蒂　**但丁之愛**
約 1860
鋼筆褐色墨水畫紙
25×24.1cm
伯明罕美術館藏

描述在夢中見到愛之使者，祂手上拿著一個日晷儀，上面寫著
「1290」，陰影指著拉丁數字「九」，代表了碧雅翠絲的死亡時
間。因此碧雅翠絲之死，便成為這幅畫的主軸，而這也是但丁《新
生》一書的主導概念。

　　而這個象徵《新生》的精髓在此也聰明地與《神曲》的結尾做
了連結，從左至右橫跨畫紙的句子寫著：「那足以使太陽及其他星
星動容的愛」。而上述句子也反映在畫作的背景設計，在基督那方
是以太陽輻射表現，而在碧雅翠絲那方是以星空呈現。整體而言，
這幅畫將但丁對碧雅翠絲在《新生》中「人間的愛」，以及在《神
曲》中「天上的眷戀」兩個階段，揉合呈現在一幅圖像作品中。

　　羅賽蒂早在1848年翻譯《新生》時就構想了這幅畫作，後來持日
晷儀的「愛之使者」也出現在兩幅鋼筆素描中。1860年莫里斯與珍·

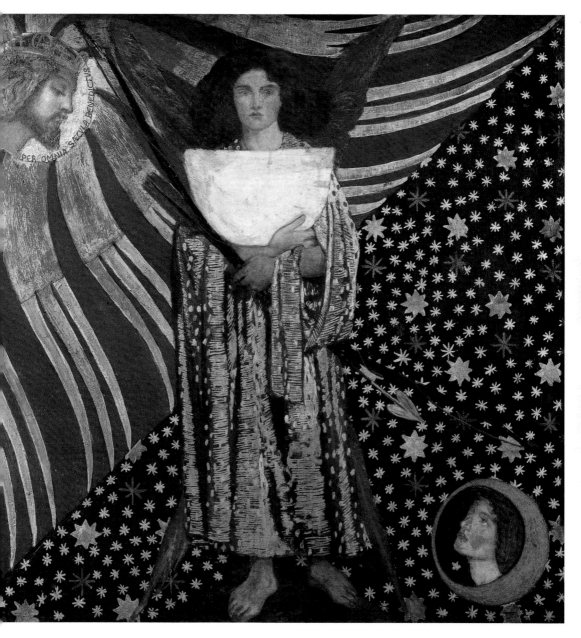

羅賽蒂 **但丁之愛** 1860 油彩桃花心木版 74.9 x 81.3 cm 含木料 96.5 x 10.2 x 6 cm 泰德美術館藏

邦登結婚，友人為他們設計興建了新居「紅屋」，羅賽蒂在一個桃花心木的櫃子上以油彩重新繪畫了〈但丁之愛〉，經過了十餘年的醞釀，才成就這幅捕捉但丁巨作的精髓，構圖精簡有趣的畫作。

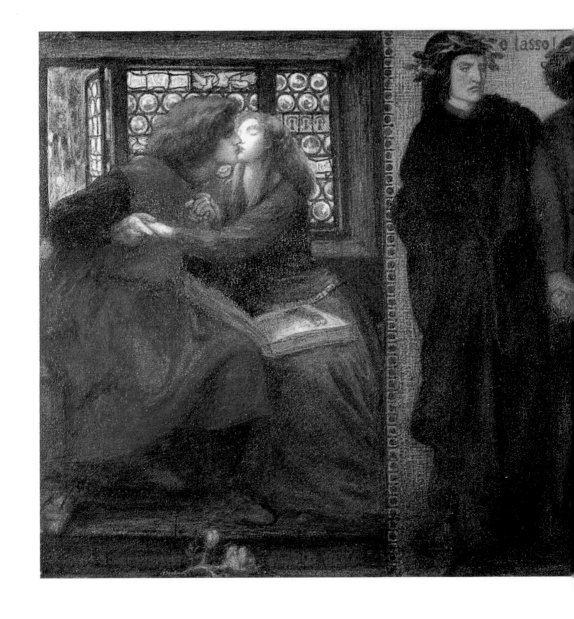

〈保羅與法蘭西絲卡〉

　　羅賽蒂於1862年創作的〈保羅與法蘭西絲卡〉三聯作可以說
是最後一幅明顯以但丁為題材的作品，他以但丁的角度出發，
描繪保羅與法蘭西絲卡的愛情故事，其出自於《神曲》地獄篇的
第五首詩。畫作之中，中間站立的是但丁與古羅馬詩人弗吉爾
（Virgil），左側的保羅與法蘭西絲卡正在閱讀藍斯洛騎士與詹妮

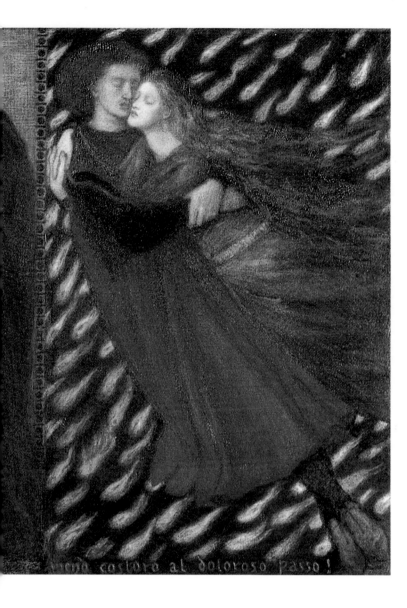

羅賽蒂
保羅與法蘭西絲卡
1862　水彩畫紙
31.7×60.3cm
英國貝德福 Cecil Higgins
美術館藏

薇芙的故事，暗示著兩人將因此跨越家族紛爭墜入愛河，右側畫面則是兩人陷入了無止盡的苦難之中。

　　畫作從左至右揉合了自然的畫風、中古世紀手抄稿風格及羅賽蒂自創的圖騰，是早期實驗種種創新風格的佳例，顯現出1860年代前後畫風轉變的過渡期，也就是從文學、宗教、浪漫騎士精神為主題，轉化為一種更內省的肖像畫探索時期的一個紀錄。

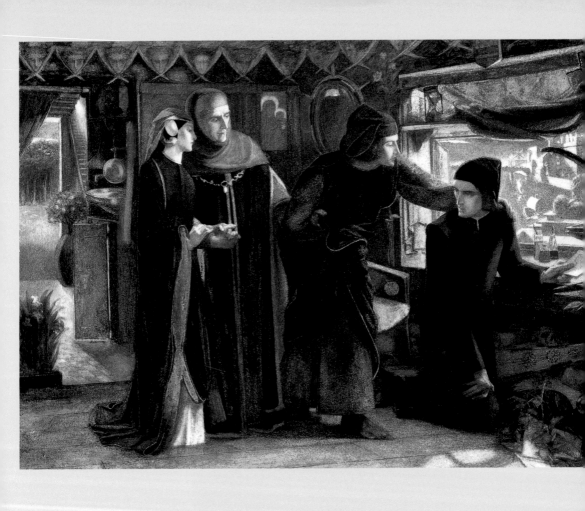

羅賽蒂　**碧雅翠絲過世一周年**　1853　水彩畫紙　42×61cm
牛津艾希莫林博物館藏，Thomas Combe捐贈

拉斐爾前派兄弟會

　　羅賽蒂並沒有接受傳統或完整的藝術教育，這也使他面臨到繪畫技術層面上的難題，像是透視學及解剖學上的不完美，但卻同時成就了他的原創性。傳統的學院畫派注重嚴謹的人物構圖，光影的均勻調和、透視的正確無誤，當時的藝術學院幾十年來，都教導著同樣的課程——從畫石膏像開始，歷經六年的訓練後，才能逐漸開始畫人物或是油彩畫。

　　羅賽蒂對如此單調沉悶的工作不感興趣，在薩斯（Sass's）預備學校散漫地就讀不久後，就以備取的身分進入了皇家藝術學院的古典藝術系，兩年後他便離開學校，向自己景仰的畫家馬道克斯·布朗私下學習。

　　布朗給的習題無法挑起羅賽蒂的興趣，所以他另外參加了人體素描的課程，其間最令他積極投入的就是成為「周期誌」學生繪畫社團的一員。在這個社團裡成員會互相傳閱彼此的畫作，並加以批評、討論，這個社團也是促成「拉斐爾前派兄弟會」（Pre-Raphaelite Brotherhood，簡寫PRB）的組織。

　　羅賽蒂年輕時沉著、口才好、熱情、有魅力，所以吸引了諸多有趣之人圍繞在他身旁。「拉斐爾前派兄弟會」在1848年成立時，羅賽蒂是其中的要角，原本成員有七位，但最重要的三位主導者分別是亨特、密萊和羅賽蒂。無法明確地說究竟是誰創立了這個團

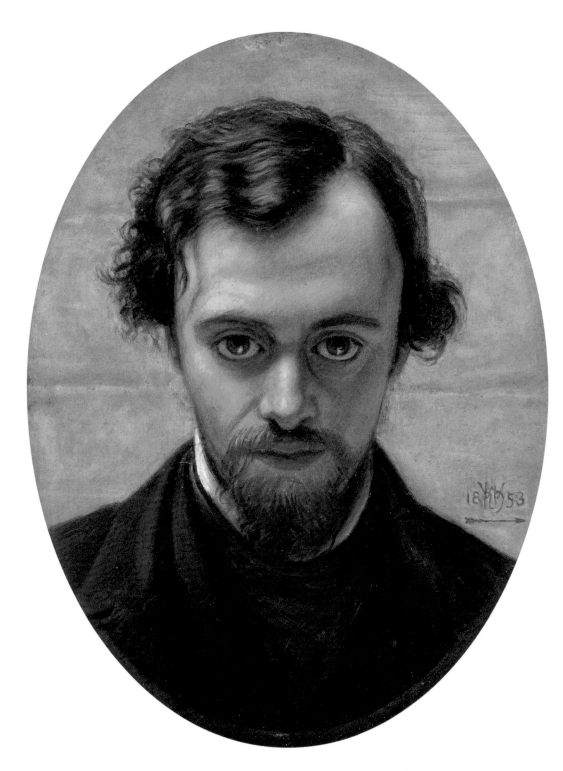

亨特　**但丁・加布瑞爾・羅賽蒂**　約 1870　伯明罕美術館藏

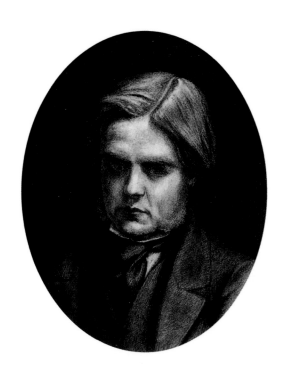

羅賽蒂
威廉・侯曼・亨特
1853　鉛筆紙
27.4×20.5cm
伯明罕美術館藏

體，只能說每個人都出了一份力：據他的弟弟威廉・邁克爾敘述，羅賽蒂有豐富的點子，無論是圖像或是文字方面的，比其他兩人更充滿了「見解」，也較多次地主導、改變了團體的信念……但事實上，三人都分別需要仰賴另外兩者的幫助才能成就彼此的創新地位。

　　「拉斐爾前派兄弟會」是一個共同的事業，因年輕藝術家志同道合結盟而生，他們有類似的想法、熱情，並享受彼此之間的陪伴，但他們並不是一個有組織、計畫的團體，他們也不曾定義團體的目標，甚至沒有一個成員可以清楚地說出「拉斐爾前派兄弟會」的成立日期，就連原本不屬於這個團體的藝術家，如羅賽蒂的導師馬道克斯・布朗、以及室友瓦特・德弗瑞爾（Walter Deverell）也是成員之一。

　　他們採取的團體名稱，原本只是個不經意的笑話，大膽地表明了對早期義大利藝術的喜愛，也囊括了在當時被貶低，被認為是原使、過時的中古世紀的藝術。藝評家約翰・羅斯金曾為他們辯護道：「拉斐爾前派畫家不拒絕在他們的藝術中利用現代知識、現代技法的長處。他們僅要求在這一點上回復到往昔──盡力去描繪他

們所見到的事物，或描繪他們所設想、所希望表達的真實面貌……他們選擇了拉斐爾前派這一不幸然而並非不確切的名字，是因為在拉斐爾之前，所有畫家都是這麼做的」。

但這個團體並不是為了復興古藝術，而是對當時藝術現況的不滿，特別是針對皇家藝術學院代表的教學體系、會員，及夏季展覽在當時的英國藝壇所佔的決定性地位。他們認為學院派是膚淺的、陳舊的、重複性高的，並希望讓藝術具有挑戰性且與眾不同。因此可以看出羅賽蒂在早期就決定站在創新與攻擊體制的一方。

羅賽蒂在這個團體尚未瓦解的短暫期間中，創作了兩件油畫作品〈聖瑪利亞的少女時代〉、〈受胎告知〉，以及一件鉛筆素描〈碧雅翠絲過世一周年〉，這些作品在當時拔新領異，但作品的原創性並不能只歸功於羅賽蒂一人。圖見41、46頁
圖見18頁

在1848年後的頭幾年內，團體是以合作的方式完成作品，藝術家彼此間交換想法、合作無間。因此「拉斐爾前派」風格——平面化、多直線、角度略微僵硬的造形，及不使用陰影或模特兒的創作手法，不只在羅賽蒂的畫作中出現，也是亨特及密萊畫作的風格。

他們參考了相同的畫作範例，包括義大利版畫家拉辛尼歐（C. Lasinio）、德國版畫家瑞茲柯（M. Retzsch）和英國藝術家弗拉柯斯

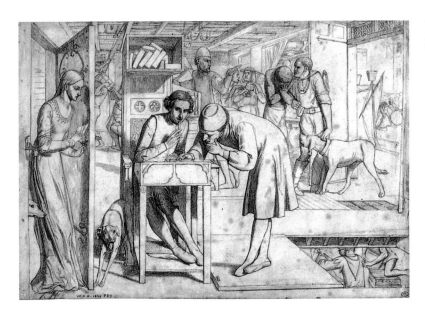

亨特
羅倫佐與依莎貝拉
1849　巴黎羅浮宮藏

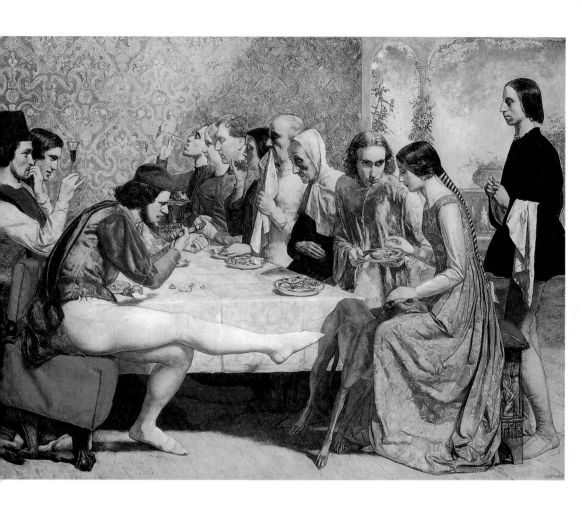

密萊
羅倫佐在依莎貝拉家
油彩畫布
91.1×142.9cm
1848-9
利物浦國立美術館藏

曼（J. Flaxman）的作品，學習他們運用線條及輪廓外框的方式。

　　他們特意讓畫中人物看起來生硬，做為對學院派那種「雇用模特兒」又過於「小心翼翼雕琢」的優雅風格的一種挑戰，「拉斐爾前派兄弟會」的繪畫看起來有團體般的一致風格，因為早期的作品皆為他們共同創造的。

　　「拉斐爾前派兄弟會」的頭兩次展覽，這三名主導人物所分別展出的作品包括了密萊的〈羅倫佐在依莎貝拉家〉、〈基督在雙親家〉、羅賽蒂的〈聖瑪利亞的少女時代〉、〈受胎告知〉、亨特的〈改變信仰的不列顛家庭〉。

　　這些作品皆於1848至50年間完成，採共通的主題，並刻意展現擬古風格、運用亮色、且精緻地描繪細節。他們不時地在這些作品

中實驗各種繪畫技法，像在白色畫布上只覆以極薄的彩色顏料以突顯顏色的純淨，但他們描繪細節的方式與法蘭德斯畫派相近，與傳統的義大利畫派反而不同。

其原因或許是羅賽蒂與亨特在倫敦國家藝廊中研究過荷蘭畫家凡・艾克（J. V. Eyck）的〈阿諾菲尼夫婦肖像〉，並在1849年走訪比利時布魯日、根特二城，特別為了觀摩勉林（H. Memling）的作品。

「拉斐爾前派」的成員對於當時針對英國教派興起的「牛津運動」也有共通的興趣，這個運動主張賦予禮拜儀式更尊貴、莊重的氣息，因此推崇使用祭衣、珍貴聖物、香氛、色彩於儀式中，在教堂裝飾方面也復甦了中古世紀的象徵主義的風格。「拉斐爾前派」在畫作中使用相關象徵符號時，會試著將之自然化、擬真化，例如〈聖瑪利亞的少女時代〉中人物的服飾、室內裝飾物皆為「牛津運動」理想的典範，但搭配起來毫不突兀。

〈聖瑪利亞的少女時代〉

〈聖瑪利亞的少女時代〉是羅賽蒂的首幅油彩繪畫，畫中主角是年輕時的瑪利亞，她與母親聖安妮（St Anne）同席而坐，同時也在一塊紅布上刺繡百合花，代表著基督的受難與她命運的連結——羅賽蒂認為這樣的構圖較一般瑪利亞在母親膝下閱讀的繪畫方式「更有可能，且較為少見」。旁邊另外有兩個配角，其一為正在照顧百合的小天使，另一位則是窗外正修剪著葡萄藤的聖若雅敬（St Joachim），他正是瑪利亞的父親。

羅賽蒂表示他的繪畫：「未參考任何資料……代表了女性的傑出，將聖瑪利亞以最令人崇仰的形式呈現。」他也另外為這個主題寫了兩篇十四行詩，這兩首詩印在金色的畫框上，第一首詩描述畫中聖瑪利亞的善良及主耶穌的降臨徵兆，第二首詩則解釋畫作的象徵符號，及其純潔的表徵。

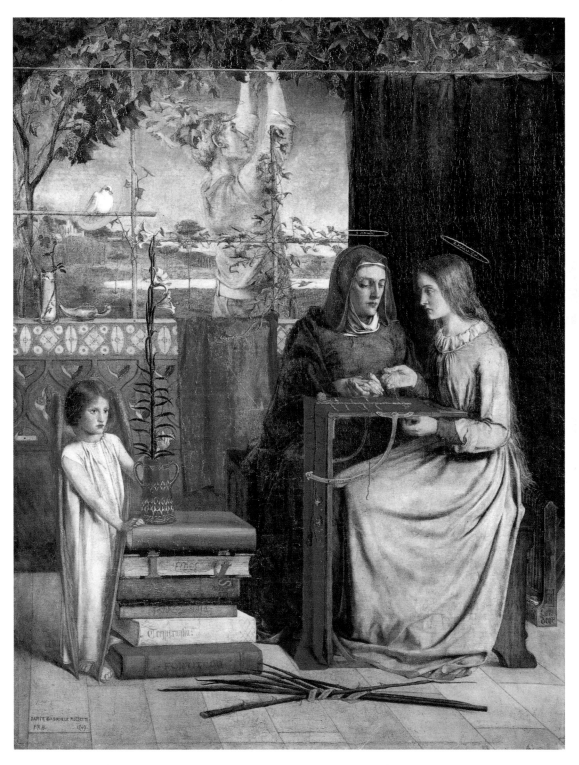

羅賽蒂　**聖瑪利亞的少女時代**　1848-9　油彩畫布　83.2×65.4cm　泰德美術館藏，Lady Jekyll 捐贈

I

這是備受祝福的瑪利亞，

上帝預選的貞女。

很久很久以前，在拿撒勒的她還是個少女。

持之以恆地，以尊敬之心奉養父母：

樸質的智慧及卓越的耐心是她的優點。

在母親的膝下，她虔誠充滿希望，

持智慧仁慈，待責任慎重，

有她所在必定堅信安詳和睦。

她把持著這些信念度過了少女時代，

就像是一株天使灌溉的百合花，

在天主的身旁安靜地成長。

直到一天破曉，她自家中潔白臥床上醒來，

沒有一絲恐懼，但淚流不止直至曙光，

心中深受感動，了解完滿時刻即將來臨。

II

這些是象徵的符號：

在那中間的紅布上有三個箭頭

——因為基督尚未出生，

所以除了第二個箭頭之外，其餘皆為完美。

角落的書籍所涵蓋的優點使靈魂富裕，

（保羅曾說過，以金色的書背代表愛）

因此直立於其上的為百合花

代表了純真，透露了真言。

而七刺荊棘及七葉棕櫚

代表了她最深的痛及最高的榮耀。

直到重要的那一刻來臨，

聖者皆從旁陪伴。

很快地，她將成就完美貞潔；是的，

很快地，天父將會允諾她祂的兒子。

羅賽蒂
**聖瑪利亞的少女時代
（局部）** 1848-9
油彩畫布
83.2×65.4cm
泰德美術館藏
Lady Jekyll 捐贈
（右頁圖）

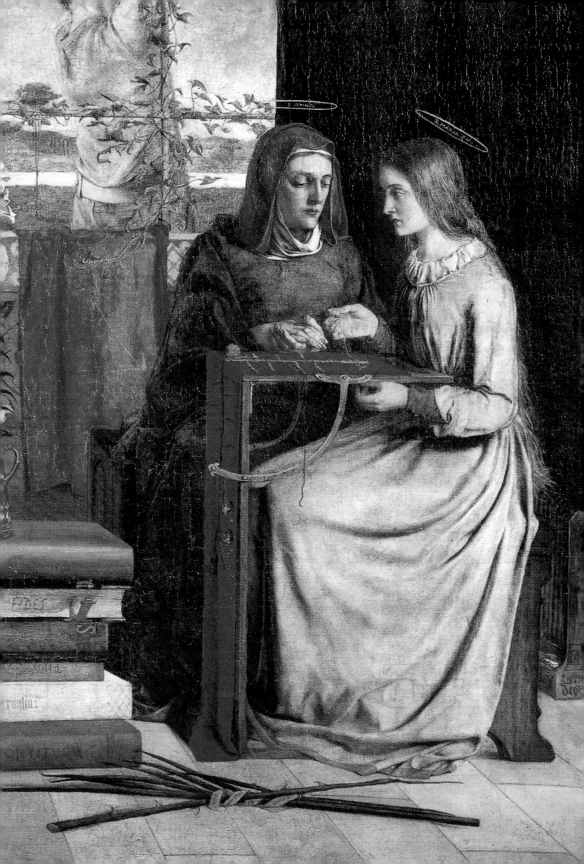

羅賽蒂運用許多象徵符號傳遞信息：百合花代表聖潔、葡萄藤代表真實、和平鴿代表了聖者、油燈代表了虔誠與孝順、玫瑰象徵聖瑪利亞，而六本不同顏色的書分別代表了四大德及三神德：愛（金）、勇氣（褐）、謹慎（白）、節制（暗黃）、信（藍）、望（綠）、愛（金色）。唯獨「公義」未被繪出，因為聖安博（St. Ambrose）曾說過，基督誕生後才帶來了公義。

中間紅色的布是基督佈道時所穿的，上面以淡淡的金色畫了三條向外呈放射狀的線條，如第二首詩中所提及，兩個箭頭分別指向第一個與最後一個希臘字母，第三個箭頭沒有出現，因為基督尚未出生。

紅布與上方呈十字架構造的圍籬一同預示了基督受難，前景的七刺荊棘及七葉棕梠代表了聖瑪利亞經歷的七苦七樂。

另外還有兩項隱藏的含義在當時較容易被察覺出來，一為「牛津運動」在1849年間對英國教派所造成的影響，牛津運動提倡復甦禮拜儀式，以尊貴莊重的氣息、運用恰當的顏色，以特殊的象徵符號來裝飾教堂建築物及穿著的祭衣，並運用音樂於禮拜之中。這幅畫因此包括了紡織、石造圍牆、油燈，以及在右下角的風琴，象徵著新英國教派的美學實踐。畫中扮演聖瑪利亞及聖安妮的是羅賽蒂母親及妹妹，皆為虔誠的英國聖公教派信徒。

在當時的社會中，許多人對「牛津運動」抱以反對態度，他們認為牛津運動向羅馬天主教派靠攏，等同於腐敗，尤其是過度讚揚聖瑪利亞，已經背離了基督教只將瑪利亞視為一般凡人的解讀。

這幅畫第二個隱藏的含義便是其復古畫風，在當時的社會較易察覺出這幅畫的詭異細節，它首次展出時畫框上方呈拱形，光環的顏色及天使頭上的星星、翅膀原色較為突出，似乎仿效了德國的拿撒勒派宗教繪畫，羅賽蒂後來將翅膀由白色改為紅色，是為反抗學院派畫法所做的嘗試，這彰顯了「拉斐爾前派」回溯文藝復興的早期畫風。

〈聖瑪利亞的少女時代〉1849年於倫敦「自由展覽」（Free Exhibition）中首次露面，較皇家藝術學院夏季展提早一個月展出，是第一幅簽上P.R.B.縮寫公開展出的「拉斐爾前派」畫作。

〈受胎告知〉

圖見46頁

1850年於倫敦國家協會展出的〈受胎告知〉，以報佳音為主題，是羅賽蒂的第二幅油畫創作，畫中兩人分別以羅賽蒂的弟弟威廉・邁克爾扮演大天使加百列，以及妹妹克莉絲提娜扮演瑪利亞，除了百合花與和平鴿之外，這幅畫與傳統報佳音的繪畫方式大相逕庭：傳統中這樣的主題常以甜美、優雅的方式呈現，但在這幅畫作卻傳達出一絲絲不安的感覺。不僅天使加百列沒有翅膀，瑪利亞也未屈膝聆聽福音。

〈受胎告知〉較〈聖瑪利亞的少女時代〉來得聚焦，少了很多象徵符號，展現了人物間靈活的姿態及表情張力，唯有紡織台及紅色布料呈現兩件作品的符號關聯性。

〈受胎告知〉的構圖精簡，從中間畫一道線下來，會發現構圖大致分成均勻的兩半，一邊天使代表了天堂，另一邊的瑪利亞則代表人間。顏色分配只留下了幾個主題元素，而畫作人物漫畫式的構圖及缺乏立體感的空間架構，顯現了羅賽蒂對於文藝復興早期宗教繪畫風格的喜愛。

早期的「拉斐爾前派」作品部分是通力合作而成的，例如布朗為這幅畫建議背景及裝飾物，而德弗瑞爾也幫助完成了這幅畫。但無論如何每一幅作品皆有原作者的獨創之處，三個人之間的風格差異也造就了「拉斐爾前派」的豐富內涵。

羅賽蒂的〈受胎告知〉和其他兩位藝術家的油畫作品相較而下，在許多層面上較為極端。首先，羅賽蒂將畫作當成一個「傳播想法的媒介」，他採用無法以寫實主義描繪的超自然現象──大天使加百列浮在半空中，雙腳燃起火苗，使羅賽蒂成為「拉斐爾前派兄弟會」中唯一脫離自然主義、不直接模仿外觀的藝術家。

再者，只有羅賽蒂使用極為激進的色彩象徵手法，讓畫作侷限在三種基本色：藍色代表處女之身、紅色代表基督受難、黃色代表神聖，而白色代表純潔。假如移除了畫作上的宗教象徵符號（也是羅賽蒂表達含義的主要工具），那這幅畫就像是惠斯勒的（J. M. Whistler）畫作〈白色交響曲〉，或是蒙德利安的純抽象作品。

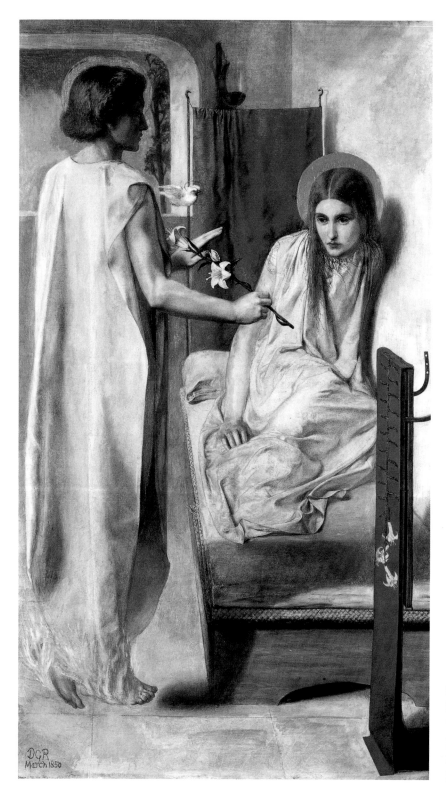

羅賽蒂
受胎告知
1849-50
油彩畫布
72.4×41.9cm
泰德美術館藏

46

羅賽蒂
多烈洛被贈予財富
1850-2
鋼筆褐色墨水畫紙
27.9×27.9cm
泰德美術館藏,
H. F. Stephens 捐贈

羅賽蒂
浮士德:教堂中的葛瑞青
1848　鋼筆畫紙
27.3×21cm
私人收藏(左圖)

羅賽蒂　**詹妮薇芙**　1848　鉛筆鋼筆紙　27.7×14.7cm
劍橋斐茲威廉博物館藏　(右圖)

羅賽蒂的第一幅畫作〈聖瑪利亞的少女時代〉在1849年展出時受到好評，《Athenaeum》刊物提到「〈聖瑪利亞的少女時代〉中的每一個幻象都顯現出思考成熟的線索，並且期望羅賽蒂能夠繼續追求已經成功起飛的畫家志業」。

在隔年，同一刊物卻對羅賽蒂的〈受胎告知〉大加撻伐，批評羅賽蒂「忽略所有讓偉大繪畫巨匠之所以偉大的原因」。從1850開始，羅賽蒂受擾對於「拉斐爾前派」愈發歇斯底里的攻擊，他們被批評褻瀆上帝、隱含天主教思想、崇尚藝術復古主義……經歷過媒體的負面評論後，羅賽蒂在後來的一生中對於公開展出便抱持著懷疑的態度。

1852年12月至1853年1月，羅賽蒂在舊水彩畫會冬季展展出三幅水彩後，便停止了展出，他除了偶爾讓作品在私人展場展出之外，並僅公開讓友人及同好參觀展覽。

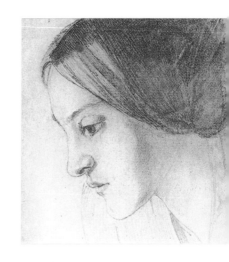

羅賽蒂　**克莉絲提娜·羅賽蒂**　約1848-50
鉛筆紙　15×11.5cm　私人收藏

「拉斐爾前派」早期相關成員群像

拉斐爾前派成員時常互畫肖像，因為沒有金費支付專業模特兒，所以他們常以家人及朋友做模特兒，這些肖像畫也是友情及愛情的象徵。

到了1853年，原本的「拉斐爾前派」成員因為紛爭而遲遲無法達成共識，但因為陸續有新成員加入組織，使「拉斐爾前派」有了不同的風格，隨著這些藝術家的成熟，逐漸也有女性成員加入，她們是畫家的手足、女朋友或妻子，在團隊裡扮演了襯托的角色。

羅賽蒂的妹妹克莉絲提娜（C. G. Rossetti），是英國歷史中最重要的女詩人之一，她於1847年

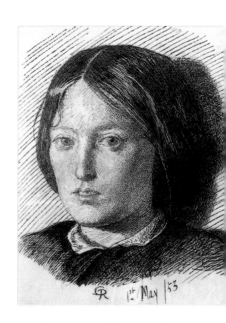

羅賽蒂　**愛瑪·馬道克斯·布朗**　1853
鋼筆紙　12.5×10cm　伯明罕美術館藏
布朗的第二任妻子，於1850懷了孩子，
1853年結婚。

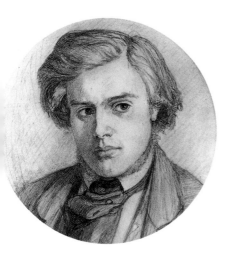

羅賽蒂　**托馬斯·伍爾納**　1852　鉛筆紙
15.5×14.6cm　倫敦國家肖像藝廊

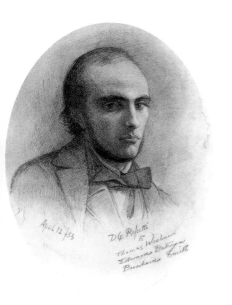

羅賽蒂　**威廉·邁克爾·羅賽蒂**　1853
鉛筆紙　29×21cm　倫敦國家肖像藝廊

出版了一本詩集，因此這幅素描創作時她已經算是一名專業詩人了。這幅描繪她的素描也或許是〈聖瑪利亞的少女時代〉的習作，克莉絲提娜在這幅畫中扮演了長髮的瑪利亞。

托馬斯·伍爾納（Thomas Woolner）是雕塑家及「拉斐爾前派」成員之一，他在1852年7月偕同另外兩位藝術家前往澳洲，期盼能夠發掘金礦因而致富，這件1852年創作的素描必然是羅賽蒂在他出發不久前所畫的。

但伍爾納未在澳洲發展成功，所以在1854年10月返回英國，也持續與羅賽蒂發展友好關係。

1853年4月，伍爾納離開英國八個月後，剩下的六位「拉斐爾前派」成員再次聚集於密萊的倫敦畫室，繪製彼此的肖像，準備寄給澳洲的友人，因此這些肖像上都寫著「D.G.羅賽蒂給伍爾納」及其他兩位藝術家。

威廉·邁克爾是羅賽蒂的弟弟，當時只有二十四歲，但已經出現禿頭的徵兆，他雖然不是一位藝術家，但也是拉斐爾前派創立成員之一。他的正職工作是會計，另一方面也開始寫藝術及文學評論的文章。

伍爾納收到信後，於1853年9月回覆道：「看見你哥哥為你畫的肖像是我的一大安慰，你像是能透過畫紙靜視著我，而我因此能在冥想中與你交談。」

威廉·邁克爾是促使羅賽蒂的創作不受時間洪流埋沒的關鍵人物，在羅賽蒂1882年過世後，他撰寫了一本又一本關於羅賽蒂繪畫的書籍，他的勤奮寫作也激勵亨特在1905年後出版了兩大本《拉斐爾前派思想與兄弟會結盟》叢書，使羅賽蒂成為後人研究維多利亞藝術史的重要對象。

羅賽蒂也在同一場合創作了亨特的肖像畫，在創作這幅炭筆素描的同時亨特也以粉彩筆畫了一幅羅賽蒂的肖像。

另外在同一場合的為〈馬道克斯‧布朗〉及妻子〈愛瑪〉兩幅肖像，羅賽蒂的導師布朗在素描畫中頭髮顯得蓬亂，比其他時候來得不注重外表，因為此時他的情人愛瑪為他生下的孩子才兩歲，他正煩惱著是否該結束前一段婚姻，與情人愛瑪結婚。

另外，這裡也收錄了兩幅羅賽蒂為同時代人物所繪製的肖像，一為羅賽蒂小時候十分崇敬的詩人〈羅伯特‧白朗寧〉肖像，這位詩人在1855年造訪倫敦，羅賽蒂為他畫了一幅水彩，並在會面後寫道：「他的面貌俊秀，令人歎為觀止。」

另外羅賽蒂也為一些資助者畫肖像，他的資助者有一大部分是新興的工業城市中的商人階級，羅賽蒂描述這些資助者的品味：「他們是很特別的人，因此他們買特別的東西，但他們喜歡的東西常常侷限在狹隘的範疇中。」例如李蘭德（Frederick Leyland）喜愛有樂器的單人肖像，另一個同樣擁有許多羅賽蒂作品的收藏家葛拉漢（William Graham），就將他的作品與文藝復興時期歸為一類。這些肖像作品為英國維多利亞時期蓬勃的文學、藝術界留下了珍貴的見證。

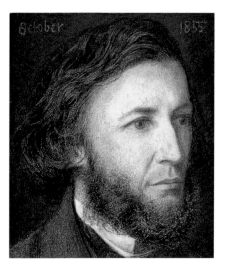

羅賽蒂
羅伯特‧白朗寧 1855
炭筆鉛筆水彩膠彩紙
12×10.8cm
劍橋斐茲威廉博物館藏
（左圖）

羅賽蒂 **李蘭德肖像**
1879 粉彩筆藍灰色紙
64×45.7cm
Peter Nahum 收藏
（右圖）

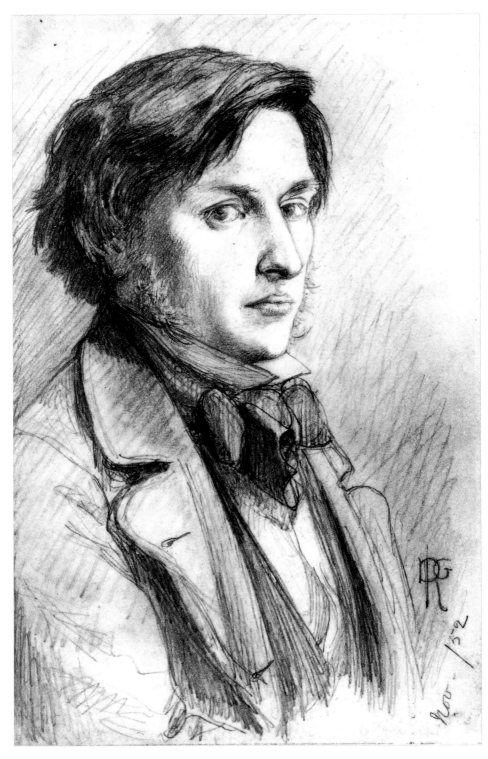

羅賽蒂　**弗特・馬道克斯・布朗**　1852　鉛筆紙　17.1×11.4cm　倫敦國家肖像藝廊

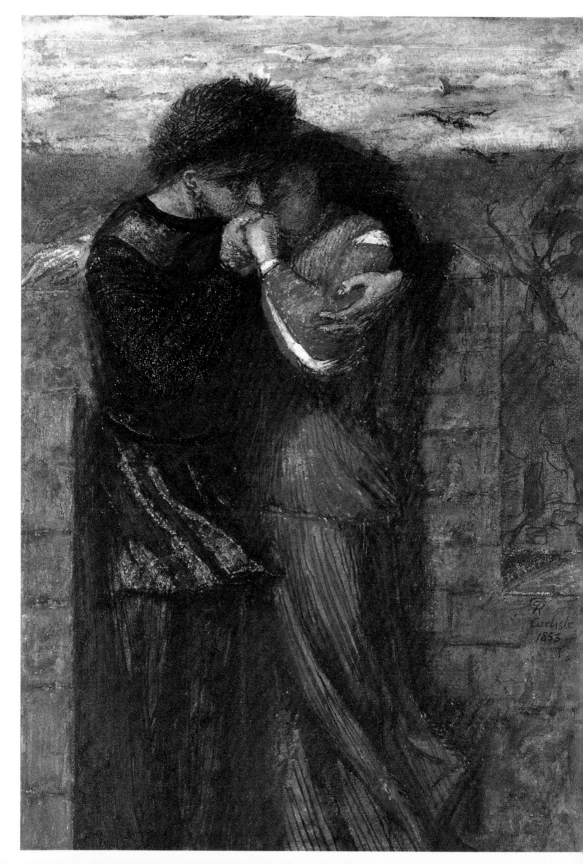

反自然主義

　　自然主義是「拉斐爾前派」的標誌之一，但羅賽蒂不善於對自然的精細描繪，並且對「正確的」透視法及繪畫方式感到掙扎。據他的弟弟所言，羅賽蒂了解這些技法能「創造出符合現代標準的畫作」，但還是認為這些技法不該篡奪「重要觀念、人之情感及表現欲望」在畫中發揮的空間。

　　羅賽蒂或許認為學院派把畫作的正確性及規則擺在內在與真理的表現之前，所以永遠無法了解或展出他的作品，他在1853年5月7日寫道：「皇家藝術學院的意圖是鎮壓任何在藝術領域中的創新規則。承蒙他們的賞識……無論何時，如果我會再次公開展出的話，我需要非常小心地處理任何作品的呈現。」

　　在當時的社會，一個藝術家建立名聲的主要方式，即是在皇家藝術學院展出一件重要的作品，羅賽蒂決定另尋自己的道路是十分大膽的行為，而他也非常幸運地找到一群支持他的資助者，包括了藝評家約翰・羅斯金也購買了他的作品，並介紹給其他的收藏家同好，讓羅賽蒂以身邊志同道合的朋友、藝術家、資助者發展出了個人的交際網絡。

　　雖然羅賽蒂半開玩笑似地說過：「一個藝術家就像是囚犯，一個自願臣服於生意考量的囚犯。」但他仍追求著自己的理想，不迎合大眾口味或屈服於試圖影響藝術方向的資助者，堅持畫作的個人

羅賽蒂
卡斯萊牆（情侶）
1853　水彩畫紙
24.1×16.8cm
泰德美術館藏，
E. K. Virtue Tebbs 捐贈
Carlisle（左頁圖）

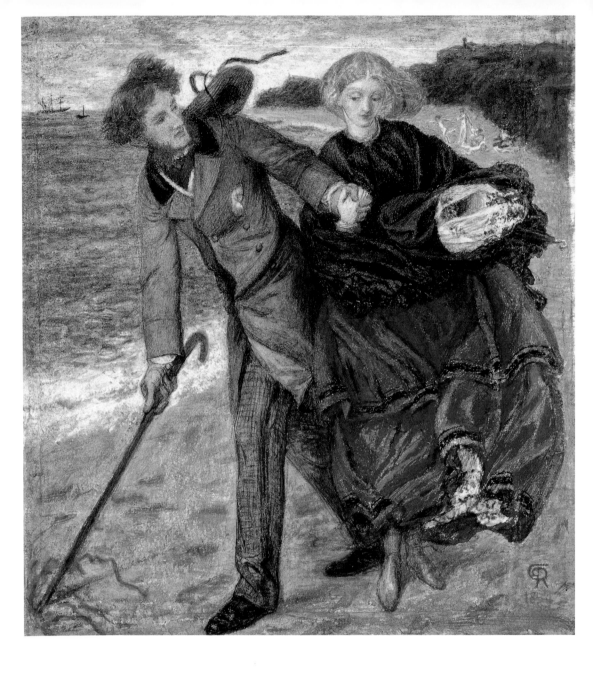

色彩及實驗性，雖然這也使他無法脫離經濟上的困難。

　　就如羅賽蒂一樣，其他「拉斐爾前派兄弟會」的成員在1850年代初期分道揚鑣，各自走各自的路，亨特、布朗和密萊繼續創作大型的自然主義風格繪畫來傳達他們的理想，羅賽蒂大部分的時候則以較小篇幅、較私密的手法創作。

羅賽蒂
於沙灘上寫字
1859　水彩畫紙
26.3×24.1cm
大英博物館藏

羅賽蒂在1850年代留下最重要、最具原創性、最富涵力量的作品為紙上水彩及素描，顛覆了皇家藝術學院對繪畫媒介及篇幅的層級，也顛覆了主題重要性的優先次序。在這些作品中，羅賽蒂意不在膚淺表象的描繪，而是在於表現自己內心世界的想法觀念。

然而，羅賽蒂常對以油彩的方式作畫感到困擾，兩則範例足以敘述他和亨特及密萊自然風格漸行漸遠的原因：第一個範例是1850年，羅賽蒂嘗試創作「拉斐爾前派」的風景畫，羅斯金提倡「忠實於自然」的繪畫，所以他以倫敦郊區的七橡樹公園為寫生之地，創作了〈但丁與碧雅翠絲在天堂相遇〉的背景，但很快地便放棄了畫作。（許多年後他用了同一張畫布在1872年完成了如夢似幻的〈草原上的樂手〉。

圖見191頁

他寫信給友人時提到：「這是你我之間的祕密，事實上，我在此需要畫的樹上面葉子看起來有紅的、黃的等諸如此類，可是我知道，鮮豔的綠才是我所需要的顏色，在寫生時無法這麼做是件惹人厭的事，我的主題大聲尖叫要求春天的到來。」

其實他並非是缺少油畫繪畫的技巧或繪製細節的耐心，而是他想要的是和景觀繪畫全然不同的東西，他追求的便是——象徵性的色彩，如春天般的活潑綠色，就有如水彩畫版本的〈但丁與碧雅翠絲在天堂相遇〉與〈報佳音〉畫中所表現的。所以當他需要為〈於沙灘上寫字〉畫上背景時，便簡單地向朋友、水彩畫家波伊斯（G. P. Boyce）借了兩張素描，並複製在背景上。

圖見23頁

圖見58頁

第二個範例是他以倫敦街頭做為背景，描寫社會題材的〈尋獲〉。畫作中充滿了濃厚的道德訓誡意味與寫實的象徵符號，內容描述一個於街頭賣身的煙花女子面對自己純真的過往，其主題和亨特的作品〈良知的覺醒〉十分相似，亨特在1853年1月記錄了此畫的構想，而關於羅賽蒂對〈尋獲〉的構想則是稍晚才出現。

圖見59頁

1855年羅賽蒂說道：「這幅畫呈現清晨的倫敦街頭，橋上的街燈仍然亮著，形成畫作的背景，把牲畜趕到市集的牧人，在路的中央留下了一只馬車，中間綁著一隻即將被拖上市場上販賣的小牛哞　哞　的叫著。牧人奔向剛剛經過他身旁的女子，這名女子已經在路上閒蕩多時，當他出現在女子面前時，女子認出了他，隨後便

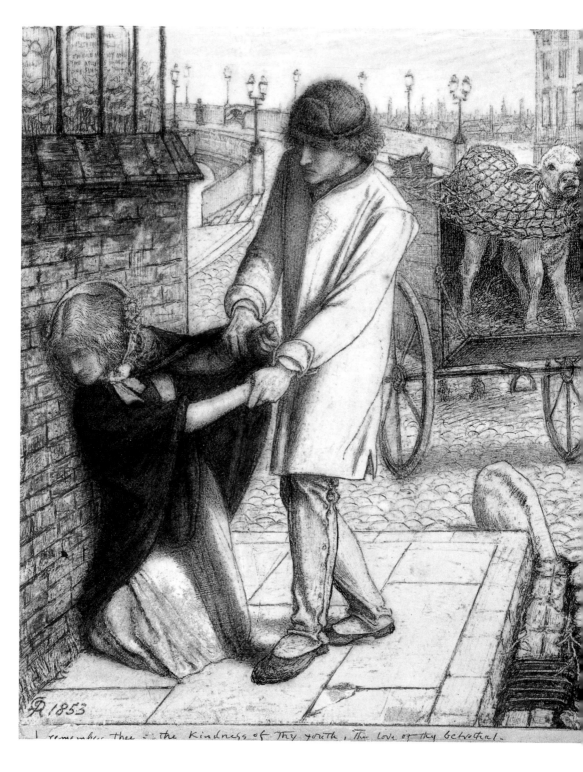

I remember thee : the Kindness of Thy youth, The love of thy betrothal.

羅賽蒂 〈尋獲〉草圖 1853 淡彩褐墨白粉筆紙 20.5×18.2cm 大英博物館藏

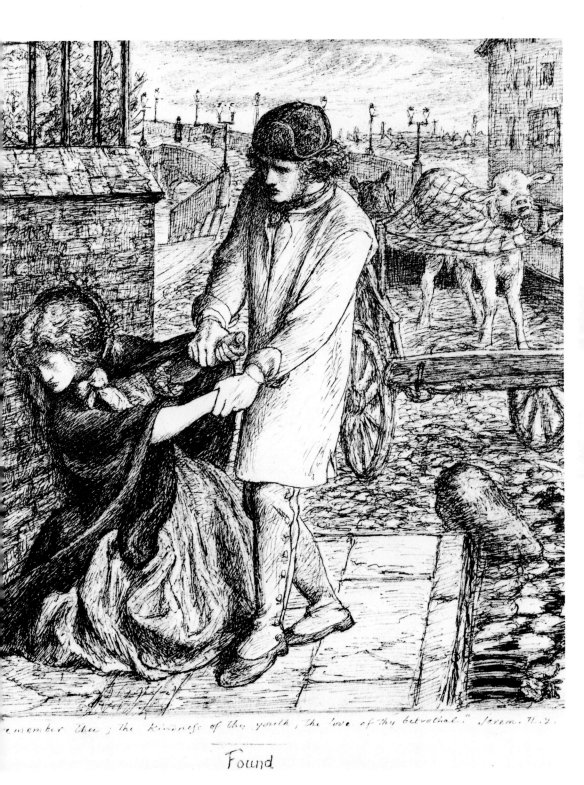

emember thee ; the kindness of thy youth, the love of thy betrothal." Jerem. II. 2.

Found

羅賽蒂 〈尋獲〉草圖　約 1855　鉛筆鋼筆畫紙　23.5×21.9cm　伯明罕美術館藏

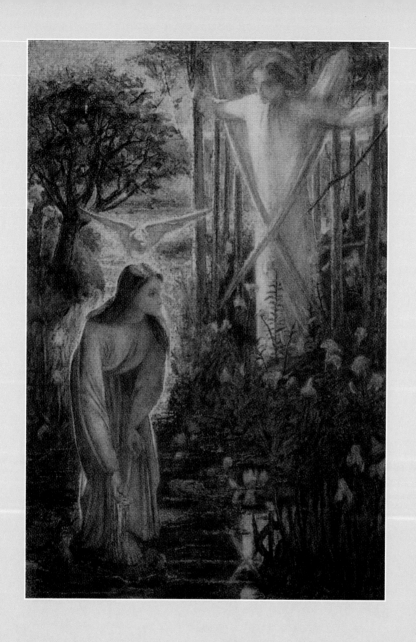

羅賽蒂　**報佳音**　1855　水彩畫紙　35.6×24.1cm　私人收藏

亨特　**良知的覺醒**
1853　油彩畫布
76×56cm
泰德美術館藏

跪倒在地，倚靠在教堂墓地的牆垣邊羞愧地撇開了頭。牧人站著半
是驚訝、半是害怕她傷了自己，趕緊抓住了她的雙手。這些是畫面
中主要的元素，我將畫命名為〈尋獲〉，而我的姊姊瑪麗亞為此畫
在《耶利米書》中找到了一句再貼切不過的佳言……那白色的小牛
將會成為一部分重要的象徵。」

　　最完整地呈現羅賽蒂想法的版本為1853年所繪的褐色鋼筆素

描，其中包括了一些沒有在油畫中出現的細節，像是女子黑色披肩與牧人白袍形成的強烈反差、兩隻啣著稻草築巢的鳥、在橋上的警察與流浪漢、水溝旁殘敗的花朵、以及女子頭上的墓碑上所刻畫的懺悔銘文……。

　　女子的處境就如同身後被囚禁的牛犢一般，走在被送往市場販賣的途中。寫在畫作下方的句子為：「你幼年的恩愛，婚姻的愛情，你怎樣在曠野，在未曾耕種之地跟隨我，我都記得」（耶利米書2章2節），墓碑銘文為：「我告訴你們，當一個罪人悔改，在天上也要這樣為他歡喜」（路加福音15章7節）。

　　但畫中的妓女究竟是接受牧人的救贖還是反抗？或是她想要悔改可是卻無法逃離賣身的命運，就如同馬車上的牛犢？畫中並沒有給予明確的解答。

　　「墮落的女人」主題常出現在當時的輿論中，並有多本內容相關的小說在1852年出版，但羅賽蒂為這幅畫創作的詩《珍妮》則從

芬妮·康佛相片，美國德拉維爾美術館藏。

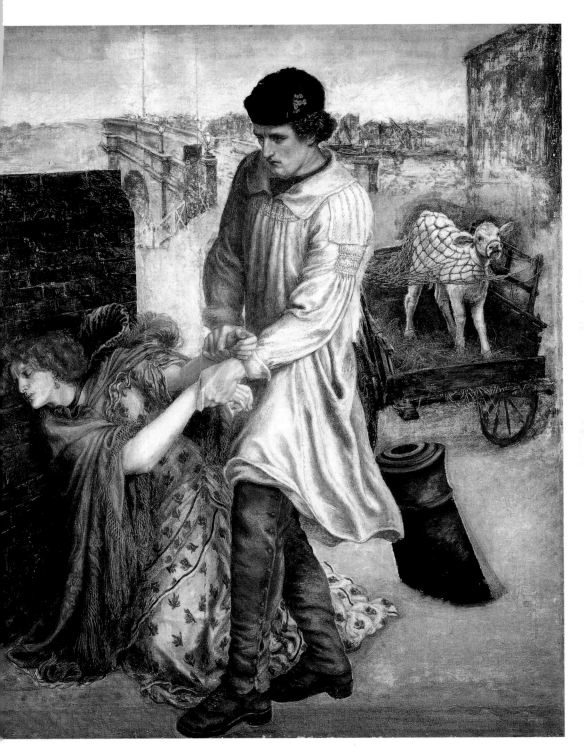

羅賽蒂　**尋獲**　1854-5 / 1859-81　油彩畫布　91.4×80cm
美國德拉維爾美術館藏（Delaware Art Museum），Samuel and Mary R. Bancroft 捐贈

1840年就開始撰寫，顯現出他醞釀此題材多年，只不過對於畫作內容詳細的描述到1850年代後才出現。「拉斐爾前派」的成員也相當推崇這樣的主題，甚至當亨特〈良知的覺醒〉1854年在皇家藝術學院展出時，羅賽蒂也憂心因為自己的作品花了這麼長的時間，至此尚未完成，外界是否會誤認為〈尋獲〉模仿了亨特的作品。

這幅鋼筆素描在1854年秋季被羅賽蒂以油畫重繪，布朗描述道：「他的進展很緩慢，畫那隻牛時就像丟勒（Albrecht Dürer）一樣，一根毛一根毛慢慢地添加上去，看起來仍是這麼地微不足道......依我看，寫實手法困擾著他。」

羅賽蒂一生多次回到這幅畫作上，甚至雇用兩名工作室助理幫忙，但終究未能完成作品，他覺得這幅畫使用的技巧及構圖對他來說太過困難。1859年11月英國北方紐卡索市的資助者詹姆士・利舒

畫室助手鄧衡（Henry Treffry Dunn）為羅賽蒂所做的〈尋獲〉背景習作　約1869
鉛筆紅蠟筆水彩畫紙
31.8×85.7cm
私人收藏，2010年12月15日於佳士得以4000英鎊成交

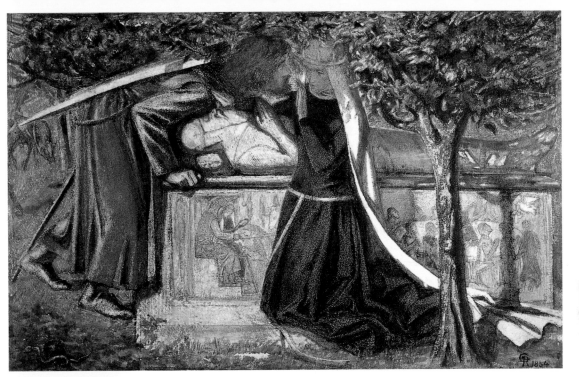

羅賽蒂　**亞瑟之墓**　1854-5　水彩畫紙　23.3×37.4cm　大英博物館藏

瓦（James Leathart）委託他再一次重繪這幅作品，羅賽蒂因此用了大幅畫布，但他缺少動力完成作品，常將它擱置一旁著手其他畫作。認識了芬妮・康佛之後，羅賽蒂將油畫中的女子頭部改為她的面孔，她身上所穿的小碎花洋裝也取代了水溝旁的玫瑰。

　　直到死後，羅賽蒂都沒有完成作品，這幅畫經過了布恩瓊斯（Burne-Jones）及鄧衡（Henry Treffry Dunn）略為修改之後，成為現在的面貌。

　　有人認為〈尋獲〉是一件不尋常的羅賽蒂作品、是「拉斐爾前派兄弟會」所遺留下的痕跡、是突顯了他做為一位畫家技巧不足之處。但事實上他用了一生的時間琢磨此畫，甚至到1881年重回此畫，為這個作品創作了一篇十四行詩，這代表了畫作的理念──知錯悔改的女子──對羅賽蒂而言是最重要的，而不是技術的完美或社會寫實的呈現。

耀眼的色彩與活潑的畫面

　　羅賽蒂或許無法以傳統手法及規則作畫，但是他自己所發展出的風格及技法更是耐人尋味。羅賽蒂在1850年代所創作的水彩是他最原創的成就之一，他用厚重的顏料，以細微的點及線條上色，有時在紙上混和色彩、有時在顏料裡加膠，讓表面質地富有變化，好似顏料下透著光，或是如彩繪玻璃一般，這個技法在小幅畫作裡效果顯著。

　　羅賽蒂鍾愛中古世紀手抄繪本的風格，也因為羅斯金熱衷於收藏手抄繪本，所以兩人相互影響造就了這個時期關於神話、騎士主義為題材的畫作。羅賽蒂在牛津大學學生會壁畫中，似乎已經在較大的篇幅上達到了類似的眩目效果——當維多利亞時期重要的藝術資助者寶林・泰維廉（Pauline Trevelyan）看到壁畫時寫道其「顏色就像果實的花朵盛開般」，而詩人巴特摩爾也表示「顏色是如此奪目，讓牆垣看起來就像充滿插畫的手抄繪本的一角。」

　　巴特摩爾的文章緊接著討論羅賽蒂是如何完成這樣的效果，描述羅賽蒂的顏色「散發出豔麗光芒」，看起來「甜美、明亮及純潔……細看會發現在這上百平方公尺的壁畫裡的每一寸都包含了至少半打的色彩，顏色是由這些色點組合而成，而非以塊面呈現，而輪廓的不確定性因此成為羅賽蒂上彩技法所造成的必然結果。」

　　由巴特摩爾的描述可得知，羅賽蒂在大型創作中使用了和秀拉

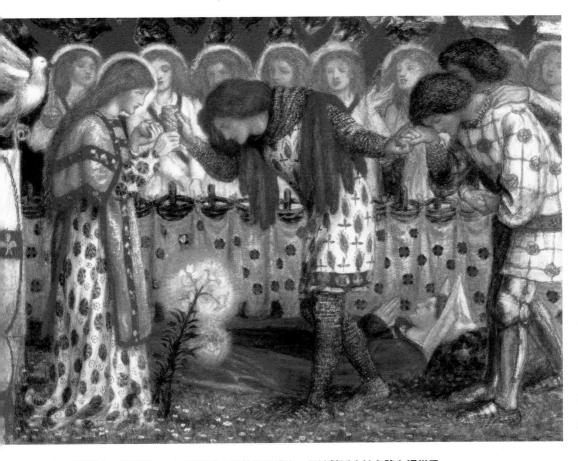

羅賽蒂　**葛拉漢爵士、洛斯爵士、波希沃爵士帶著聖杯逃走，但波希沃之妹在路上過世了**
1864　29.2×41.9cm　倫敦泰德美術館藏

羅賽蒂
獲得聖杯（牛津大學壁畫草稿）
年代未詳
鉛筆畫紙

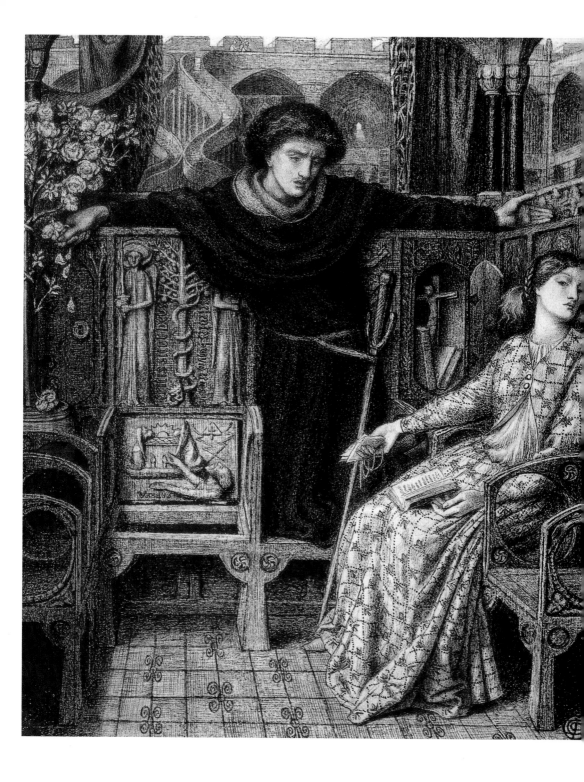

羅賽蒂　**哈姆雷特與奧菲莉亞**　約 1858-9　墨紙　30.8×26.1cm　大英博物館藏

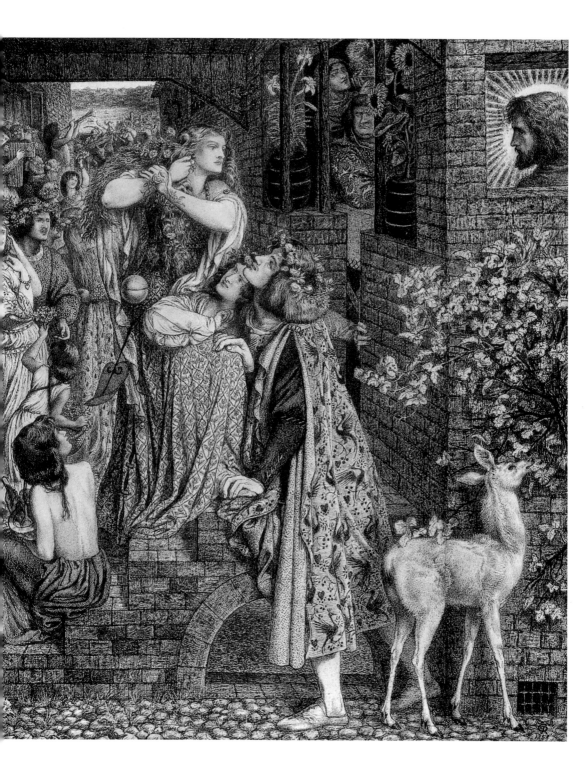

羅賽蒂　**抹大拉的瑪利亞在賽蒙的門前**　1858-9　鋼筆紙畫布　52.7×45.7cm　劍橋斐茲威廉博物館藏

點描法相似的技法，但現在已無法得知當初的色彩效果，因為羅賽蒂在技術上的疏忽，沒有事先為牆上底漆，所以壁畫已經淡去。

羅賽蒂在早期的鋼筆畫上也有突破、創新的功勞，〈昨日的玫瑰〉是一範例，但最能展現羅賽蒂精湛工法的作品為〈抹大拉的瑪利亞在賽蒙的門前〉及〈哈姆雷特與奧菲莉亞〉兩幅於1858至59年創作的作品。

據傳他以丟勒（Dürer）的版畫做為範本，但其實這些畫作更具個人風格及原創性：以緊密、俐落的線條所構成，服裝布料花紋、秀髮的光澤、木材及石牆等紋路細節都被描繪出來，但形成的效果是不自然的，例如〈抹大拉的瑪利亞在賽蒙的門前〉特意突顯了戲劇性，人物全部都擠在一個密閉空間內，人物大小由角色的重要性決定，而建築被簡單帶過，簡化得就像是中古世紀的手抄繪本一樣，畫面充滿張力。

〈抹大拉的瑪利亞離開宴會〉描繪抹大拉的瑪利亞離開了充滿了飲酒作樂之人的房子，手持著她承襲的一只藥膏罐，她將會用來塗抹耶穌的腳。這幅畫和〈抹大拉的瑪利亞在賽蒙的門前〉有些關聯，羅賽蒂想要表達女子懺悔的主題，並

羅賽蒂　**拿撒勒的聖瑪利亞**　約 1855　水彩畫紙
34.3×19.7cm　泰德美術館藏

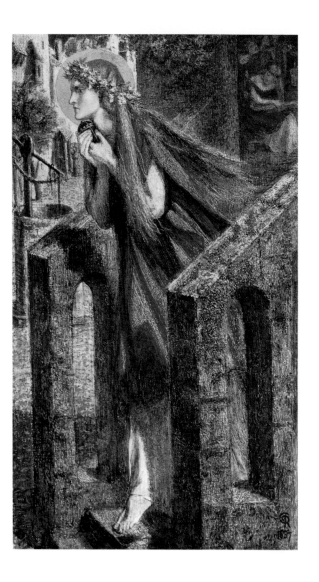

且簡化了畫面的複雜度，顏色富有寓意，像是她身上的紅袍代表了熱情，建築及階梯都簡化為簡單的幾何造形，類似中古世紀手抄本的風格，但羅賽蒂選擇讓階梯長滿青苔，這點異於單純宗教性的手抄本。

或許羅賽蒂刻意將這幅畫設計為〈拿撒勒的瑪利亞〉之對比，將聖潔的瑪利亞與懺悔的抹大拉瑪利亞做一比較，〈拿撒勒的瑪利亞〉描繪聖瑪利亞住在拿撒勒的時候，時間點和〈聖瑪利亞的少女時代〉略同，畫中種植的百合象徵純潔，玫瑰則是瑪利亞的另一種化身，和平鴿盤旋在花叢之上，身著不尋常的綠色長袍象徵著春天及年輕的生命力。羅賽蒂原是計畫將這幅畫做為三聯畫中的一幅，展現聖瑪利亞的一生，中間呈現耶穌一家共同享用踰越節的晚餐，左右兩側則分別呈現聖瑪利亞的少女及年老時期，但這三聯畫終究沒有完成。

1861年4月，莫里斯及友人創立了商會，包括了布恩瓊斯、布朗和羅賽蒂等七名成員，他們以工業化的方式生產藝術，決心讓裝飾藝術的水準提高。剛開始他們十分仰賴彩繪玻璃的委託案件，羅賽蒂也提供了近三十幅的設計圖稿，其中也包括了〈山丘上的佈道〉，只是他在1864年後便逐漸對商會失去了興趣。

羅賽蒂　**抹大拉的瑪利亞離開宴會**　1857　水彩畫紙
35.6×20.6cm　泰德美術館藏

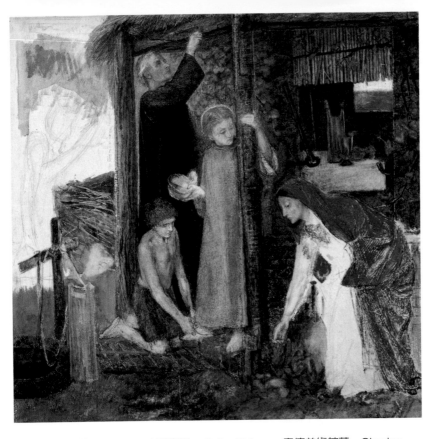

羅賽蒂　**踰越節**　1854-5　水彩畫紙　40.6×43.2cm　泰德美術館藏，Charles Ricketts為紀念Henry Michael Field捐贈

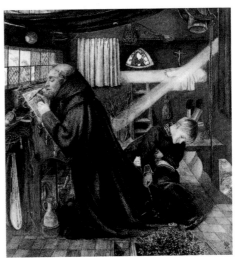

羅賽蒂　**滾開吧撒旦！**　1848
鋼筆紙　24.5×17.5cm
曼徹斯特博爾頓博物館藏

羅賽蒂　**修士**　1856　私人收藏

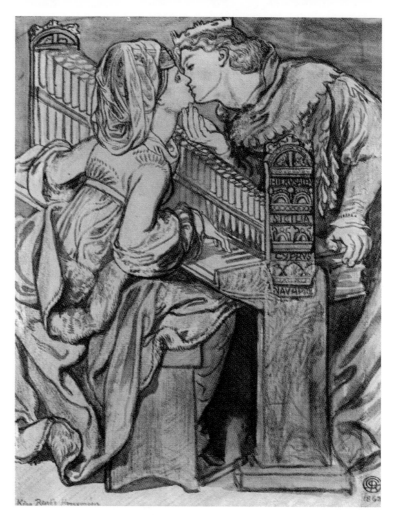

羅賽蒂　**路易王的蜜月**
1862　鋼筆畫紙
43.2×33.7cm
利物浦威盧城市美術館藏

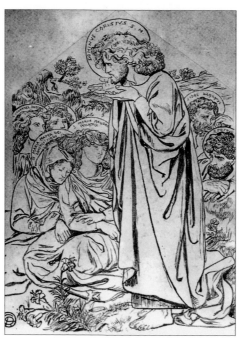

羅賽蒂　**山丘上的佈道**
約1861　鋼筆畫紙
72.4×53.3cm
威廉・莫里斯畫廊收藏

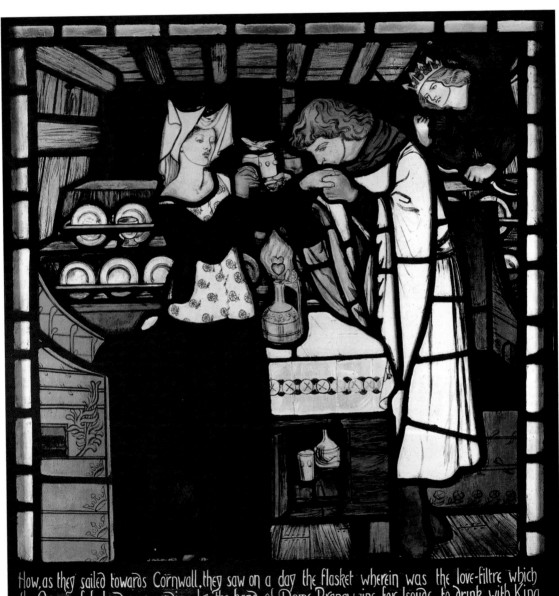

How, as they sailed towards Cornwall, they saw on a day the flasket wherein was the love-filtre which the Queen of Ireland was sending by the hand of Dame Brangwaine for Isoude to drink with King Mark, and how Tristram drank it with her, both unwitting and how they loved each other ever after

羅賽蒂　**飲下愛的藥水**　1862-3　68×61cm　英國 Bradford 畫廊收藏

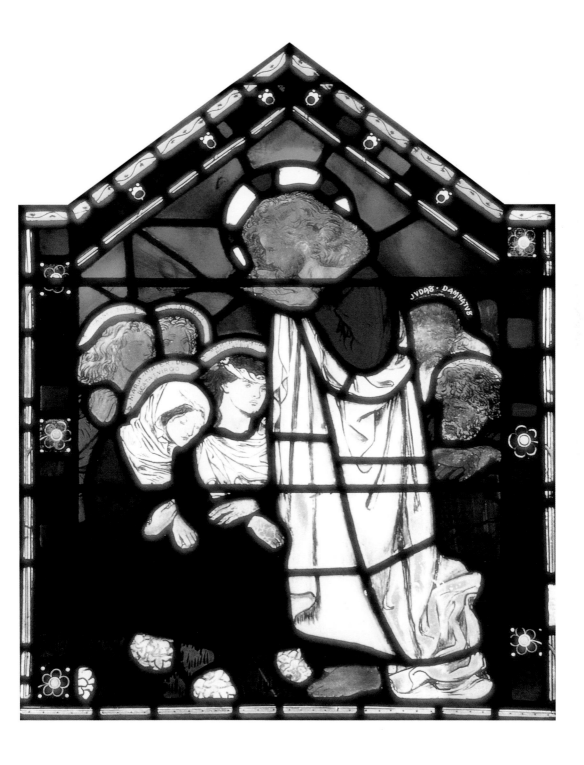

羅賽蒂　**山丘上的佈道**　1862　彩繪玻璃　英國格羅斯特郡 All Saints 教堂藏

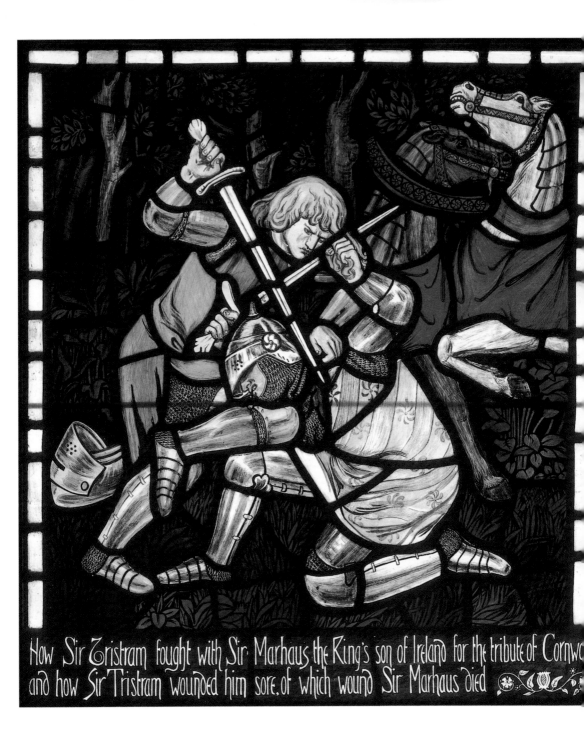

How Sir Tristram fought with Sir Marhaus the King's son of Ireland for the tribute of Cornwa and how Sir Tristram wounded him sore, of which wound Sir Marhaus died

羅賽蒂　**兩位騎士的搏鬥**　1862-3　68×61cm　英國 Bradford 畫廊收藏

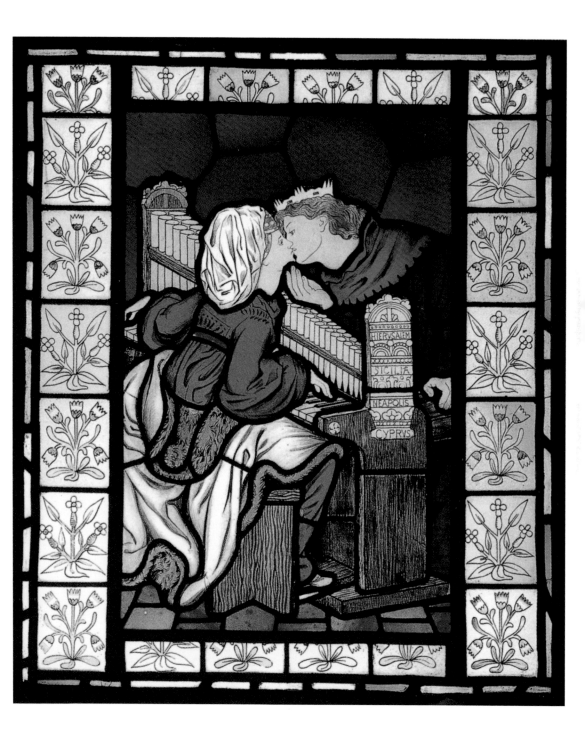

羅賽蒂　**路易王的蜜月**　1863　彩繪玻璃　維多利亞與艾伯特美術館藏

丁尼生詩集及其他插畫

　　1855年一月，Moxon出版社聯絡羅賽蒂，委託他為丁尼生詩集創作插畫；密萊、亨特也同樣為這本詩集畫了一些作品，雖然出版商也希望希黛兒能創作幾幅插畫，但最後她並沒有提供任何作品。詩集於1857年5月出版，其中有五幅木刻板畫是依照羅賽蒂描繪的圖像所製成，但羅賽蒂本人並不十分滿意木刻板畫的效果。

　　羅賽蒂並沒有完全依照詩中內容創作他的板畫，而是以整體的感覺為主，偶爾描繪詩中提及的細節。他的繪畫出類拔萃，以手抄搞及佛蘭芒繪畫做為範本，創造了獨特的新中古世紀想像，遠景和人物特寫之間比例的劇烈差距，是他獨創的手法。

　　引自丁尼生《仕女夏洛特》詩篇結尾部分的描述，這幅同名板畫描繪夏洛特的身體漂浮在河上，流過了「光之宮殿」，而盛裝打扮的藍斯洛騎士俯首，在被燭火照亮的夏洛特身軀前沉思。天鵝、星星滿布的天空、遠處的士兵，以及主角人物的特寫使得畫面籠罩著一股悲傷、神祕的氣息。

羅賽蒂　**仕女夏洛特**
1857　Dalziel兄弟依羅賽蒂原稿製成的木刻板畫　9.4×8cm
Stephen Calloway收藏（左圖）

羅賽蒂　葛拉漢爵士
1857　Dalziel兄弟依羅賽蒂原稿製成的木刻板畫　9.4×8cm
Stephen Calloway收藏（右圖）

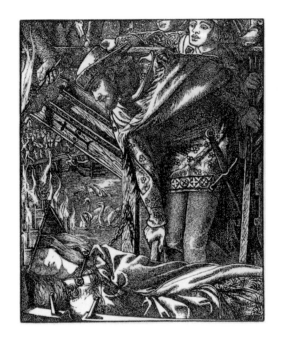

〈瑪莉安娜在南方〉描繪美麗的瑪莉安娜的宿命是被愛人所遺忘，她親吻著基督的腳，「迷人的雙眼透露著憂傷」，手持著舊情書，從中讀著自己的珍貴，但寫信的愛人不曾到來……羅賽蒂捕捉了丁尼生詩中描述的悲劇畫面，但使用十字架取代了詩中的「聖母」，後方鏡子中顯現的是瑪莉安娜的背影，而異於詩中描述的「她完美無瑕的臉龐」。

羅賽蒂於〈聖賽西莉雅〉以丁尼生《藝術宮殿》的一句詩作為出發點：「在海濱一個城牆開放的城市裡，於金色的風琴旁，她的秀髮以白色的玫瑰點綴，聖賽西莉雅睡著了；一個天使望著她。」。描繪了一個前所未見的中古世紀城市景象，一切都由他的想像構成，未取材於現實的景觀，其中有詩人提及的港口、開放的城牆，前景啃著蘋果的士兵則略顯突兀。主角是音樂之神聖賽西莉雅溫柔地躺在天使懷中，羅賽蒂將神話融入了奇特的元素，板畫中的天使吻了女神，則和詩中描述的「望著她」有所出入，兩人散亂的頭髮隨風飄逸，也是羅賽蒂偏好將神話融合情慾的手法。

同樣取材自丁尼生的《藝術宮殿》詩篇，〈亞瑟王與哭泣的皇

羅賽蒂
瑪莉安娜在南方
約1856-7 墨紙
9.8×8.3cm
伯明罕美術館藏（左圖）

羅賽蒂
瑪莉安娜在南方
1857
Dalziel兄弟依羅賽蒂原稿製成的木刻板畫
9.8×8.1cm Stephen Calloway收藏（右圖）

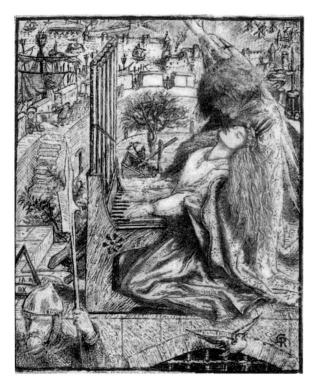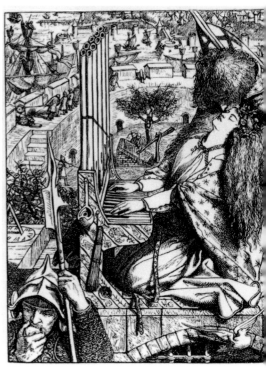

后〉描繪了亞瑟死後，他的十個妻子圍繞著他的身軀哀悼，畫中每個皇后的后冠都有不同的設計，後方的船隻描繪精細，而中間右方的女子面貌與妹妹克莉絲提娜相似。

羅賽蒂
聖賽西莉雅　約1856-7
褐墨紙　9.8×8cm
伯明罕美術館藏（左圖）

羅賽蒂
聖賽西莉雅　1857
Dalziel兄弟依羅賽蒂
原稿製成的木刻板畫
9.2×7.8cm
Stephen Calloway收藏
（右圖）

愛與道德

　　「拉斐爾前派」的重要理念之一是在作品中傳達信息，羅賽蒂一直忠於這個理想，1848至1850年代間，他的作品繚繞著愛情與道德的主題，他所選的題材常展現出強烈的情感，或是純真與放蕩兩極化性格的對比。

　　羅賽蒂偏好兩兩成對的構圖，也常描繪藝術家在畫布前創作的樣子。他常將作品時空設定在古代，利用水彩及其他媒介呈現豐富的層次及精細度，這些作品運用多種技法呈現，既原創又富實驗

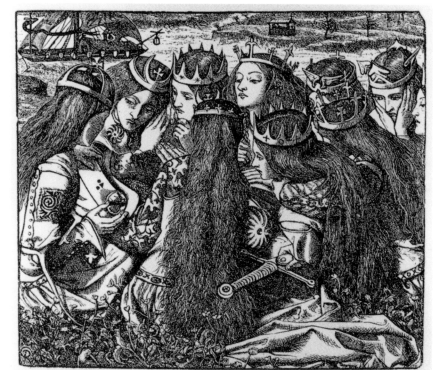

羅賽蒂
**亞瑟王與哭泣的
皇后**
1857
Dalziel兄弟依羅
賽蒂原稿製成的
木刻板畫
7.9×9.4cm
Stephen
Calloway收藏

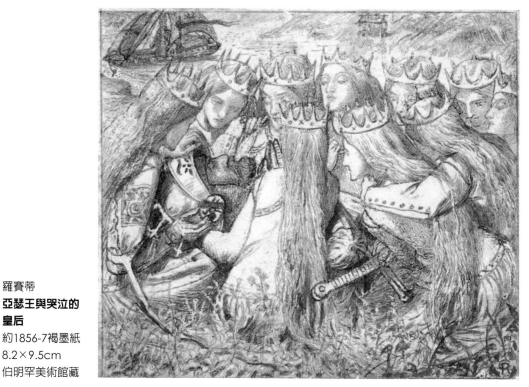

羅賽蒂
**亞瑟王與哭泣的
皇后**
約1856-7褐墨紙
8.2×9.5cm
伯明罕美術館藏

羅賽蒂為《詩集》設計的書籍封面　1870年出版

《早期義大義詩人》書籍封面

羅賽蒂為《但丁的神曲：地獄》設計的書籍封面
1865年出版

羅賽蒂為友人斯文本恩詩集所設計的書籍封面

羅賽蒂　玫瑰花園《早期義大利詩人》封面插畫　1861
凸版印刷　18.5×23.5cm　Stephen Calloway收藏

羅賽蒂　《精靈市集與其他詩歌》板畫——
妳該在昨日為她哭泣　1862

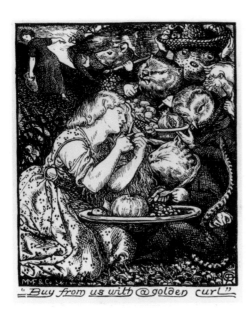

羅賽蒂　《精靈市集與其他詩歌》板畫——
用金色髮捲向我們買　1862

由上至下圖：
羅賽蒂為《精靈市集與其他詩歌》設計的書籍
封面　1862年出版
羅賽蒂為《王子的歷程及其他詩歌》設計的書
籍封面　1866年出版
羅賽蒂　《精靈市集與其他詩歌》板畫——
時間一分一秒地過去　1862
羅賽蒂　《精靈市集與其他詩歌》板畫——
金髮姊妹依偎著入睡　1862

羅賽蒂　**大衛的種子**　1858-64
油彩畫布　三聯作，中230×150cm、兩翼185.5×62cm
蘭達夫（Llandaff Cathedral）教堂收藏

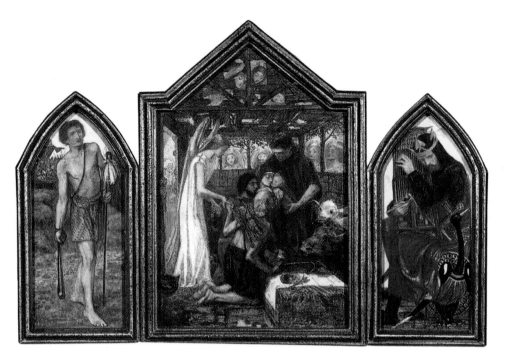

羅賽蒂　**大衛的種子**　1855-7　水彩畫紙　三聯作，中40.6×29.2cm、兩翼29.9×19.3cm　泰德美術館藏

羅賽蒂
珍·莫里斯扮演〈大衛的種子〉中的聖母習作
1861　鉛筆紙　27×25.7cm
凱姆斯考特莊園（Kelmscott Manor）收藏

羅賽蒂
威廉·莫里斯扮演〈大衛的種子〉中的國王習作
約1861　鉛筆紙　24.5×22.3cm
伯明罕美術館藏

性，在多次拼湊、削去及重新繪製的過程中，創造出極具表現性的效果。

羅賽蒂的〈實驗室〉描繪了英國詩人白朗寧的同名詩作，背景設定在十八世紀。在一個擁擠、黑暗、狹小的空間裡，有一名婦人為了得到能殺死競爭對手的毒藥，前來術士的實驗室裡，她的神情激動，握緊拳頭從椅子上躍起，表示她能給予所有的珠寶，甚至是「讓他親吻」做為獲得毒藥的回報。

〈褓姆〉描繪的是1775年謝立丹（Richard Brinsley Sheridan）執導的同名歌劇，這齣歌劇是當時最熱門的劇作。畫中人物身著18世紀服飾，女子手擲扇子，在她身後觀望的便是題名中的褓姆。這幅畫並沒有明確的說教意味，女子手上的扇子是調情、富貴與女性陰柔的象徵。

羅賽蒂　**褓姆**
1850-2　鋼筆紙
18.1×12.3cm
劍橋斐茲威廉博物館藏

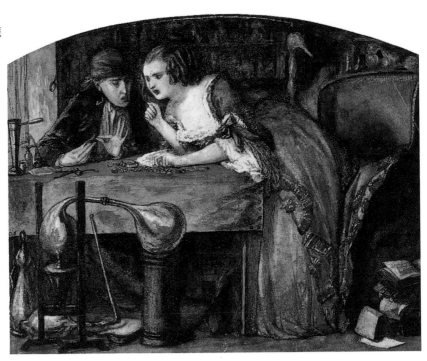

羅賽蒂　**實驗室**
1849　水彩鋼筆紙
19.7×24.8cm
伯明罕美術館藏

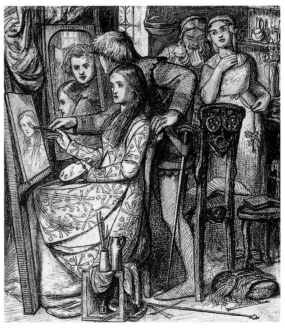

在〈愛情之鏡〉中一名身著中古世紀服飾的女子利用鏡子繪製自己的肖像，身後有一名男子引導著她的手，並專注地觀看鏡中的女子。沒有人視線交會，而真實的面孔、鏡中的反射與畫布上的形繪三者構成了有趣的對照。羅賽蒂對於鏡像分身很有興趣，鏡子中有兩個愛人的倒影，而畫布上描繪出來的只有一個。

另外，這幅畫也帶有自傳意味，畫中女子是希黛兒，雖然男子面孔與伍爾納相像，但畫室及在背景玩貓的仕女卻透露出這是羅賽蒂的居所，或許藉由這幅畫，羅賽蒂公開了他與希黛兒的師徒關係。

〈在閨女的房間內靈活地跳舞，伴隨著動人悅耳的琵琶聲〉是水彩畫〈波西亞〉的原稿，題名引用莎士比亞《理查三世》開場時的台詞，但這幅畫並不是描繪莎士比亞劇作的橋段，只是點出畫作的氛圍而已。

原稿中前景有一對少男少女伴隨樂聲起舞，後方則有一群好色的年長者圍繞著一名美麗女子，右側一隻猴子（象徵了人類的惡習）望著後方人物的舉動。這幅習作完成後一年，羅賽蒂創作了另

希黛兒　自畫像
1853-4　油彩畫布
直徑22.8cm
私人收藏（左圖）

羅賽蒂　愛情之鏡
1849-50　淡彩鋼筆紙
19.3×17.5cm
伯明罕美術館藏（右圖）

圖見88頁

羅賽蒂
**在閨女的房間內靈活地
跳舞，伴隨著動人悅耳
的琵琶聲**
1850
鉛筆鋼筆紙
21×17.1cm
伯明罕美術館藏

一個版本，在多次的塗改重繪之下，畫作譴責放蕩的意味淡化許多，題名也改為〈波西亞〉。而這幅畫似乎預期了羅賽蒂60年代的畫作風格，也就是一系列以女性之美與性感為主題的作品。

羅賽蒂常以作畫中的藝術家為主題，他認為這樣的作品能傳遞 圖見89頁 特殊的力量，其中一幅畫作是安基利柯修士（Fra Angelico）跪在畫布前畫聖瑪利亞與聖嬰，另一名修士在一旁朗誦聖經，他們身後有十字架及玻璃瓶做成的窗戶做為裝飾。

圖見89頁 可與之相較的為另一幅〈喬爾喬涅作畫〉，羅賽蒂喜愛喬爾喬涅（Giorgione）於羅浮宮的作品〈田園牧歌〉，尤其是畫作中慵懶、性感的女性描寫手法，因此在這幅習作中喬爾喬涅身旁圍繞著三個資助者相互討論的樣子，象徵了〈喬爾喬涅作畫〉的世俗與〈安基利柯修士作畫〉的神聖兩種相異的特質。

總覽羅賽蒂在1860年前後的主題，顯現了他深刻的洞察力及原創性，和其他「拉斐爾前派」的同儕畫家——亨特、密萊、布朗相較之下毫不遜色，他們的作品比大部分傳統學院派的繪畫還來得複雜、深思熟慮。

羅賽蒂　**波西亞**　1851 / 1854 / 1858-9　水彩畫紙　23.2×24.8cm　卡來爾圖利別墅博物館

羅賽蒂　**昨日的玫瑰**　1853　鋼筆紙　19×23.5cm　泰德美術館藏，H. F. Stephens捐贈

羅賽蒂　**喬爾喬涅（Giorgione）做畫**　約1850年代晚期
淡彩褐鋼筆紙　11×17.6cm　伯明罕美術館藏（上圖）
羅賽蒂　**安基利柯修士做畫**　約1850年代晚期　淡彩褐鋼筆紙
11×17.6cm　伯明罕美術館藏（右圖）

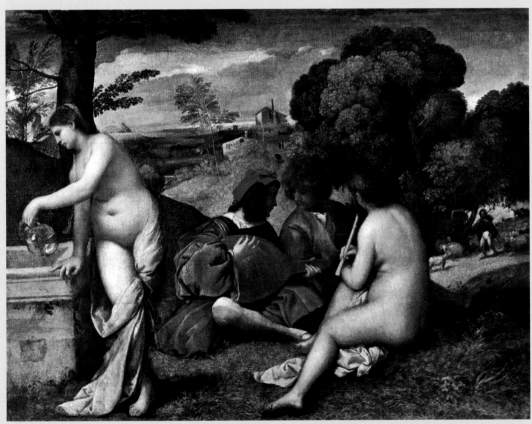

喬爾喬涅　**田園之歌**　1508-09　油彩畫布　110×138cm　巴黎羅浮宮藏

羅賽蒂透過藝術讚頌女性的力量及愛，這也是他創作中最重要的兩個主題，他相信女人懷有存在之謎的解答，而他的所有創作都是關於各種面向的女人：聖母是女性偉大的象徵、碧雅翠絲是理想女性之美的象徵，而《神曲》中的法蘭西絲卡、《浮士德》中的葛瑞青、《亞瑟王之死》中與騎士發生戀情的詹妮薇芙皇后、引誘夏娃食禁果的女巫莉莉、抹大拉的瑪利亞等人是女性情慾的象徵。1860年代羅賽蒂的繪畫著重在女性之美，〈動人心念的維納斯〉、〈敘利亞的伊斯塔〉描述著女神／人高過於男人的力量。

羅賽蒂的許多作品原先計畫以聯作的方式呈現，例如〈受胎告知〉原本是一件雙聯畫，伴隨另一幅從未完成的〈聖母之死〉；〈保羅與法蘭西絲卡〉以

及為蘭達夫教堂設計的祭壇〈大衛的種子〉是少數完整的三聯作。

他喜歡在畫作及詩句中加入兩兩成對或相反的元素：愛與死、善與惡、無罪貞潔與悔恨過錯、精神與肉體的愛。

例如〈渡鴉〉、〈沉睡者〉中生命與死亡的並陳，〈滾開吧撒旦！〉中的善惡對立，〈波西亞〉、〈昨日的玫瑰〉中貪婪與高潔的反差。在〈尋獲〉、〈亞瑟之墓〉、〈哈姆雷特與奧菲莉亞〉中他也以強烈的戲劇性手法彰顯出男女之間對峙的緊張時刻。

嚴格來說，羅賽蒂的畫雖是非自傳式的，但這些作品和生活經驗息息相關。在1850年左右，羅賽蒂初次遇見了希黛兒，她的面孔

羅賽蒂
〈波尼法丘的情人〉習作
約1856　鋼筆紙
19.4×17.1cm
伯明罕美術館藏（上圖）

羅賽蒂
船夫與海妖賽蓮
約1853　褐鋼筆紙
11×18.4cm
曼徹斯特市立美術館藏
（下圖）

羅賽蒂
藍斯洛騎士在皇后的房
間內 1857 墨紙
26.5×35.2cm
伯明罕美術館藏

也隨即出現於畫作中。希黛兒起先是德弗瑞爾的模特兒，後來也認識了其他「拉斐爾前派」的成員，她為亨特、密萊做過模特兒，成為羅賽蒂的模特兒後不久便成為羅賽蒂的專屬。

兩人的關係愈來愈親近，雖然他們遲遲沒有訂婚，但羅賽蒂認為兩人的愛情是不凡的，第一次見到希黛兒時他覺得「這就是命運中的女人了」。同樣地對他來說，希黛兒不是一位普通的模特兒，而是各種神秘女子的形象，如：碧雅翠絲、法蘭西絲卡、聖瑪利亞的化身。

在1850年代中期，羅賽蒂更加狂熱地畫著希黛兒，獻給她的一系列畫作及一篇篇詩歌都讓布朗描述羅賽蒂「像是一個偏執狂」，而這樣為愛瘋狂的藝術家在英國繪畫史上從未出現過。

在1850年代晚期，羅賽蒂對女人的態度有了轉變，因為他有了新的模特兒，名叫芬妮・康佛，據傳也是他的情婦。他因此減少了對希黛兒單一的狂熱，愈來愈了解自己的情慾渴求，在作品中道德說教的成分便相對地減少了，像描繪〈波西亞〉時不再譴責縱慾之罪，反倒是帶著慶祝的意涵，引領了1860年代沉浸在歡愉之中、描繪女性之美與感性的作品。

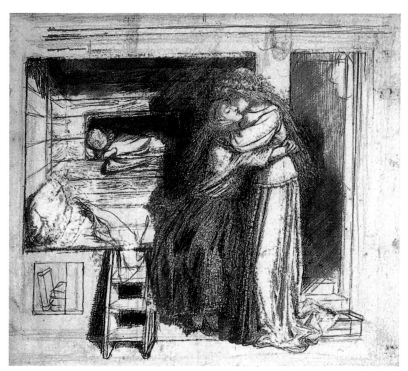

羅賽蒂
伊麗莎白・希黛兒肖像
年代未詳　水彩畫祇
33×24cm
劍橋斐茲威廉博物館藏
（右頁圖）

羅賽蒂
〈兩姊妹〉民謠
約1855　褐黑墨炭筆紙
14.6×16.5cm
私人收藏（上圖）

羅賽蒂
卡珊德拉　1861
鋼筆紙　33×46.4cm
大英博物館藏（下圖）

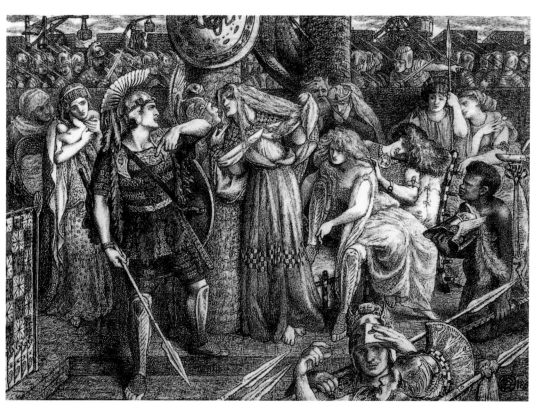

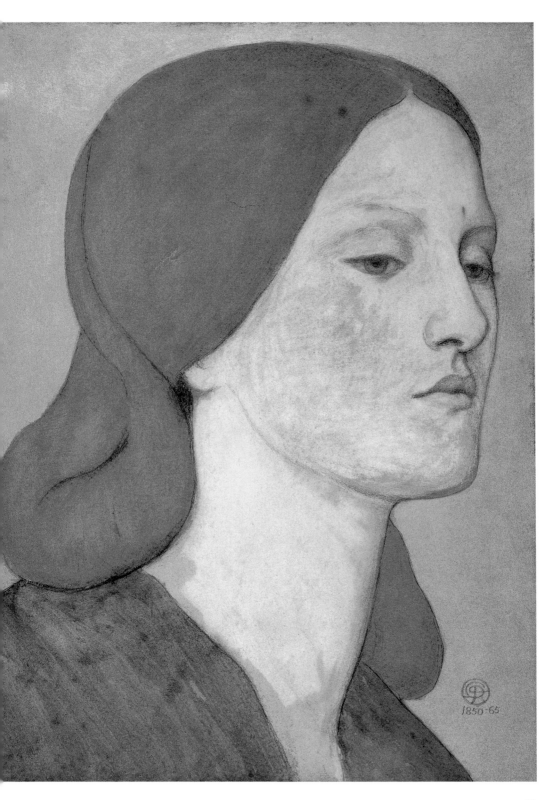

伊麗莎白‧希黛兒肖像

　　希黛兒自1849年成為「拉斐爾前派」的模特兒之後，便為她離奇的一生種下種子。密萊最著名的悲劇作品〈奧菲莉亞〉即是以她為範本，但在被捧為歷史傳奇人物及女神之前，她只是刀具工匠的女兒，曾在磨坊與縫紉廠中工作，出身階級低於「拉斐爾前派」的藝術家。

　　1850年後她與羅賽蒂發展出親密的關係，一直到1862年過世之前，是羅賽蒂的愛人、摯友、學生、謬思及妻子，特別是1850年代前半葉，羅賽蒂創作了大量的希黛兒素描，在這些作品中她穿著日常服飾，但常處於被動、疏離的姿態，只有幾幅素描記錄她在紡織、閱讀或於畫布前做畫的主動樣貌。

　　她的個性害羞靦腆，羅賽蒂不在社交場合帶她出席，布朗在1854年10月拜訪羅賽蒂時寫道：「希黛兒夫人看起來愈來愈消瘦、蒼白、美麗、憔悴，像一個藝術家，許多年來沒有一個女人能與她相較。羅賽蒂為她繪製一幅接著一幅美麗可愛的肖像，每一幅都如此吸引人，每一幅都帶著不朽的印記。」

　　1850年代末，希黛兒病痛纏身，羅賽蒂必然想過結束這段關係，但在猶豫下還是與她結了婚。兩人的關係已不如過去般親密，而羅賽蒂也開始雇用其他模特兒做為繪畫對象，其中包括了亨特的未婚妻安妮‧密勒（Annie Miller）以及芬妮‧康佛也傳出與羅賽蒂有過曖昧關係。

密萊　**奧菲莉亞（局部）**
1851-2　油彩畫布
倫敦泰德美術館藏
（右頁圖）

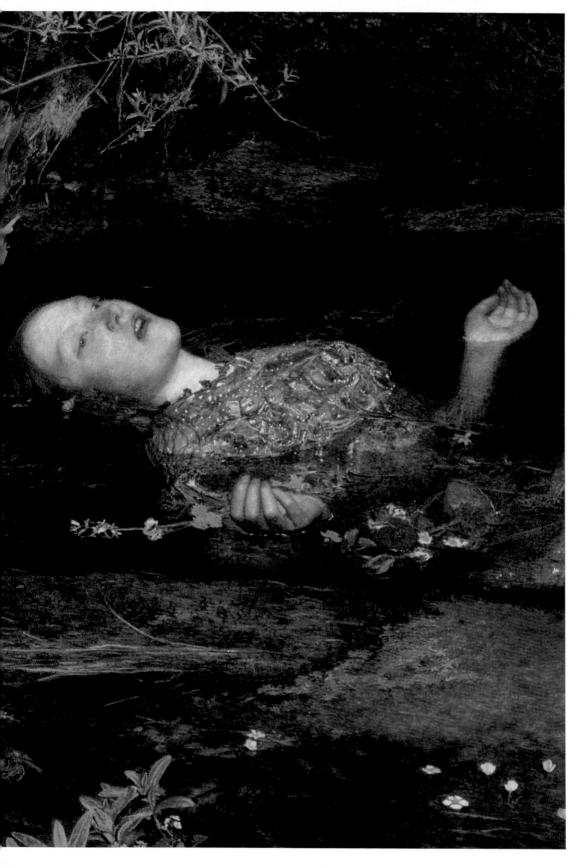

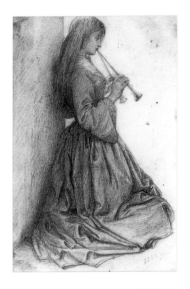

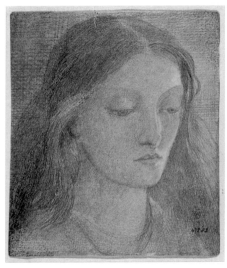

羅賽蒂　**希黛兒屈膝吹奏雙管笛**
1852　鉛筆紙　19.6×13.6cm
牛津艾希莫林博物館藏

羅賽蒂　**希黛兒頭像，往右下方看**
約1855　鉛筆紙　12.1×11.4cm
維多利亞與艾伯特博物館藏

羅賽蒂　**希黛兒睡著了**
1854　鉛筆紙
19.1×12.7cm　私人收藏

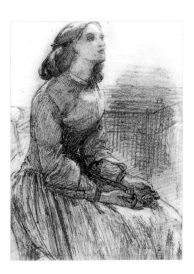

羅賽蒂
希黛兒扮演〈幸福的碧雅翠絲〉
習作　1850年代　鉛筆紙
15×11.9cm
威廉‧莫里斯畫廊收藏

羅賽蒂　**閱讀中的希黛兒**　1854
鉛筆墨紙　29.2×23.8cm
劍橋斐茲威廉博物館藏

羅賽蒂　**希黛兒用剪刀裁剪**
1850年代　鉛筆紙
18.8×15.3cm　大英博物館藏

羅賽蒂
希黛兒扮演拉結習作
約1855　鉛筆紙
32×16.6cm
伯明罕美術館藏

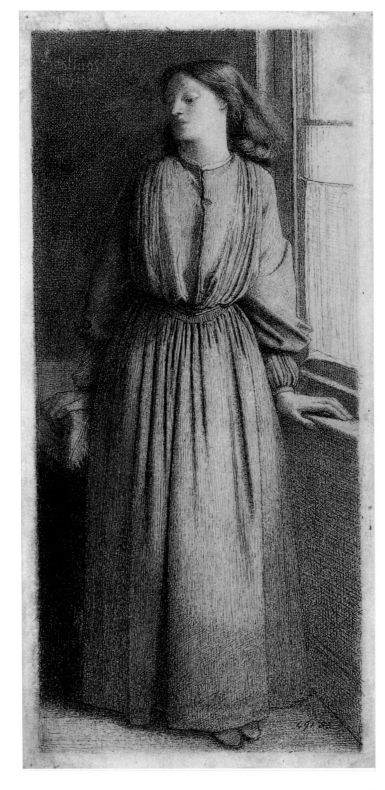

羅賽蒂
希黛兒站在窗邊　1854
墨紙　22.2×9.7cm
維多利亞與艾伯特博物館藏

兩人的婚姻似乎注定以悲劇收場，希黛兒的精神及身體狀態在1861年5月流產後更加惡化，往後更對安眠藥成癮。在1862年2月10日的一個傍晚，和詩人斯文本恩共餐完畢後，羅賽蒂夫婦一同回到家中，但羅賽蒂不知什麼原因又在外過夜，隔天早晨回家後便發現希黛兒服用鴉片過量身亡。

法官的判定為意外死亡，但其實她在死前已為自己在衣服上別了一張紙條。事發後，布朗便將這張紙銷毀，企圖隱瞞希黛兒自殺身亡的真相。最後她被葬在倫敦的家族墳墓中，羅賽蒂的詩作手稿也一同陪葬。

希黛兒有不錯藝術造詣，羅賽蒂曾教導她繪畫技巧，她的才能也獲得羅斯金賞識，給予她創作與生活的費用，但她的才能仍常被忽略，只被視為羅賽蒂的妻子及謬思。

〈希黛兒扮演拉結習作〉中，她坐在一張桌子上，為〈但丁夢見了拉結及利亞〉擺姿勢，畫中的拉結坐在石牆上，俯視水塘倒影；在〈希黛兒扮演德麗亞習作〉中，她扮演了等待提卜魯斯（Tibullus）回家的德麗亞，藉由紡織來渡過思念情人的時光，她一手持紡紗，另一隻手正無神地將髮絲掠過雙唇，似乎表了女性的情慾覺醒。

圖見97頁
圖見28頁
圖見101頁

羅賽蒂註明「1850-65」的〈伊麗莎白・希黛兒肖像〉或許是最後一幅希黛兒的素描，但是構圖如此簡單的畫作很難想像需要十五年的時間完成，金色的背景可能是在1865年加上。

圖見93頁

據推測這幅畫的草稿是在兩人初次相遇時完成的，當時的希黛兒尚未有生病的癥兆，威廉・邁克爾描述「她是最美麗的生物……纖瘦，體格優美，有著感性的頸項，綠藍色冷冽的眼神，覆蓋在飽滿完美的眼瞼之下，雅致的五官突現了她的不凡，絕佳的膚色以及茂密的金銅色秀髮，令人稱羨。」

另有學者表示「1850-65」為希黛兒出現在羅賽蒂畫中的年份，羅賽蒂在希黛兒死前創作了共五十八幅以她為主題的作品，但在1856至1860年間兩人關係出現問題時則未完成任何作品。1854年羅賽蒂為她畫的肖像較為細膩，因為養病的她活動力降低，這幅肖像畫則呈現了希黛兒仍健康時的樣子。

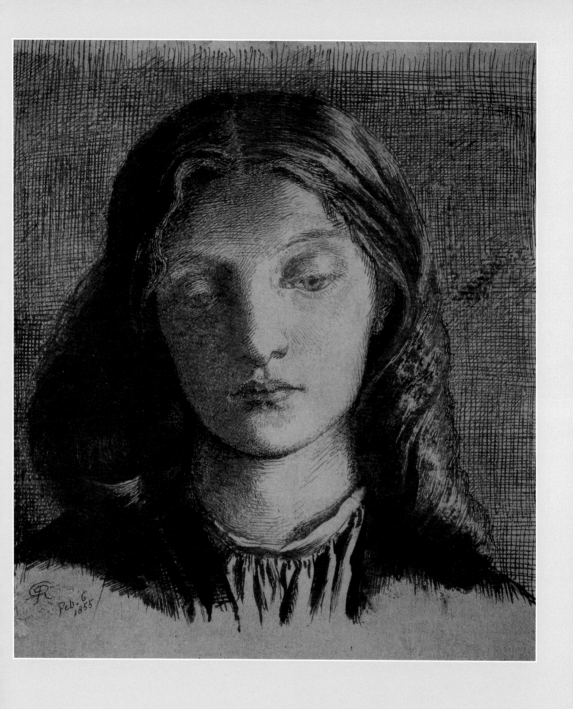

羅賽蒂　**希黛兒頭像，向下看**　1855　水彩墨彩紙　12.8×11.2cm　牛津艾希莫林博物館藏

希黛兒　**仕女克萊兒**
1857

希黛兒　**克拉克桑德**
1857

希黛兒　**哀歌**　年代未詳　水彩畫

羅賽蒂　**羅賽蒂坐著讓希黛兒畫像**　1853
褐墨紙　12.9×17.5cm　伯明罕美術館藏
（左圖）

希黛兒　**愛人聆聽著音樂**　1854
鉛筆鋼筆畫紙　24×30cm
牛津艾希莫林博物館藏（右圖）

羅賽蒂　**希黛兒在畫架前作畫**
1850年代　鉛筆紙
25×20.3cm　私人收藏（下圖）

羅賽蒂
提卜魯斯（Tibullus）回到德麗亞身旁
約 1853
水彩畫紙　22.8×29.2
伯明罕美術館藏

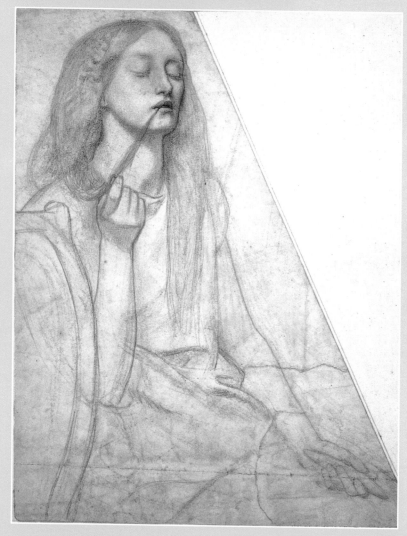

羅賽蒂
希黛兒扮演德麗亞習作
約 1855　鉛筆紙
41×32.2cm
伯明罕美術館藏

〈幸福的碧雅翠絲〉

希黛兒死後，羅賽蒂花了近七年的時間創作〈幸福的碧雅翠絲〉，碧雅翠絲象徵著但丁純真的愛，也象徵著希黛兒在羅賽蒂心中永遠占有不可取代的地位。

希黛兒從1851年開始便在羅賽蒂的畫布上扮演了碧雅翠絲的角色，〈碧雅翠絲與但丁在一個婚宴中相遇，拒絕與他致意〉是第一幅以希黛兒為主角的水彩畫，以及1850年代中的無數繪畫皆以她為主角。因此這幅畫似乎不只是為了紀念希黛兒，也包含了羅賽蒂對希黛兒的懺悔——是否因為畫家將她比為碧雅翠絲，才讓她同故事中的人物一樣早逝？

從畫中晦暗的色彩、憂鬱的情緒可以感覺到羅賽蒂的悲痛及罪惡感，或許藉由創作這幅作品讓自己能得到救贖及解脫。羅賽蒂最後一次將希黛兒擺在碧雅翠絲的角色中，她沉浸在溫暖的陽光之中，傳達死亡信息的鴿子羽毛色彩不凡，與左上方的天使有著共同的色彩，象徵它也是一隻傳達愛的和平鴿。

鴿子銜著一朵罌粟花，象徵著睡眠、死亡以及導致希黛兒死亡的鴉片，在鴿子上方的日晷儀則道出碧雅翠絲死亡的時間。灑落的陽光使日晷儀指出了關鍵時刻，同時也在碧雅翠絲的頭顱周圍形成光環，好似溫暖地祝福著她能在另一個世界得到安詳。

〈幸福的碧雅翠絲〉是羅賽蒂繪畫生涯中獨一無二的創作，反應了羅賽蒂的文學解讀及生活經歷，碧雅翠絲究竟是真有其人，還是一個形而上的概念，象徵著愛情、詩詞、信仰？或是對羅賽蒂的父親而言「國泰民安、政治和諧狀態的一個擬人化象徵」？這幅畫作給了一個確切的答案：對羅賽蒂而言，碧雅翠絲是一個真實的人物，她化身成為希黛兒，並讓同樣的命運重演。一幅作品提供了觀者對於美感、愛情、宗教性、哲學、政治和諧。

羅賽蒂　**幸福的碧雅翠絲**　約1863-70　油彩畫布　86.4×66cm　泰德美術館藏，Georgiana Tollemache為紀念丈夫Baron Mount Temple捐贈（右頁圖）

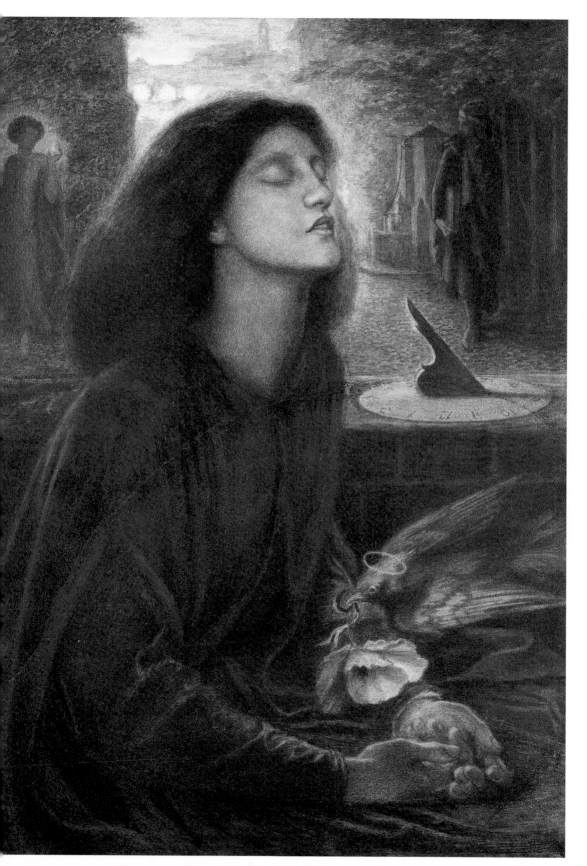

創造另一個世界

　　羅賽蒂的作品常由相反的形狀與對立想法所構成——鏡子、鏡射影像、平衡對立的人物，這不只是構圖的手法，也賦予藝術作品深度的情感靈魂。

　　〈但丁與碧雅翠絲在天堂相遇〉、〈但丁之夢〉、〈藍色密室〉等畫中人物成雙成對的排列方式讓畫有了緩慢的旋律，而有著朦朧色彩調子的〈幸福的碧雅翠絲〉在主要人物兩側重複著但丁的身影，也讓人感受到相似的幻覺效果。圖見23‧158‧109頁

圖見103頁

　　這樣與「另一個世界」相遇的效果在〈歌頌小精靈的三仙女〉與〈自己與自身交會〉兩幅畫裡表現得最為直接，其中三兩並置的神靈伴隨著常人，連結了俗世與「另一個世界」。羅賽蒂對魔幻文學十分感興趣，常在作品中探討死後的另一個世界，還有愛如何建立起兩者之間的橋梁，這便是〈但丁之夢〉與〈備受祝福的少女〉中所探討的主題。圖見107頁

　　晚期羅賽蒂苦於疾病及焦慮的折磨，開始對精神信仰感興趣，也曾參加了降神會，雖然年輕時他曾在書信中寫道不相信鬼魂，但夢境及超越凡間的另一個世界一直是他的藝術中的重要元素。

　　晚年他持續運用成對或相反的人物在畫中象徵音樂旋律，例如1872年的創作〈草地上的演奏者〉以及1877年的〈敘利亞的伊斯塔〉便使用了鏡射的手法。在現實生活中羅賽蒂也以類似的特殊品圖見191‧199頁

羅賽蒂　**自己與自身交會**　1851 / 1860　墨紙　27.3×21.6cm　劍橋斐茲威廉博物館藏

羅賽蒂　**聖誕樂聲**　1857-8　水彩石墨畫紙　34.3×29.7cm　哈佛大學佛格美術館藏

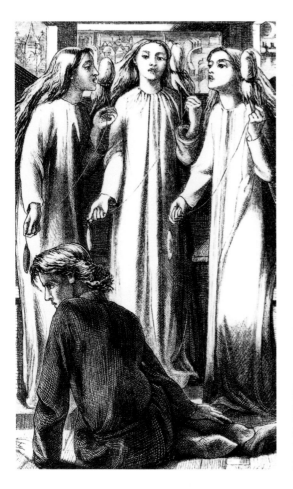

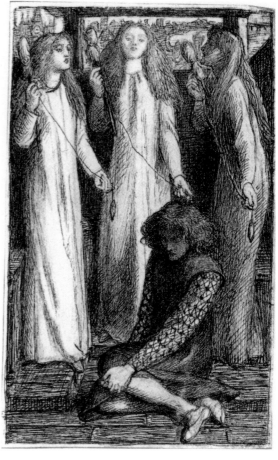

羅賽蒂
《歌頌小精靈的三仙女》
書籍插畫 1854 墨紙
12.7×8.3cm 耶魯大
學英國藝術中心藏
（左圖）

羅賽蒂
《歌頌小精靈的三仙女》
書籍插畫 1855 年出版
（右圖）

味裝飾了位於倫敦雀爾喜河畔的「切恩道」住所，隨處一望便能看
到一面鏡子，營造出一股撲朔迷離的感覺。

　　1850年代之後，羅賽蒂的藝術持續以「夢幻世界」及「女性之
美」為中心主題，另外也加入了博華薩（J. Froissart）中古世紀騎
士精神及愛情故事，雖然他對騎士精神的熱愛只持續了一小段時
間，但卻留下了一系列最具原創性的水彩作品。

　　1857年，羅賽蒂為英國詩人丁尼生（Tennyson）詩集做的插
畫正式出版，以亞瑟王故事做為題材的牛津大學學生會（Oxford
Union）壁畫也製作完成。此時的羅賽蒂受到中世紀手抄繪本收藏
家羅斯金的影響，也遇見了對中古世紀懷有高度研究熱誠的年輕藝
術家布恩瓊斯（E. C. Burne-Jones）及莫里斯（William Morris）。

他們讓羅賽蒂重新專注於中古世紀主題，並分享了一些古代裝飾元素的資料，但羅賽蒂仍維持著獨特的個人視野及風格，與其他維多利亞時代學院派畫家描繪的中古世紀景象相去甚遠，也逐漸和早年的風格區隔開來。

早期的水彩畫〈碧雅翠絲過世一周年〉在人物的光影表現及空間的描繪上就比較真實，相較之下「博華薩」風格的水彩畫則不，但兩者之間仍保有一項關聯──羅賽蒂創造了一個由記憶及想像力所組成的內在藝術世界，一個遠離日常生活的私密空間。

在〈丁尼生板畫〉系列中羅賽蒂以詩中的文字做為出發點，但不完全依照故事的描述，他創作的黑白板畫運用了中古世紀的裝飾圖案、細緻古樸的花紋，他的水彩畫也以同樣的手法將中古世紀元素融入作品。

羅賽蒂畫中的人物處在想像的空間，不受傳統透視法及邏輯規範，一起擠在狹小的空間前景；畫中的室內裝潢、服飾、家具皆以中古世紀藝術為靈感來源，但不直接模仿、不考究歷史正確性，自由地搭配以達成最佳的裝飾效果；畫作裡有些樂器及家具更是從未存在過的發明。

大量使用華麗的磁磚、紋章、布料及圖騰不只消除了空間感，更增強了畫作平面構圖的張力，使小型的作品看起來格外忙碌、充滿了細節。但羅斯金不喜歡這樣充滿實驗性的虛幻畫風，表示「如此矯揉造作的中古世紀風格缺少古典藝術的優雅與平衡」，並宣稱「哥德式的羅賽蒂畫派令我作嘔」。

至今仍無人知道〈藍色密室〉或〈七塔之聲〉背後的故事背景，有人曾問羅賽蒂為何在一幅畫中摻雜了令人無法解釋的元素，羅賽蒂回答：「迷惑愚昧之人啊，兄弟，為了迷惑愚昧之人啊。」這代表畫作的確包含了濃厚的幻想成份及自娛娛人的意味，但如果認為這兩幅畫只是為了捕捉中古世紀風貌的裝飾性插畫，而對羅賽蒂而言沒有重要性的話，那就錯了。其他同期創作的水彩，如〈聖喬治與莎布拉公主的結婚〉和〈波希‧桑皮特之死〉是由特定故事圖見111頁演變而生、〈葛拉漢爵士於荒廢的教堂〉則是關於丁尼生一篇詩圖見114頁作。

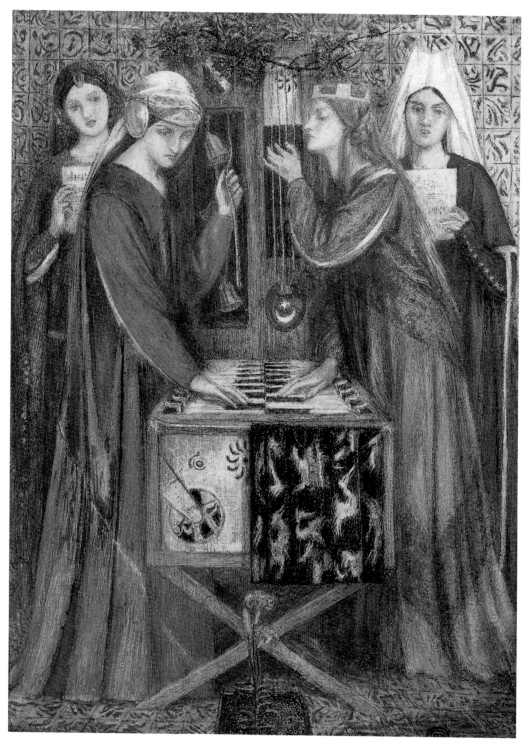

羅賽蒂　**藍色密室**　1857　水彩畫紙　34.3×24.8cm
泰德美術館藏，Sir Arthur Du Cros Bt 及 Sir Otto Beit 基金購得

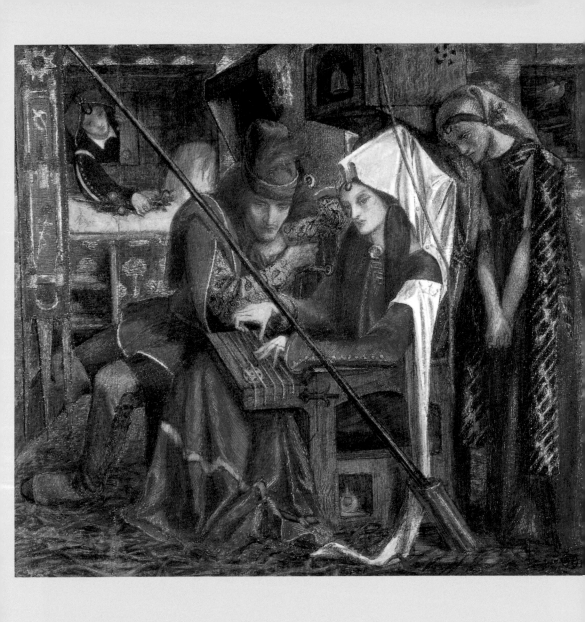

羅賽蒂　**七塔之聲**　1857　水彩畫紙　31.4×36.5cm
泰德美術館藏，Sir Arthur Du Cros Bt 及 Sir Otto Beit 基金購得

總結而論，1857年的水彩系列可以被視做一種新「美學運動」的種子：繪畫不模仿自然、或不以現實故事為內容，而是以畫本身的美為主題來構成作品。而這顆種子即將在1860年代之後冒出絢麗的枝芽，畫作主題簡化為美麗的女子身旁圍繞花朵、寶石，讚揚女性之美與感性之際也成為最純粹、最具代表性的羅賽蒂作品。

羅賽蒂　**聖喬治與莎布拉公主的結婚**
1857　水彩畫紙
36.5×36.5cm
倫敦泰德美術館藏

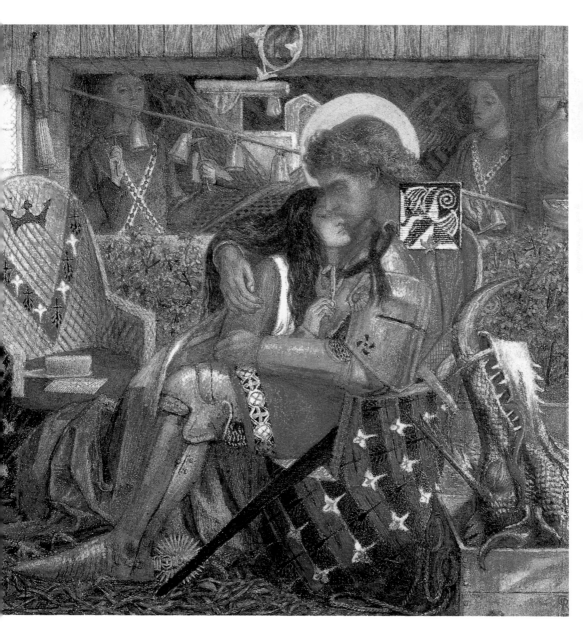

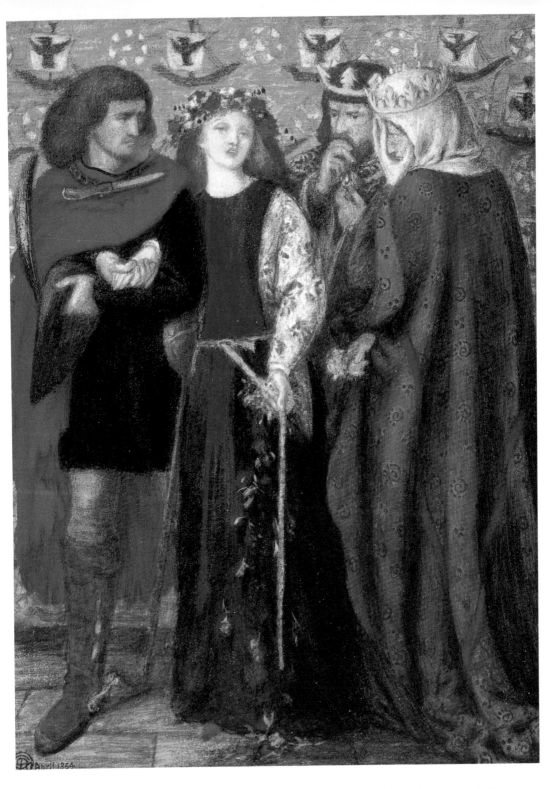

羅賽蒂　**奧菲莉亞首次發瘋**　1864　水彩畫紙　39.4×29.2cm　英國歐德漢（Oldham）美術館收藏

112

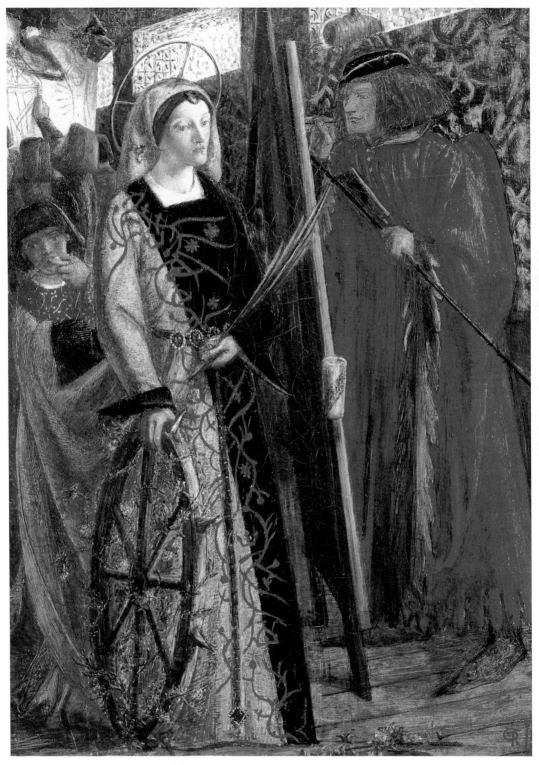

羅賽蒂　**聖凱瑟琳**　1857　油彩畫布　34.3×24.1cm
泰德美術館藏，Emily Toms 為紀念父親 Joseph Kershaw 捐贈

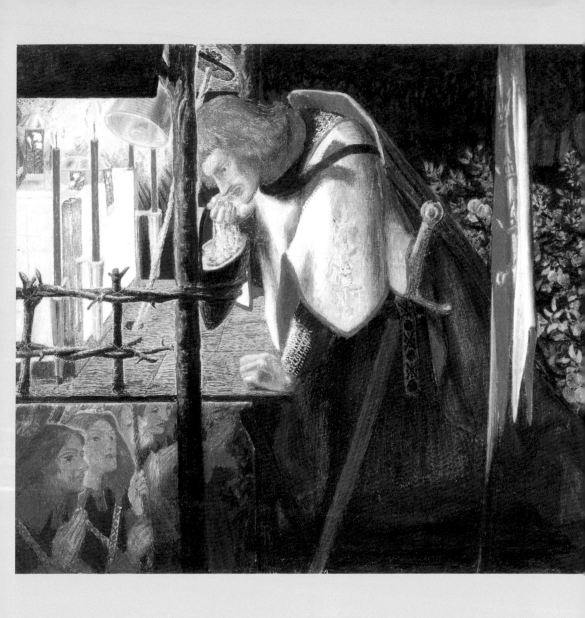

羅賽蒂　**葛拉漢爵士於荒廢的教堂**　1859　水彩膠彩紙　29.1×34.5cm　伯明罕美術館藏

1860年代後的羅賽蒂新風格——威尼斯式繪畫

　　1859年11月，羅賽蒂寫信給貝爾·斯考特，說道：「我畫了一幅油畫半身像，並且極力避免再犯下令我不滿的錯誤，也是所有拉斐爾前派的通病——那就是皮膚上的留下爛瘡。……在古典繪畫大師的作品裡，他們最完美的色彩幾乎總是出現在肖像及小型作品中，我希望一個人能了解這點，或許他因此能學會如何做畫。」

圖見119頁

　　信中所提到的這幅畫是〈唇吻〉，這一幅小型畫作，也是羅賽蒂繪畫生涯的一個轉捩點。〈唇吻〉的背後寫著義大利文的諺語：「方才被吻過的唇不失甜美，確實如月亮般換新了自己。」這幅畫不止較早期的畫作來得放鬆許多，並且建立了新繪畫風格：畫中人物常戴著華麗珠寶，前景被架子或陽台框住，背景則有複雜的圖騰，通常是花卉的圖案。

　　羅賽蒂拋棄了早期使用的水彩技法及中古世紀風格，改為崇尚文藝復興盛期的油彩繪畫。比較1859年完成的〈葛拉漢爵士於荒廢

圖見116頁

的教堂〉與1861年創作的〈美麗佳人羅莎孟〉便可見其間差異。前者是以乾水彩筆觸繪成，人物景觀構圖緊湊，並引用了丁尼生的詩句做為故事背景，複雜的中古世紀圖騰充滿整個畫面，右上角在黑夜中等待的馬匹、在祭台下方歌唱的一群天使等符號都交代了故事背景。

　　後者則是1860年後羅賽蒂典型的風格範例之一，這樣的畫作

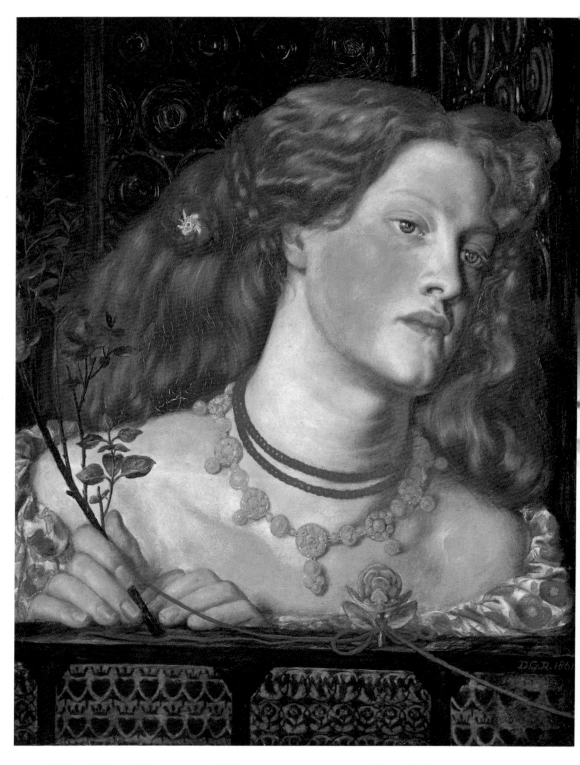

羅賽蒂　**美麗佳人羅莎孟**　1861　油彩畫布　52.1×41.9cm　威爾斯國家美術館藏

羅賽蒂　紅心皇后
1860　伯明罕美術館藏

被威廉・邁克爾稱為「美麗女子與花飾點綴」，運用了油彩的特質，表現膚色白裡透紅及靜脈的複雜色調，頭髮光澤、背景玻璃窗上的亮點也是原先的水彩媒介難以達到的效果，而只以一個人物的半身特寫填滿畫面，代表這幅畫的功能性與人像習作較為相近，而不像前者是注重於描述一個故事。

〈美麗佳人羅莎孟〉沒有複雜的圖騰，只重複了玫瑰花的意象，例如畫題中的「羅莎孟」（Rosamund）代表了義大利文的「世界之玫瑰」（rosa mundi），彰顯了畫中人物身為亨利二世愛人的尊貴。這幅畫的主題專注於「愛」，而玫瑰與女人之美即是闡述的手法：自然的玫瑰點綴著她的秀髮、頸項戴著玫瑰金飾、手持玫瑰花束、身穿玫瑰花紋衣裳、臉頰帶有玫瑰的紅色。

這是羅賽蒂繪畫生涯中第三次的風格轉變，在他開創了新的風格之後，包括布恩瓊斯在內的拉斐爾前派的畫家們也開始仿效以女性肖像畫為主題、探討極致的女性之美，不久這股風潮也傳到歐洲，影響了克諾普夫（Fernand Khnopff）和克林姆（Gustav Klimt）等畫家，興起了歐洲的「象徵主義」風潮。

羅賽蒂總是以當時畫壇不熟悉，但是在藝術史上佔有重要地位的畫風做為靈感來源──1840年代「拉斐爾前派」創立之初，他崇尚早期文藝復興巨匠凡・艾克的畫風；1850年代脫離了「拉斐爾前派」後，他又開始研究起中古世紀的手抄繪本；現在於1860年代他摒棄了早先「原始」的藝術風格，將矛頭轉向文藝復興盛期的威尼斯畫派巨匠──提香（Titian）、威羅內塞（Veronese）的畫作。

羅賽蒂此次的轉變不只創新了女性在繪畫上被描繪的方式，也用了新的媒材技法、引介了創新的觀念。他想要成為一名成熟的

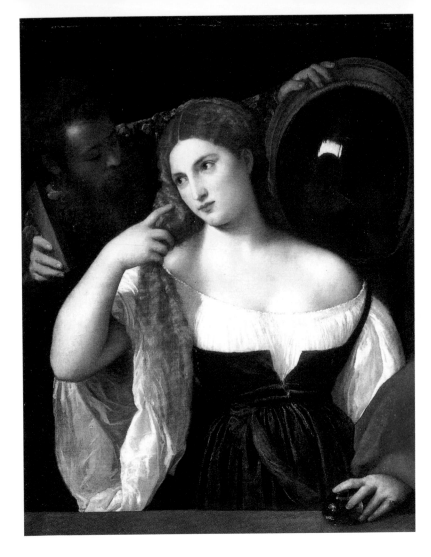

提香
鏡前女子
約1513-15
巴黎羅浮宮藏

畫家,並創作大型的油畫作品,而不只是用水彩與畫紙創作而已,
所以他在1856、1857年接受了蘭達夫大教堂及牛津大學學生會的委
託,創作了大型的油畫及壁畫作品。

當時社會主義的觀念興盛,藝評家湯姆·泰勒(Tom Taylor)
發表了一篇文章讚揚公共的、大眾的藝術,也提及了這兩件羅賽蒂
的壁畫、教堂裝飾藝術作品為成功的典範。

但其實羅賽蒂少有創作油畫的經驗,除了〈聖瑪利亞的少女時
代〉及〈受胎告知〉兩幅畫作之外,在創作蘭達夫大教堂的祭壇
〈大衛的種子〉之前,仍未完成其他的油畫作品,所以他用了「拉 圖見82·83頁

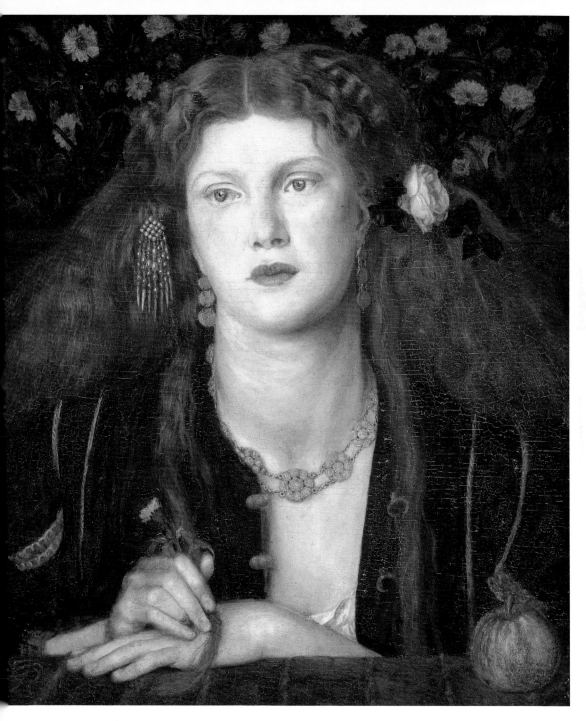

羅賽蒂　**唇吻**　1859　油彩畫板　32.2×27cm　波士頓美術館藏，James Lawrence捐贈

〈唇吻〉畫中的模特兒是芬妮‧康佛，羅賽蒂在1856年認識她，根據威廉‧邁克爾的描述，她是一個「卓越、精神煥發的女人。有著平實、可愛的五官和一頭美麗茂密的金髮」。她大方、善良及性感的特質吸引了羅賽蒂，雖然已經有過兩次婚姻，但依然成為畫家的情人，為他掌管家務，成為羅賽蒂一生的知己。

斐爾前派」的水彩點描法，讓每一寸的畫面都著上了無數的小點，但在牛津繪製壁畫時同樣的創作方式讓他累壞了，也開始懷疑「拉斐爾前派」繪畫技法在大型創作上的可行性。

對「拉斐爾前派」的信仰動搖之後，羅賽蒂便開始探索不同的藝術風格，1860年早期他到巴黎羅浮宮參觀，宣稱威羅內塞的作品〈迦納的結婚盛宴〉「不用懷疑，是世界上最偉大的畫作」。

回到倫敦後，他批評亨特的作品〈在廟堂裡找到耶穌基督〉——雖然這幅作品是「拉斐爾前派」理想的極致代表作，以顛覆傳統的概念、細膩的筆觸描繪每一個細節，然而羅賽蒂卻嘲笑這幅畫為「放大版本的木偶秀」，並拿威羅內塞作品中的「血肉，及些微的樸拙」做比較，讚歎道：「如果沒有威羅內塞的畫，亨特或密萊的作品還勉強可以接受。⋯⋯歐，但那幅在巴黎的威羅內塞啊！」

〈迦納的結婚盛宴〉讓羅賽蒂留下深刻印象，不只因為它的篇幅，更因為威羅內塞顏料處理的方式甜美得令人陶醉，畫中人物的神態自然、動作流暢也突顯了「拉斐爾前派」在大型繪畫中難以展

亨特
在廟堂裡找到耶穌基督
1854-60　油畫
85.7×141cm
伯明罕美術館藏

120

威羅內塞
迦納的結婚盛宴
1563 油畫 666
cm×990cm
巴黎羅浮宮藏

現的優點。

　　羅賽蒂在前往巴黎之前心中就抱著一個疑問，便是如何為〈唇吻〉的主角找到誘人的臉紅膚色，而羅賽蒂在那找到了方法。對他而言理想的女性描繪方式即是除去戲劇性或敘事的成分、專注於色彩顏料的掌控，以及喚起古典繪畫巨匠作品的特質。這些女性肖像畫因此成為他學習重新使用油彩繪畫的習作。

　　在一封寫給水彩畫家波伊斯的信中，羅賽蒂描述〈唇吻〉帶有「威尼斯畫派的層面」，也解釋了自己對「威尼斯畫派」巨匠——提香、維奇歐（Palma Vecchio）等人色彩豔麗的半身肖像的欣賞。這些畫作中的人物常露出頸部及肩膀，衣飾有優美的皺褶，而這些特徵也出現在羅賽蒂部分的新作之中。

　　另外，英國學者葛里夫（Alastair Grieve）也認為羅賽蒂參考了文藝復興威尼斯畫家貝里尼（Giovanni Bellini）的半身像畫作〈聖多明尼克〉，這幅畫當時正在倫敦維多利亞與艾伯特美術館展出（當時名為南肯辛頓美術館）。

圖見123頁

REGINA CORDIVM

羅賽蒂　**紅心皇后**　1866　油彩畫布　59.7×49.5cm　1866　格拉斯哥美術館藏

貝里尼
聖多明尼克 1515
倫敦國家藝廊藏

　　〈聖多明尼克〉將人物置於木製平台與花紋背景之間的畫法與〈唇吻〉有諸多相似之處，由此可知，羅賽蒂不只單純地模仿威尼斯畫派的性感女性形象，而是在自己的作品中重新探索、重塑了「威尼斯畫派」傑作中最佳的構圖、配色方式。

　　〈唇吻〉採用了較扁的肖像式構圖，長寬各約30公分，而這個時期陸續創作的作品也維持類似的格式，例如〈美麗佳人羅莎

圖見124‧127頁

孟〉、〈紅心皇后〉、〈方格窗旁的女孩〉及〈特洛伊的海倫〉皆為小型作品，只容得下頭頂至肩膀的構圖。從1863年的〈法西奧的

圖見129頁

情人〉開始，畫作尺寸逐漸擴大，完整地呈現了半身像構圖，到

羅賽蒂　**方格窗旁的女孩**　1862　油彩畫布　30.5×27cm　劍橋斐茲威廉博物館藏

羅賽蒂
我的綠袖女子
1863　油彩木板
33×23.3cm
哈佛大學佛格美術
館藏，Grenville L.
Winthrop捐贈

1864年時畫作已達80公分高，畫中人物比真人還龐大。

　　這些畫作構圖仿效了「威尼斯畫派」的構圖，將人物置入陰暗狹小的背景，畫作下方常以窗台或是矮牆做為前景，如〈動人心念的維納斯〉前景的金銀花牆，以及〈被愛者〉前景持花盆的黑人小孩也扮演了相同角色。

圖見136頁

圖見131頁

　　羅賽蒂捨去了傳統的透視法則，使畫作缺少深度及空間感，並以同樣鮮豔的色彩繪製主角人物的衣飾及背景，使背景往前推移，像是漂浮在一個不確定的時空之中。畫中人物沒有任何表情，無法揣測她的心思，但人物構圖方式又如此地貼近觀者，豔麗的色彩惹人注目，就如遲遲無法得到解答的探求，使得畫作耐人尋味。

挑戰維多利亞時代保守的情慾態度

　　羅賽蒂在1860年代之後所繪製的美女肖像都包含了特定的文學寓意，圍繞於對於女性之美與愛情的探索，也常挑戰維多利亞時代對於情慾的保守態度。就如〈唇吻〉一樣，文學在畫作裡扮演的角色不是錦上添花式的，而是成為畫作的中樞。

〈特洛伊的海倫〉

　　〈特洛伊的海倫〉點出了此時期羅賽蒂創作的重點：她是世界上最美麗的女人，特洛伊王子帕里斯的情人，也是自古以來西洋詩人創作的靈感主題。她出現在許多羅賽蒂和同儕畫家青睞的文學作品中，例如：荷馬《伊里亞德》、但丁《神曲》、薄伽丘《西方名女》、哥德《浮士德》、愛倫坡《給海倫》和丁尼生《美婦之夢》等著作皆以海倫為主要角色之一。

　　羅賽蒂在畫作背面以希臘文寫著「特洛伊的海倫，船隻的摧毀者、男人的終結者、城市的消滅者」。羅賽蒂畫中的海倫，手指著象徵帕里斯王子的火炬符號項鍊——傳說帕里斯的母親在懷胎時夢見自己生下了一把火炬，這把火進而將自己的皇宮燒毀，這裡所指的即為帕里斯為奪得海倫的愛而發動了特洛伊戰役。羅賽蒂也給了畫中的海倫一頭金色的長髮，而她的動作宣示了對帕里斯王子的愛，也暗示了自己毀滅性的力量，在海倫眼中的熊熊火焰也反射在畫作背景裡。

羅賽蒂　**特洛伊的海倫**　1863　油彩畫布　32.8×27.7cm　德國漢堡藝術館藏

〈法西奧的情人〉（奧萊莉亞）

　　〈法西奧的情人〉則是一首詩作的延伸，羅賽蒂在《早期義大利詩人》中翻譯了一篇法西奧・烏柏提（Fazio degli Uberti）的作品，生動地描述對愛人的凝視，或許在此試圖以畫作的方式再次詮釋原有的詩作：

我凝視著秀麗的金色髮絲，

因此，我心耽涵而不能自拔，愛織了個網

……

我凝視著可愛美麗的嘴唇

……

我凝視著她從容自在的粉頸，

和肩膀及托起的酥胸搭配勻稱

……

我凝視著她的手臂，修長曲線如此優美，

看她的雙手，同樣地粉嫩白皙，

看她修長的手指，疊合交錯，

其中一個指節戴著戒指光輝難掩。

　　羅賽蒂賦予畫中女主角相同的外貌，連戒指也如實呈現，女子編髮的動作則是揉合了提香〈鏡前女子〉與法西奧詩作印象的結果，「凝視著秀麗的金色髮絲，因此……愛織了個網」。

圖見120頁

　　羅賽蒂在1869年寫信要求這幅畫的收藏家將作品更名為〈奧萊莉亞〉，或許正因為當時藝壇興起了「為藝術而藝術」（唯美主義）的風潮，羅賽蒂想藉由更改畫名以隱藏畫作背後的文學含義，突顯畫作自成一格，不受其他因素影響的特質。〈奧萊莉亞〉有多種釋義空間，可以是畫中人物的姓名，也可以用來形容金色的頭髮或畫作整體的氛圍，不將題名緊扣一篇詩作。

　　這幅畫或許和法國作家聶瓦（Gérard de Nerval）1855年出版的小說《奧萊莉亞》以及羅賽蒂的文章《手與靈魂》有直接的關聯，

羅賽蒂　**法西奧的情人（奧萊莉亞）**　1863　油彩畫布　43.2×36.8cm　泰德美術館藏

在寫給收藏家喬治‧雷（George Rae）的信中，羅賽蒂提到：「為了要達到詩中描述的氛圍，畫作充滿太多詭譎細節　這幅畫是在我狂熱地買了許多骨董的時期創作的」，這幅畫的背景及裝飾物是羅賽蒂 1860 年代在都鐸宅邸收藏的一部分，宅邸以許多鏡子裝飾，也包括出現在這幅畫作中的那一面鏡子。

而兩者皆為回應但丁《新生》之作，所以羅賽蒂更改畫題的用意或許是為了讓畫作能涵蓋更深的文學解讀，超越法西奧的詩作，並同時使觀者專注於畫作本身表達的美感。

〈被愛之人〉

另一幅畫〈被愛之人〉則是羅賽蒂此時其罕見的群像繪畫，運用了《舊約聖經》「雅歌」卷的典故，以基督的新娘為敘事者，在畫框上羅賽蒂寫了下列的引言：

良人屬我，我也屬他（雅歌2:16）
願他用口與我親嘴：因為你的愛情比酒更美（雅歌1:2）
她身穿刺繡的衣服，被引到王的面前；她身後/後面伴隨的童女，也都被帶到你的面前（詩篇45:14）

羅賽蒂　**黑人小孩習作**
1864-5　鉛筆粉彩畫紙
50×36cm
伯明罕美術館藏

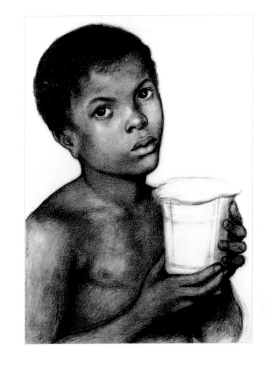

不過羅賽蒂畫中的主角其實是但丁《神曲》中的碧雅翠絲，以及她身旁的仕女，在「淨界篇」結尾中提到，陪伴在她身旁仕女歌唱：「我的新婦，求你與我一同離開利巴嫩。」因此畫作中的「被愛之人」可以解讀為被碧雅翠絲凝視的，在畫布前方未被畫出之人——但丁。

因為文學主題的需求，羅賽蒂創作了這幅罕見的群像，也因為舊約聖經中「我雖然黑、卻是秀美」（雅歌1:5）的描述，所以羅賽蒂在畫中包括了不同種族的美女，右方為吉普賽人，右上方為猶太人，下方的黑人孩子或許影射了當時美國南部奴役黑人的狀況，而中間的白人女子頭戴中國髮釵、身穿日本和服，或許暗示了她的美貌勝過於其他女子，但也可以單純地解讀為一種族群融合的象徵。

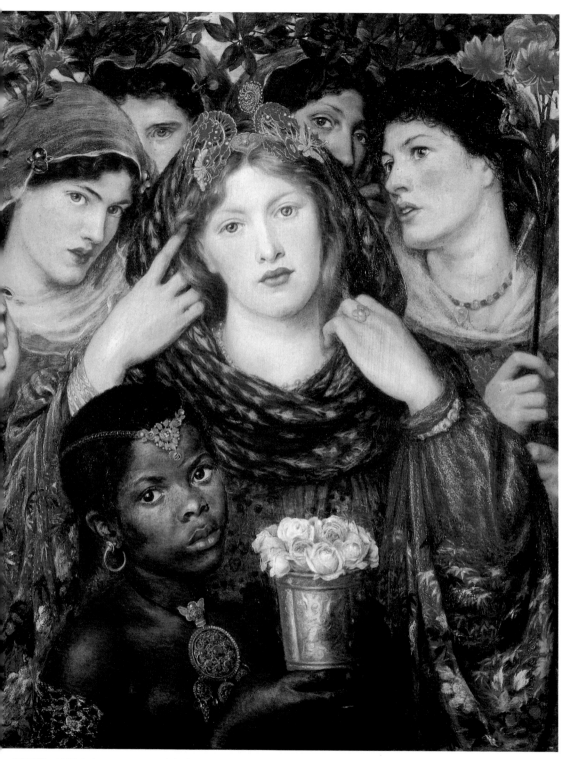

羅賽蒂　**被愛之人**　1865-66　油彩畫布　82.5×76.2cm　泰德美術館藏

〈女巫莉莉〉&〈手持棕櫚葉的女先知〉

　　〈女巫莉莉〉則原自猶太民間傳說，故事中，莉莉是夏娃未被創造出來之前即存在於世界上的第一個女人，也是亞當的第一個太太，威廉·邁克爾曾為羅賽蒂抄寫哥德《浮士德》中有關於莉莉的描述，如果沒有引申這個文學典故，這幅畫或許無法由1864年的〈女子梳理頭髮〉蛻變為這幅引人入勝的精彩作品。

　　羅賽蒂經過四年的醞釀，為〈女巫莉莉〉以及〈手持棕櫚葉的女先知〉各創作了一首十四行詩（請參見莊坤良譯，《生命殿堂：

圖見134頁

提香　**芙蘿拉**
約 1516-18
翡冷翠烏菲茲美術館

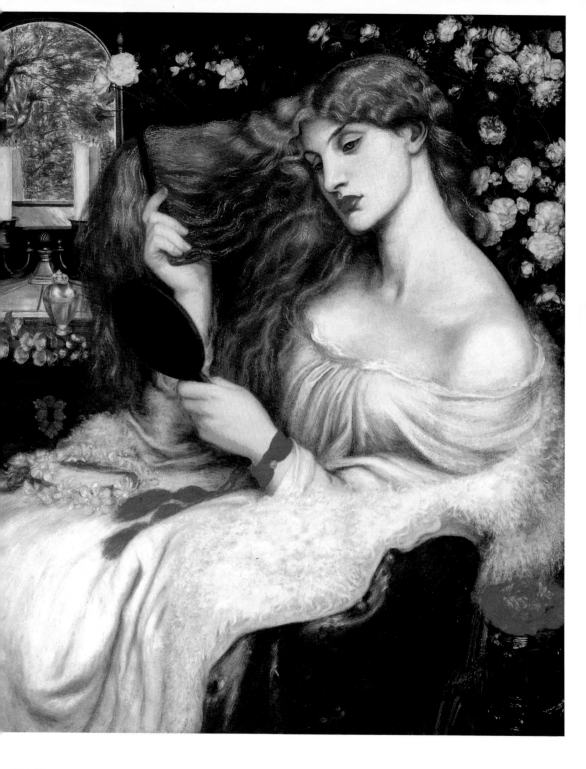

羅賽蒂　**女巫莉莉**　1868　油彩畫布　97.8×85.1cm　美國德拉維爾美術館藏（Delaware Art Museum），
Samuel and Mary R. Bancroft 捐贈

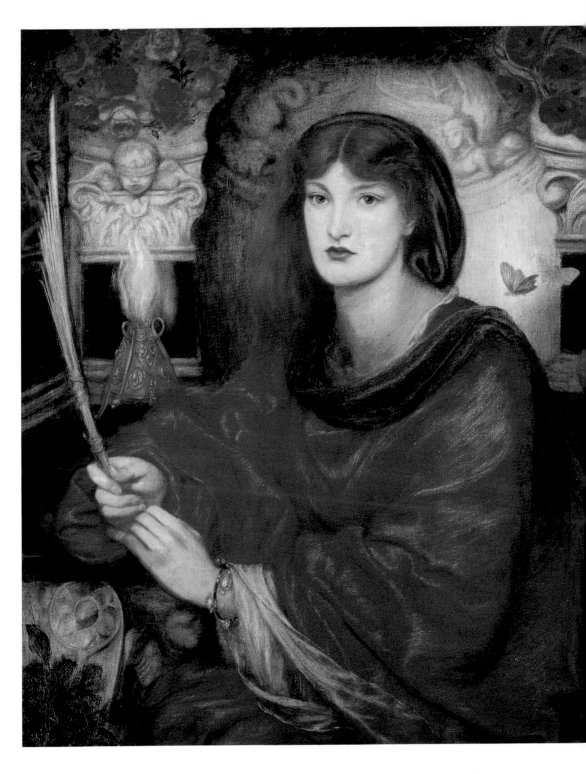

羅賽蒂　**手持棕櫚葉的女先知**　1865-70　油彩畫布　98.4×85cm　利物浦國立美術館藏

羅賽蒂的十四行詩集》，書林出版社，2009），並將畫面中的元素連結，分別做為「身體之美」與「靈魂之美」的女性象徵。

學者認為〈女巫莉莉〉反映出當時社會上對於女性獨立自主的討論，或是維多利亞時代男人對於女性情慾自覺的害怕，而羅賽蒂與友人的信件中也曾開玩笑似地出現「莉莉拒絕了亞當的佔領，或許是第一位心智堅強，女性權益的倡導者」的字樣，或許正應照了這個觀點。

《靈魂之美》詩中提及的「愛情與死亡」、「恐怖與神祕」成了〈手持棕櫚葉的女先知〉的構圖元素：左方為玫瑰、矇眼的邱比特（愛情是盲目的）及燃燒的火焰；右方為罌粟花、死亡骷髏、象徵人類靈魂的蝴蝶及線香，分別為「愛情與死亡」的象徵；而人物後方的圓頂建築有著鳳凰及怪獸的圖像，也對應了「恐怖與神祕，護衛著她的聖殿」。

〈手持棕櫚葉的女先知〉與〈女巫莉莉〉同樣以玫瑰和罌粟花裝飾，顯現出兩者之間的對應連結，但女巫及先知兩者之間有著不同的韻味及特質，女巫身著純潔的白色，而先知身著象徵愛情的紅袍，反轉了一般對於善／惡，或是貞女／妓女形象的刻板概念，但兩者皆擁有令人目眩神迷的美麗容貌，一人利用身體之美「織網」，另一人則以智慧之美「建造殿堂」，意圖使觀者臣服於她們的魅力之中。

〈動人心念的維納斯〉

最後，〈動人心念的維納斯〉是由古拉丁文學演變而來，故事中維納斯能讓女人將惡念轉化為善念，讓她們固守貞節，但羅賽蒂在此以另一個角度觀看維納斯，使維納斯改變男人的心意，讓男人成為「被貞節禁錮」的對象。羅賽蒂為這幅畫所寫的十四行詩留下了明顯的線索：

在她的手中有為你準備的蘋果，

但她在心中又悄悄地反悔了；

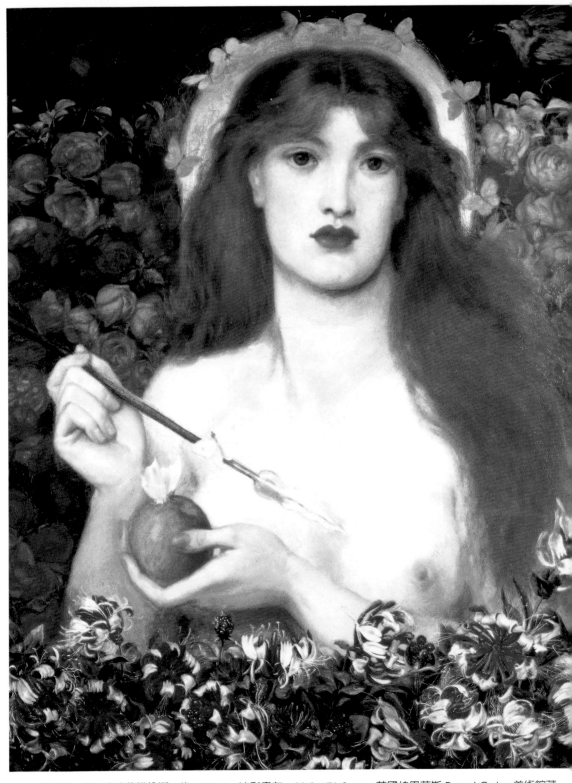

羅賽蒂　**動人心念的維納斯**　約 1863-8　油彩畫布　83.8×71.2cm　英國柏恩茅斯 Russel-Cotes 美術館藏

她沉思冥想，雙眼看著你

靈魂遊走的軌跡。

恰巧，她說「小心，他平心定氣。

哎呀！將這顆蘋果賜給他的唇吧，

短暫的甜美後緊接著將這箭刺入他的心，

他的雙腳將會永久慌亂地徘徊！」

即刻間她的凝視變得靜止肅靜，

但如果她給了那顆帶著咒語的蘋果，

那雙眼將會如弗里吉亞的戰士般燃火。

她飼養的鳥將以銳利的嗓音傳達預言，

臣服於她的遠洋將發出海螺般地歡息，

特洛伊的閃電自她黑暗的叢林裡襲擊。

羅賽蒂 〈動人心念的維納斯〉習作
約 1863 粉彩畫紙 77.5×62cm
牛津郡 Faringdon 收藏基金會

　　當羅賽蒂於1870年將這篇十四行詩於《詩集》重新出版，他捨去了「動人心念的」只留下「維納斯」做為題名，這或許是因威廉・邁克爾指正了他的錯誤。但在再版的書中羅賽蒂又回復原有的題名，將它視為對拉丁古詩的創造性轉譯。

　　這首十四行詩將畫中出現的裝飾配件與「特洛斯戰役」的序曲做了連結：帕里斯，身為特洛伊的王子，也是「弗里吉亞的戰士」，被要求從三個女神中選出最美的一位，帕里斯選了維納斯，並給了她一顆金蘋果；維納斯為了回禮便答應讓帕里斯獲得世界上最美麗的女人，那人即是海倫。因此，維納斯「使愛侶變心」，帕里斯拋棄了

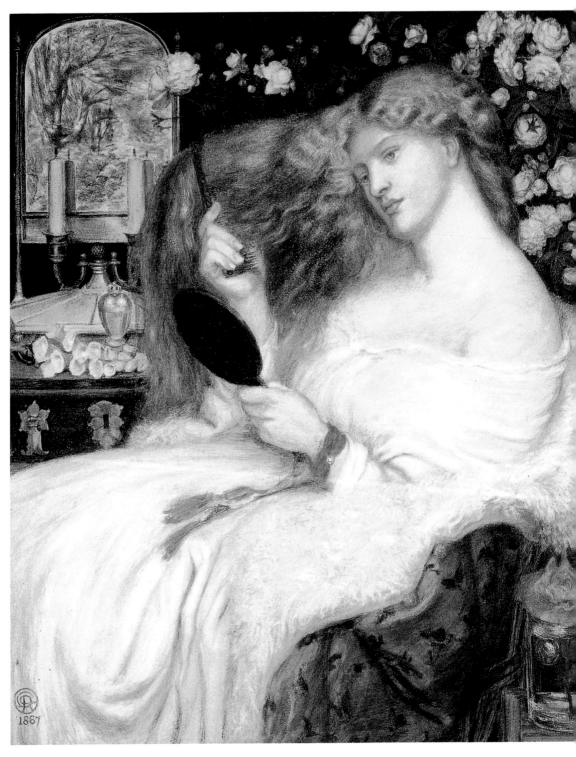

羅賽蒂　**女子梳理頭髮**　1864　鉛筆紙　38.5×37cm　伯明罕美術館藏

妻子奧諾妮，海倫也離開了丈夫梅尼勞斯，導致「特洛伊戰役」的發生。

在畫作的右上方停靠著詩中所提及的預知鳥，而那只傷人、讓人墜入愛河的箭（通常與維納斯的兒子邱比特同時出現）在此指著維納斯的心及裸露的乳房，這支箭也可以解讀為戰爭中殺死帕里斯的凶器。因此〈動人心念的維納斯〉的畫和十四行詩可以說透露了帕里斯被喚醒情慾的前一刻，以及生命結束前一刻的生命縮影。

西方傳統中蝴蝶是人類靈魂的象徵，在畫中或許代表了為愛及美麗迷惑的靈魂，詩中所寫的「維納斯手持為你準備的蘋果」也傳遞給觀畫者直接、挑逗的信息。

這幅畫的模特兒原是一位身材高挑的女廚師，後來羅賽蒂在1867年雇用常扮演「宗教性」角色的艾蕾沙·懷丁重新繪製了頭部，雖然羅賽蒂的友人對於這樣的更改不甚滿意。艾蕾沙·懷丁「宗教性」的面容與裸體半身像的搭配呈現了羅賽蒂專有的創作品味，將世俗與神聖相互攪和，創造出古代女神及愛神的新形象。

維納斯頭頂上的光環使她等同於基督教的聖者，在當時的繪畫並不常見，令人聯想到1860年初斯文本恩被抨擊為褻瀆神祇的文章《讚美泊瑟芬》。羅賽蒂在1864年寫信給布朗詢問：「你覺得我為維納斯的頭上放上光環是否妥當？我相信希臘人曾這麼做過。」這樣聽來雖然像羅賽蒂在為自己找藉口，但希臘考古學家確實發現一尊著名的維納斯雕像上帶著蘋果及箭，這個例子因此顯現羅賽蒂的博學。

1864年，對花朵品質一向要求極高的羅賽蒂向弟弟威廉·邁克爾借了一筆錢，費了很大一番工夫，尋找適合的玫瑰及金銀花做為繪畫題材。這顯現羅賽蒂對於模仿自然繪畫依然抱有熱誠，即使是在想像的概念性作品中，也極力追求自然的完美。玫瑰在維納斯的身後代表了愛及神聖，前景的金銀花則是世俗的性感象徵，花朵的搭配加強了半裸軀體的性感意象，這也是羅賽蒂少數幾幅裸體畫的作品之一。

對藝評家羅斯金而言，畫中花朵仍然過於露骨刺眼，他曾撰文譏諷此畫，但羅賽蒂走在時代尖端——1860年間，一群畫家逐漸打開民風保守的維多利亞畫壇，著手創作裸體肖像，這幅羅賽蒂在1863年繪製的作品便是復興裸體繪畫的重要代作。

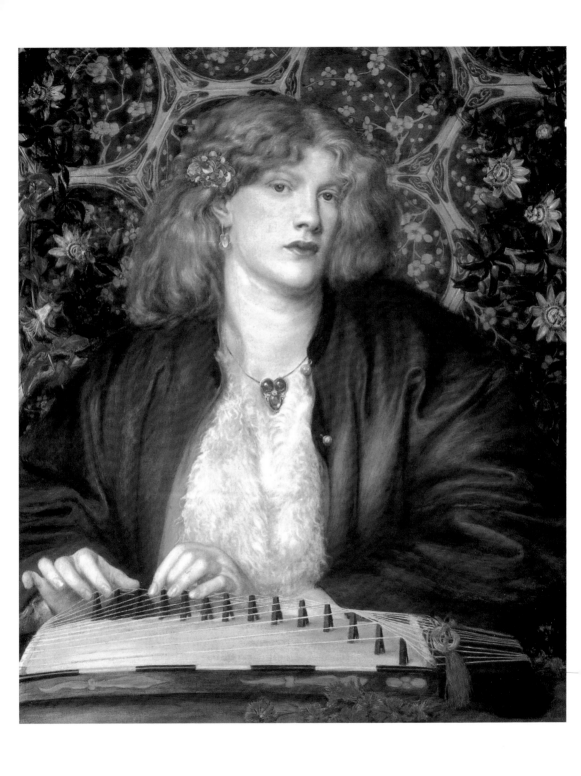

羅賽蒂　**藍色閨房**　1865　油彩畫布　84×70.9cm　伯明罕大學收藏

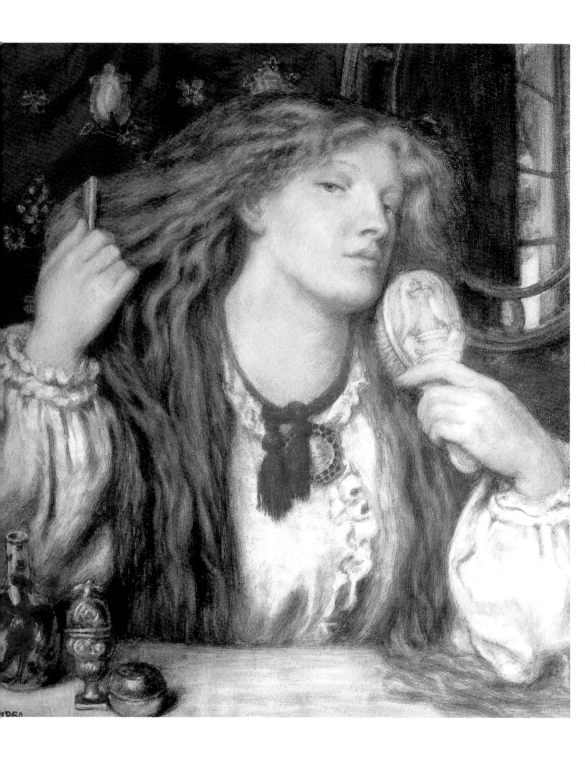

羅賽蒂　**女子梳理頭髮**　1864　水彩紙　34.3×31.1cm　私人收藏

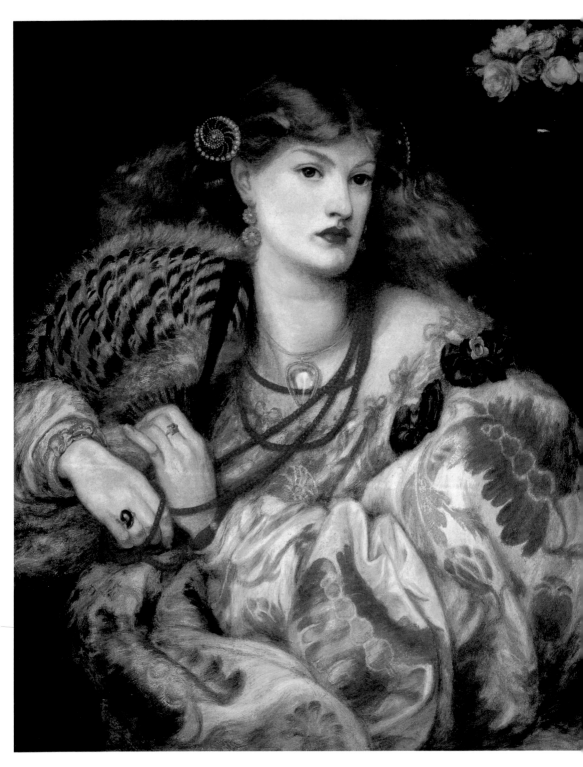

羅賽蒂　**蒙娜宛娜**　1866　油彩畫布　88.9×86.4cm　倫敦泰德美術館藏

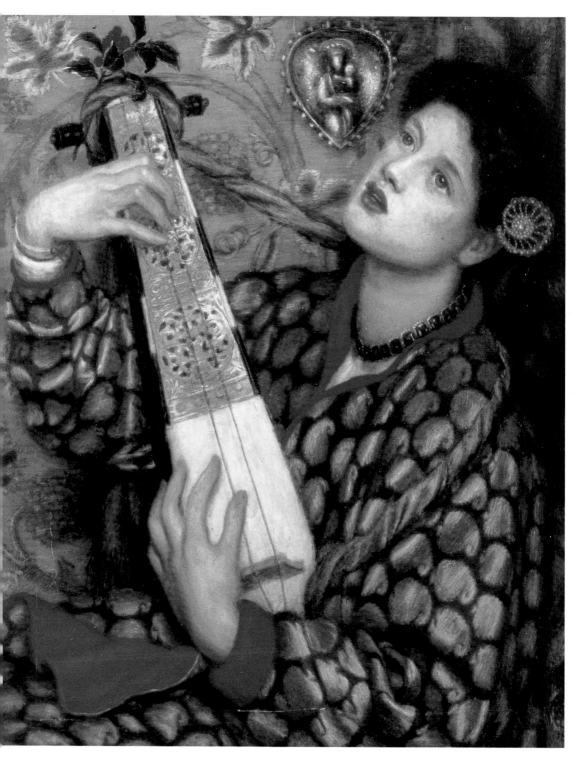

羅賽蒂　**聖誕節歡唱**　1867　油彩畫布　46.4×39.4cm　私人收藏

羅賽蒂　**瑪利亞‧利舒瓦**　1863-4　油彩畫布　34×28cm　家族收藏

羅賽蒂　**愛之杯**　1867　油彩畫布

羅賽蒂　**早晨之音**　1864　水彩膠彩紙　30.5×27.3cm　劍橋斐茲威廉博物館藏

備受爭議的唯美主義
風潮開端

　　羅賽蒂畫中的女性形象異於維多利亞時代女子嬌弱的美感，碩大的軀體不曾顯露出秀氣或脆弱的特質，粗壯的脖子與雙臂反倒有男性剛毅或中性的氣質，當時有藝評家即認為這樣的畫是可怕及令人反感的。

　　羅賽蒂效仿文藝復興時期的「威尼斯畫派」，學成描繪性感人體的技巧及迷人肖像畫的構成方式，如同「威尼斯畫派」的畫家，羅賽蒂也以色彩應用為長，不注重於繪畫技巧與設計，而飽滿、鮮豔的顏色能直接挑動感官，引起愉悅之感。

　　在羅賽蒂的時代，以女性為繪畫主題是一項新的嘗試，以繪畫探索情慾更是大膽前衛的舉動。而光是羅賽蒂的大膽用色就觸怒了許多當時的藝評家，先是引起同儕畫家的反彈，虔誠的基督教信徒亨特，還沒有原諒羅賽蒂與安妮・密勒發生關係，察覺了〈動人心念的維納斯〉中隱藏了不可容許的情慾，在寫給資助者的信中提到：「值得一提的是那種令人作嘔的淫蕩常在外國畫作裡出現，我也看見了羅賽蒂追求的法則只是看起來討好……獸性的熱情成為了藝術的宗旨。」

　　羅斯金也無法認同羅賽蒂的新風格，雖然他在1861年曾為《早期義大利詩人》背書，但兩人的交情已不如過往，到1867年時他開始厭惡羅賽蒂的畫作，在一封寫給畫家的信中提到〈動人心念的維

羅賽蒂
芬妮‧康佛及波伊斯
約1858　墨紙
21.5×31.1cm
卡萊爾圖利別墅博物館藏

納斯〉中的花朵「看起來是美麗的，但它們的粗野對寫實主義來說：極糟──我無法用別的字眼形容它。」

但是另一位年輕的畫家羅伯森（Graham Robertson）則為羅賽蒂辯護：「為什麼羅斯金會攻擊花朵的『粗野』呢？它們明明是以拉斐爾前派所著重的精細度描繪的，我猜測，他反對的應該是這些花朵的『道德性』，但我從沒聽過有人批評過受人尊敬的金銀花，倒是玫瑰有時會招來一些閒言閒語，但如果繼續揣測這些花朵是否會招致民風敗壞，那園藝就將成為一件不可能的事情。」

一方面有像是亨特及羅斯金的評論者，但另一方面也有許多收藏家無法抗拒羅賽蒂畫作的吸引力。據說水彩畫家波伊斯在收藏〈唇吻〉之後，深深地為畫作著迷，也成了畫中模特兒的愛人之一，收藏家喬治‧雷在每一次看到〈被愛之人〉的時候，都感受到被「一股如電流般的美」所襲擊。

喬治‧雷也觀察道：「我認為〈被愛之人〉畫中的女子每日必

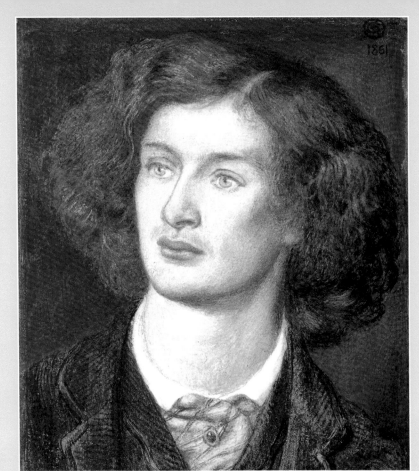

羅賽蒂　**斯文本恩**
1861
鉛筆粉筆水彩膠彩紙
18.1×15.9cm
劍橋斐茲威廉博物館藏

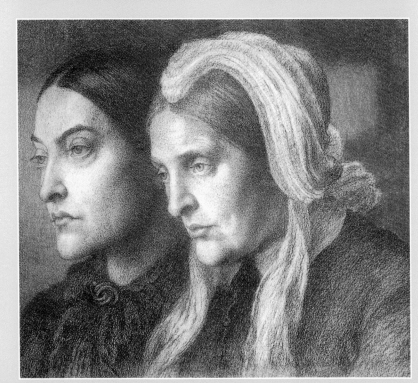

羅賽蒂　**克莉絲提娜及
法蘭西斯・羅塞蒂（妹
妹與母親）** 1877
粉彩畫紙
42.5×48.3cm
倫敦肖像畫廊藏

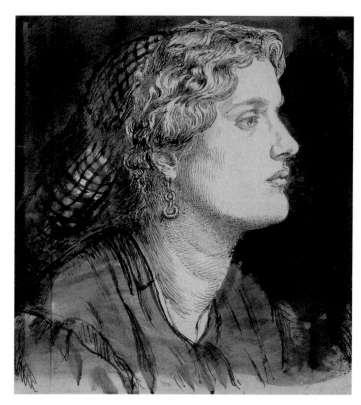

羅賽蒂　**芬妮·康佛**
約 1860　淡彩褐墨紙
22.4×21.1cm
牛津艾希莫林博物館藏，
John N. Bryson 捐贈

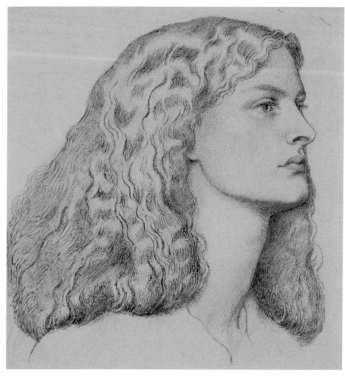

羅賽蒂　**安妮·米勒**
1860　鉛筆畫紙

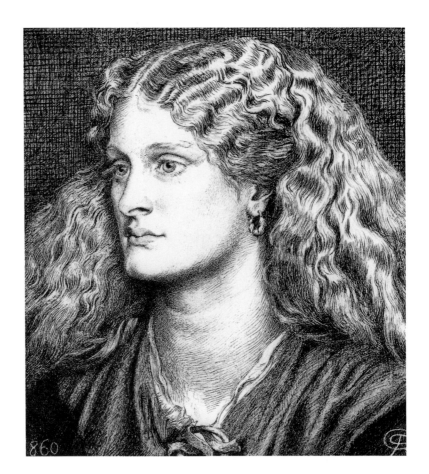

羅賽蒂　**安妮・米勒**
1860　墨紙
25.5×24.2cm
L. S. Lowry 基金會收藏

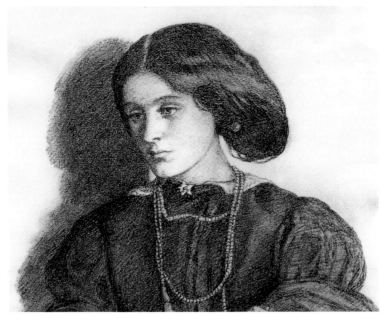

羅賽蒂
喬治娜・布恩瓊斯
約 1860　鉛筆紙
26.7×32.6cm　私人收藏

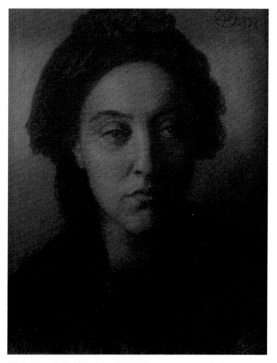 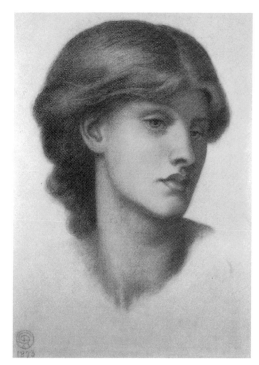

羅賽蒂　**克莉絲提娜・羅塞蒂**　1877　粉彩畫紙
38.7×29.8cm　私人收藏

羅賽蒂　**艾蕾沙・懷丁**　1873　粉彩畫紙
53.3×38cm　私人收藏

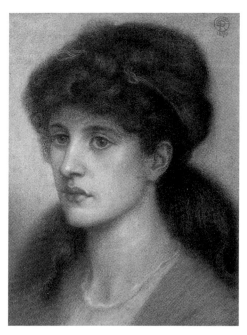 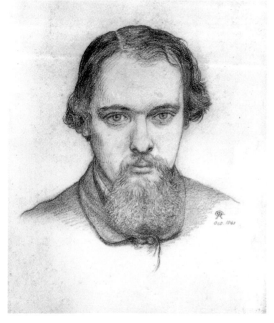

羅賽蒂　**瑪莉娜・桑巴可（Maria Zambaco）**
1870　45.3×34.9cm　私人收藏

羅賽蒂　**自畫像**　1861　鉛筆紙　28.5×23.1cm
伯明罕美術館藏

定花了半天的時間梳妝打理，才出現在我的雙眼之前，就如古時虔誠的婦人在前往他們最喜愛的祭壇前必然會做的準備一般。」在此，畫作所帶給人的強烈觀感是以宗教性，而非情慾的角度被解讀，就如另一位詩人梅耶斯（F.W.H. Myers）以《羅賽蒂與美之教派》為主題敘述道：「羅賽蒂的女子肖像就如同『一個新宗教的代表聖像』。」

雖然羅賽蒂的畫作不常在公眾場所展出，但仍不時地出現在媒體報導之中，因此他身為一位「非傳統」畫家的聲望逐漸攀升。「拉斐爾前派」畫家之一的斯泰芬在1865年撰寫了一篇評論，描述羅賽蒂一幅畫「就如同情感豐沛的詩歌，希望將原本膚淺的主題，描寫得更精彩，賦予它更多的美感、顏色與旋律。提香及喬爾喬涅創造了許多這樣的畫作，他們的一些作品也只是為了強調情感。英國藝術在這一個方向才正開始提起步伐。」

斯泰芬強調了羅賽蒂採取了非一般的創作手法，將視覺上令人陶醉的美感與色彩擺在早期維多利亞時代所提倡的現實敘事及道德陳述之前，突顯出他與其他畫家之間的差別。而斯泰芬的評論不只將羅賽蒂擺在英國前衛藝術的第一位，也預告了1860年代末「為藝術而藝術」的唯美主義想法。

羅賽蒂的女性肖像畫作品開創了1860年代的新藝術風潮，並在布恩瓊斯、惠斯勒、萊頓（Frederic Leighton）、瓦茲（George Frederic Watts）、蘇羅門（Simeon Solomon）和桑迪斯（Fredrick Sandys）等其他藝術家的作品中造成了重要的影響。

暨「拉斐爾前派」之後，羅賽蒂再次成為一種備受爭議的新英國藝術發展的領銜者。羅賽蒂的作品在當時引發的兩極評論仍延續至今，他的女性肖像畫在被批評為貶低女性的同時，也被另一些人讚揚這些作品為提倡女性自主與解放的。

或許就如斯文本恩在1868年文章中提到的：「美可以是奇怪、雅緻、可怕的，挑起痛苦或愉悅，她的手法使人畏懼，但最後仍留下了欣喜。」羅賽蒂的女性肖像畫使人同時感到震懾及喜悅，在破壞中呈現了新的創意，也巧妙地處理了文學作品中愛情與美的戲劇性狀態。

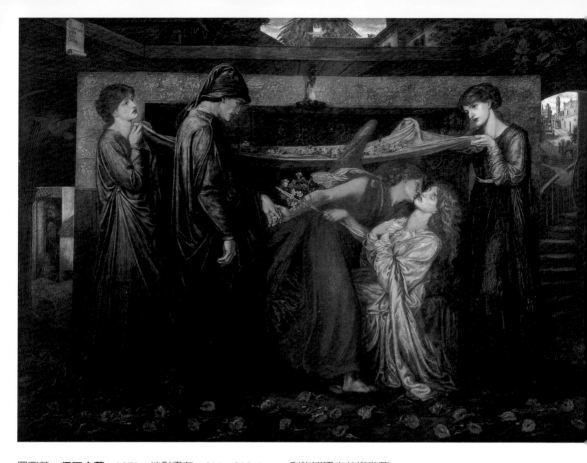

羅賽蒂　**但丁之夢**　1871　油彩畫布　216×312.4cm　利物浦國立美術館藏

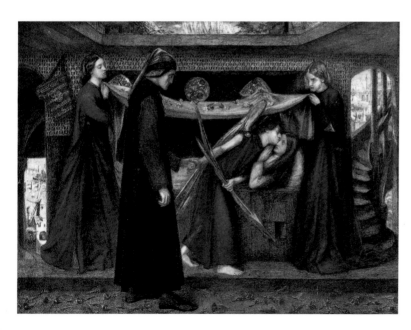

羅賽蒂　**但丁之夢**
1856　水彩畫紙
泰德美術館藏

〈但丁之夢〉羅賽蒂生涯中所達到的最高藝術成就

羅賽蒂可能從未意料，創作〈唇吻〉之後的一系列女子肖像畫會獲得高度成功，並成為他最重要的藝術成就，所以他在1860年代之後仍以創作在公共空間展示的大型畫作為目標，也不斷地遊說收藏家資助他將早期作品放大呈現，或是提供新的題材讓收藏家挑選。

圖見67・92頁

例如〈抹大拉的瑪利亞在賽蒙的門前〉及〈卡珊德拉〉即是1860年代前後他常向資助者提及的作品，但是他所提議的價格常讓藏家趨之若鶩，或是畫作的篇幅過大無處容納，使得許多資助者在委託羅賽蒂創作一件作品之後又不得不因為各種問題而放棄當初的委託。

只有一幅作品成功地完成了羅賽蒂的心願──〈但丁之夢〉歷經多次更改後成為羅賽蒂創作生涯中最大篇幅的作品，高2公尺、寬三公尺有餘。

羅賽蒂從1840年代翻譯《新生》時構思了十三個關於但丁的繪畫主題，〈但丁之夢〉即為其中之一。重病的但丁體會到人一生必須經歷生老病死的痛楚，因而夢見碧雅翠絲最終仍逃不過死亡的魔爪。這幅作品描述但丁在夢境中匆匆地前往探視碧雅翠絲，看見天使為她的身軀覆蓋白布。

1856年，羅賽蒂以這個主題創作的水彩作品被資助者愛倫・西頓（Ellen Heaton）收藏，但他認為這個主題仍有發展空間，因此仍不斷向資助者提及這幅作品。1869年，收藏家葛拉漢終於採納了羅賽蒂的想法，委託他以油畫重新創作〈但丁之夢〉，但前提是畫作大小不得超過100×180cm。

羅賽蒂埋藏不住雀躍，在1870寫信和友人說道：「能創作一幅大畫是極其榮幸的事，為每一個感官帶來刺激與饗宴，我希望能創作更甚以往的作品。」羅賽蒂狂熱地進行創作，對於畫作內容保密到家，就算友人前來參觀也拒絕展示。

1871年作品完成時，它的尺寸是葛拉漢委託的三倍，葛拉漢沒有好的位置展示它，只好將它懸掛在樓梯間，最終仍是要求一幅縮小版的複製品，將原畫歸還給羅賽蒂。羅賽蒂在1870年代末協同助手鄧衡為葛拉漢完成了小幅作品，同時大型的原作也轉賣給了另一位收藏家，但同樣因為尺寸過大而被退貨。

　　在1881年，當時崛起的英國工業城利物浦為新建的沃克藝廊買下了這幅畫，雖然經由非預期的管道，這幅作品也輾轉地完成了羅賽蒂希望在公共空間內展出大型代表作的願望。因此，大型的〈但丁之夢〉必須被視為羅賽蒂滿足自己成為專業畫家門檻的一幅關鍵作品。

　　這幅作品以羅賽蒂晚期常使用的紅、綠、金三色為主，畫中人物穿著的長袍有複雜優美的皺褶，與早期纖瘦、僵硬的水彩畫人物線條相異，碧雅翠絲也從希黛兒改為以珍·莫里斯為模特兒，油畫中的人物動作與姿勢有著流暢的韻律感。羅賽蒂將1850年代常見的構圖法則——全身式的前景及精細描繪的遠景，以新的技法重新描繪，呈現了新舊交融的效果。

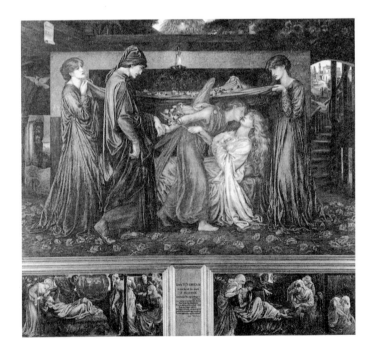

〈但丁之夢〉三聯作完整陳設
1879
炭筆粉彩畫紙
哈佛大學
佛格美術館藏

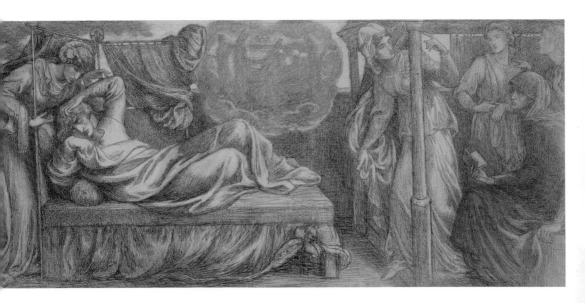

羅賽蒂 〈但丁之夢〉下方聯作一：夢魘習作 1879 炭筆粉彩畫紙 43.1×100.9cm
哈佛大學佛格美術館藏，Grenville L. Winthrop捐贈

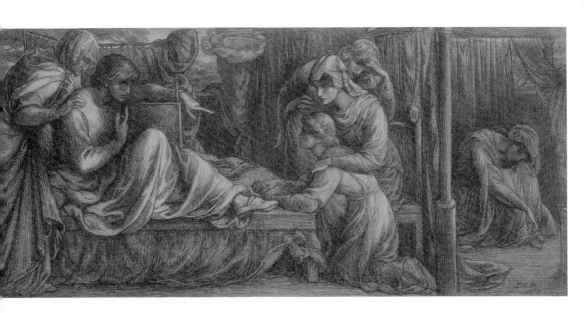

羅賽蒂 〈但丁之夢〉下方聯作二：甦醒習作 1879 炭筆粉彩畫紙 43.1×100.9cm
哈佛大學佛格美術館藏，Grenville L. Winthrop捐贈

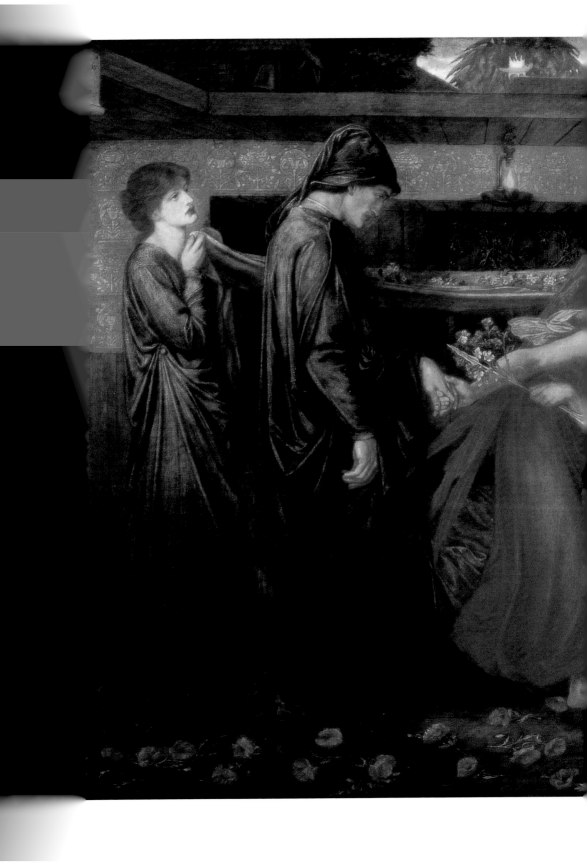

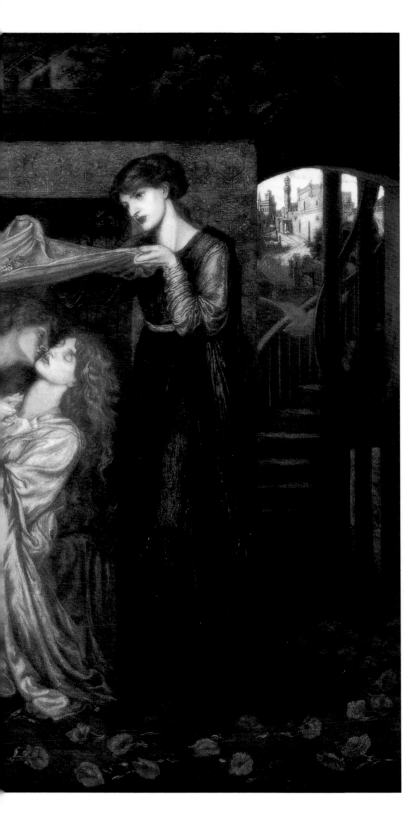

羅賽蒂
但丁之夢 1871
油彩畫布
216×312.4cm
利物浦國立美術館藏

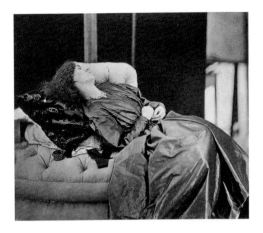

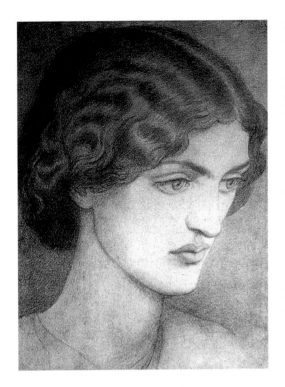

由上至下圖：
John Robert Parsons　**珍·莫里斯相片**　1865
伯明罕美術館藏
羅賽蒂　**珍·莫里斯躺在一張沙發上**　1870
鉛筆畫紙　24.1×45.1cm　凱姆斯考特莊園藏
羅賽蒂　**珍·莫里斯斜倚**　約1870　鉛筆畫紙
25.4×23.8cm　利物浦國立美術館藏

羅賽蒂　**珍·莫里斯身著冰島傳統服飾**　約1873
29.8×26.7cm　劍橋斐茲威廉博物館藏

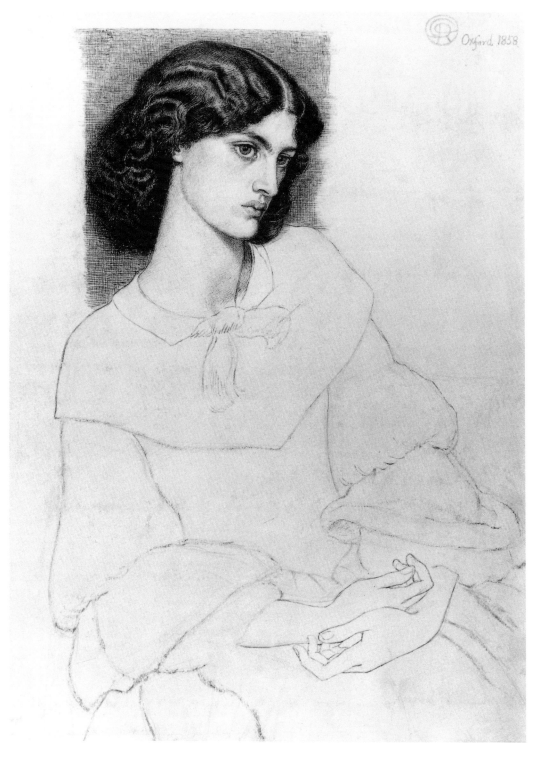

羅賽蒂　**珍・邦登**　1858　鋼筆鉛筆白粉筆畫紙　44×33cm　都柏林愛爾蘭國立藝廊藏

晚期作品與珍・莫里斯肖像

　　1857年，羅賽蒂在牛津大學學生會壁畫以珍・莫里斯為主角，當時她才十七歲，特殊的氣質與外型立即吸引了羅賽蒂與未來的丈夫威廉・莫里斯。隔年，羅賽蒂在創作蘭達夫大教堂祭壇時，珍・圖見82・83頁莫里斯扮演了聖瑪利亞的角色，之後因結婚而搬離倫敦後在羅賽蒂的畫中消失了一陣子。

　　珍・莫里斯在1865年回到倫敦，羅賽蒂委託攝影師幫她拍攝了一系列的照片，1868年，羅賽蒂為她畫了一幅穿著藍絲洋裝的油畫圖見164頁作品，而畫中的洋裝也是珍・莫里斯特別為了擔任模特兒而縫製的。從此之後，羅賽蒂的晚期作品中常出現珍・莫里斯的面孔。

　　早在1869年美國作家亨利・詹姆士拜訪羅賽蒂工作室便特別注意到珍・莫里斯的肖像畫，而當他親眼見到本人時更嚇了一跳，不只是因為她的美貌，也因為羅賽蒂的作品精確地捕捉了她的神韻，他說道：「想像一個瘦高的女子穿著一件素色的紫色長袍，沒有罩衫，一頭秀麗的黑色卷髮挽起，瘦白的面孔，一雙奇特、悲傷、深沉，像斯文本恩一樣的眼神，以及能從中間連起的濃眉，藏在瀏海之下，她的唇就像『丁尼生板畫』中的女子，長頸沒有被領子給遮蓋，反而以許多華麗的項鍊裝飾。在背景的牆上是一幅羅賽蒂的肖像畫，如果你沒看到本人之前會認為畫作是奇怪、不真實的，但事實上它卻忠實地描繪了我眼前這位女子的面貌。」

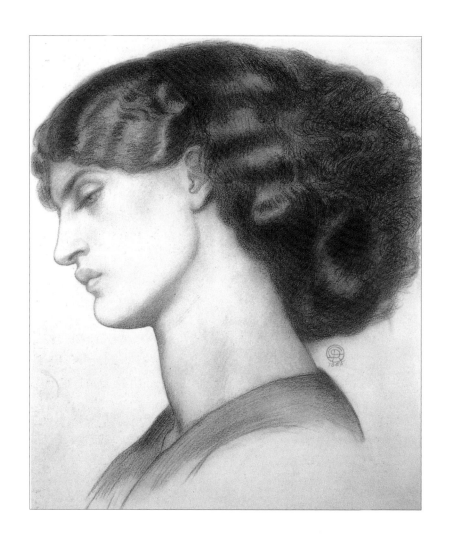

羅賽蒂　**珍·莫里斯**
1865　黑粉筆畫紙
31.5×34.5cm
私人收藏

　　詹姆士呈現珍·莫里斯是如何妝扮自己，不跟隨當代的流行，也不穿著一般女子用的罩衫，選擇穿著像畫中一樣寬鬆的長袍。她特殊的美絕大部分與她的身高有關，在團體相片中她甚至比絕大部分的男子還高，所以在畫中她從不挺直背脊，而是讓脖子及身軀微微地彎曲。

　　因此羅賽蒂晚期作品中特殊的女子美感，是他與珍·莫里斯想像的結合。詹姆士察覺羅賽蒂作品中藝術與生活之間的模糊界定，而晚期珍·莫里斯在羅賽蒂畫中的面孔愈來愈抽象——她的捲髮造型、誇張的雙唇曲線、像是芭蕾舞者般纖細拉長的手部姿態都成了一種固定的裝飾元素，像是一個畫家的註冊商標。

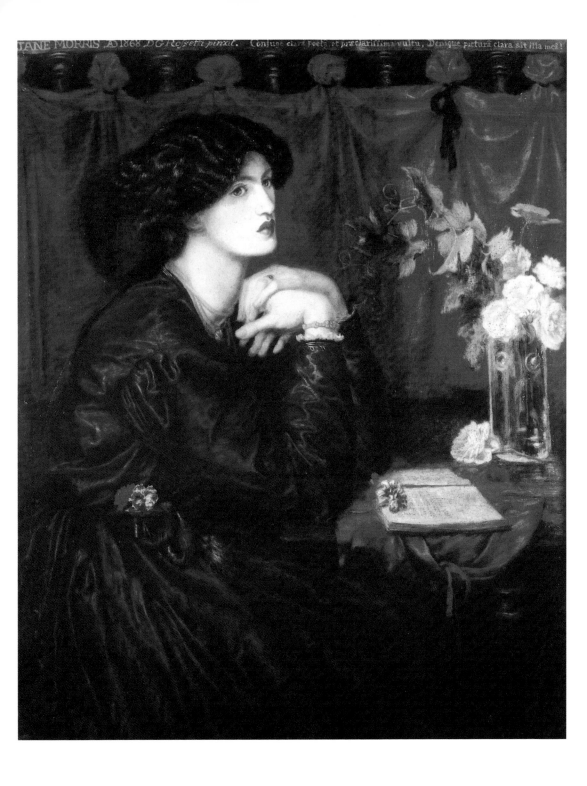

羅賽蒂　**珍・莫里斯（藍絲洋裝）**　1868　油彩畫布　110.5×90.2cm　凱姆斯考特莊園藏

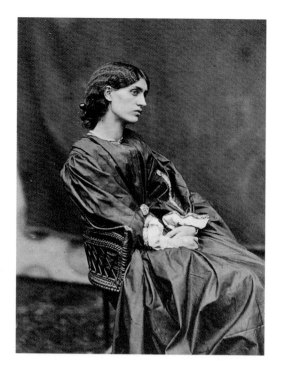

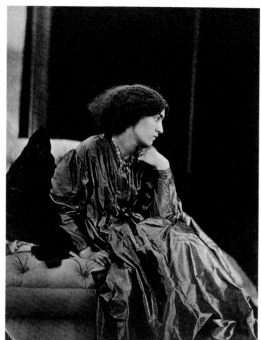

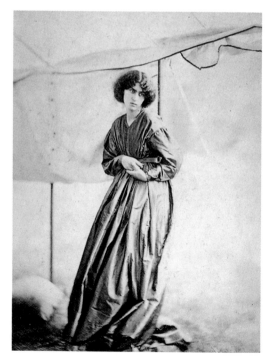

John Robert Parsons　**珍·莫里斯相片**　1865　伯明罕美術館藏（本頁四圖）

在1873年早期羅賽蒂開始對米開朗基羅的十四行詩感到興趣，並開始研究他的作品，隨著畫布的逐漸增大，原本的半身畫像也擴大至四分之三或全身像，畫面不較早期的作品令人感到壓迫，而增長的人物尺寸反讓人有種觀看偉人肖像和宗教聖畫的感覺，這種效果在〈敘利亞的伊斯塔〉特別明顯。

圖見199頁

羅賽蒂使用顏料的方式也從「威尼斯畫派」式的光滑飽滿轉變為乾筆觸，因此可查覺畫作質地的不同，同時期他也開始使用粉彩做畫，常以灰色或淺綠色的紙為底，這些粉彩作品與正式畫作的尺寸相同，因此同時可以是習作，也是完成的作品，趨近於冷灰及冷綠的色調調和，形成特殊的效果。

羅賽蒂 托洛美的琵亞
1868 粉彩畫紙
71.1×80.8cm
私人收藏

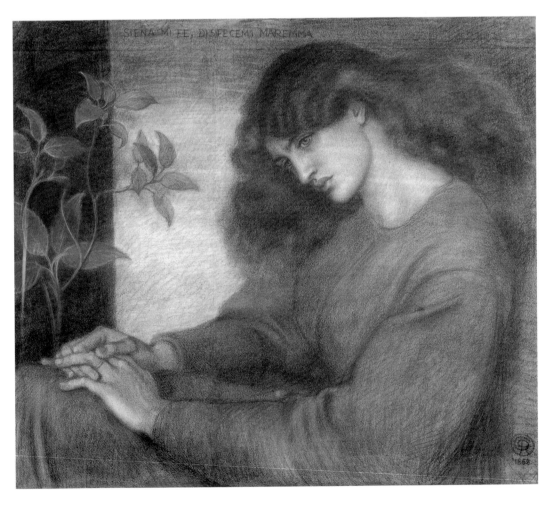

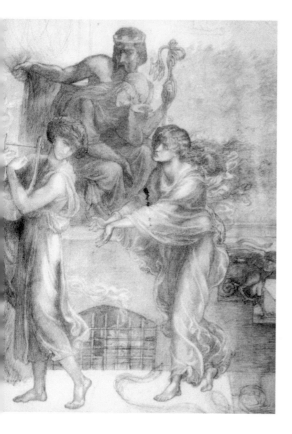

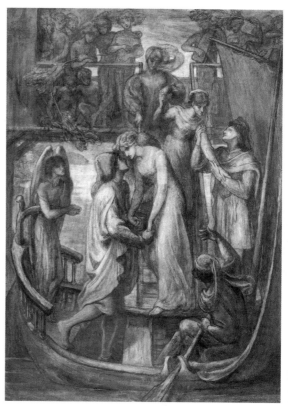

羅賽蒂
奧菲斯與尤莉迪絲
1875 鉛筆畫紙
61×51.4cm
大英博物館藏（左圖）

羅賽蒂 **愛之船**
1874-81 油彩畫布
124.5×94cm
伯明罕美術館藏（右圖）

　　羅賽蒂在1868年構思〈托洛美的琵亞〉，1881年才正式完成，畫中的典故取材自但丁《神曲》「淨界篇」，描述但丁遇見了一個名為琵亞（La Pia）的女人，她被丈夫關在殘敗的沼澤地，因瘧疾或中毒過世。她的名字帶有虔誠及高貴的含義，暗示著她受冤而死，她細長的手指上帶著戒指，指控丈夫的殘酷，面容痛苦無奈。

　　研究羅賽蒂的學者認為這幅以珍·莫里斯為模特兒的畫作是第一幅傳達她對婚姻及莫里斯不滿的作品，因此這幅畫可以和〈瑪莉安娜〉、〈泊瑟芬〉等其他描繪妻子不滿於婚姻的畫作歸為一類。例如〈奧菲斯與尤莉迪絲〉描繪的是遭死亡分離的夫妻奧菲斯（Orpheus）與尤莉迪絲（Eurydice）的故事，他們曾在地獄短暫地相遇，但又被迫分離的悲劇，就如畫中描繪的這一刻。希臘神話中奧菲斯是阿波羅與謬思女神之子，擁有極高的音樂造詣，因此他進入了地獄演奏給閻王與泊瑟芬聽，希望能說服他們釋放愛妻尤莉

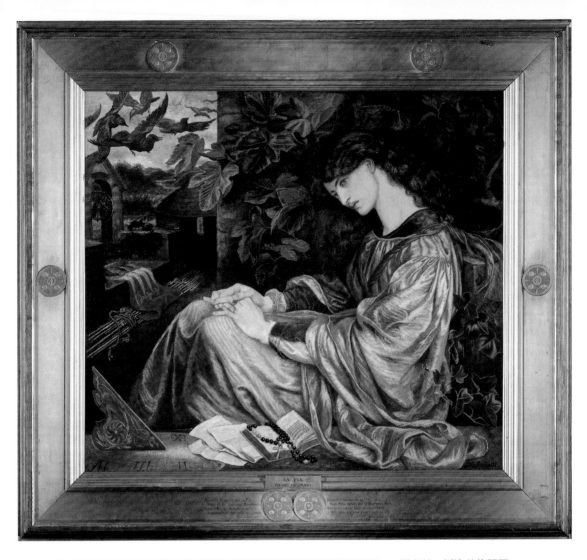

羅賽蒂　**托洛美的琵亞**
1868-1881　油彩畫布
堪薩斯大學附設史賓瑟美術館藏
（上圖 □ 右頁圖）

羅賽蒂　**莫里斯的溫泉假期**
1869　鋼筆畫紙　11×18cm
倫敦大英博物館藏

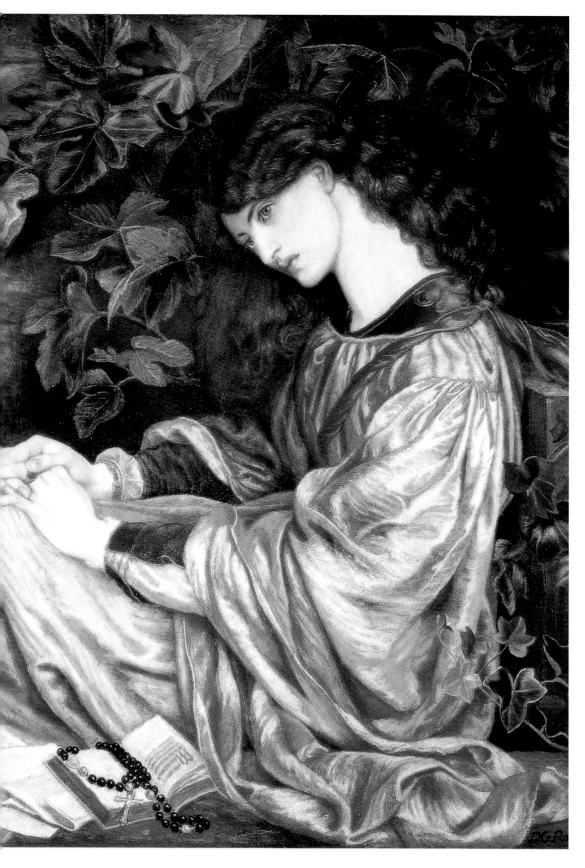

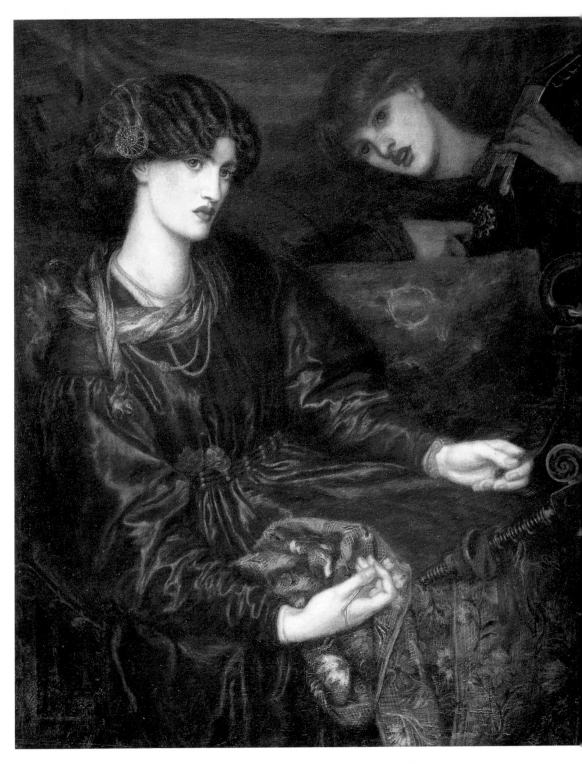

羅賽蒂　**瑪莉安娜**　1870　油彩畫布　109.2×90.5cm　蘇格蘭愛伯丁美術館藏

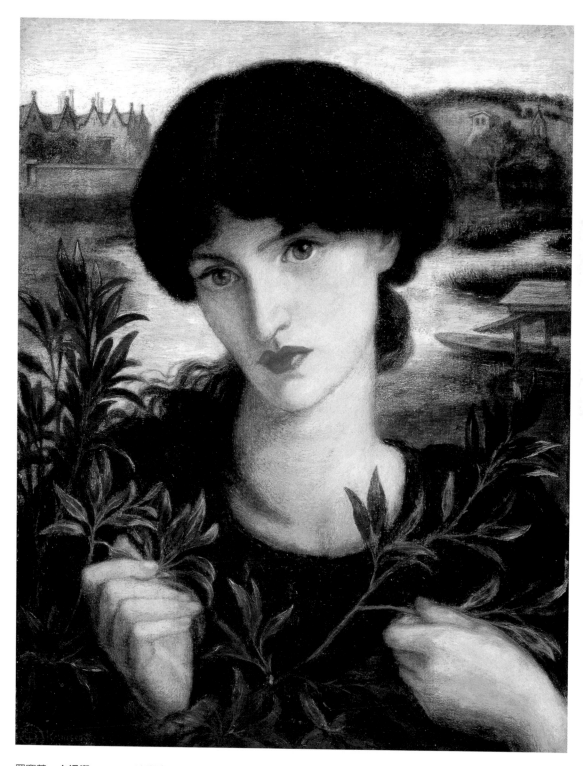

羅賽蒂　**水楊柳**　1871　油彩畫布　33×26.7cm　美國德拉維爾美術館藏，Samuel and Mary R. Bancroft捐贈

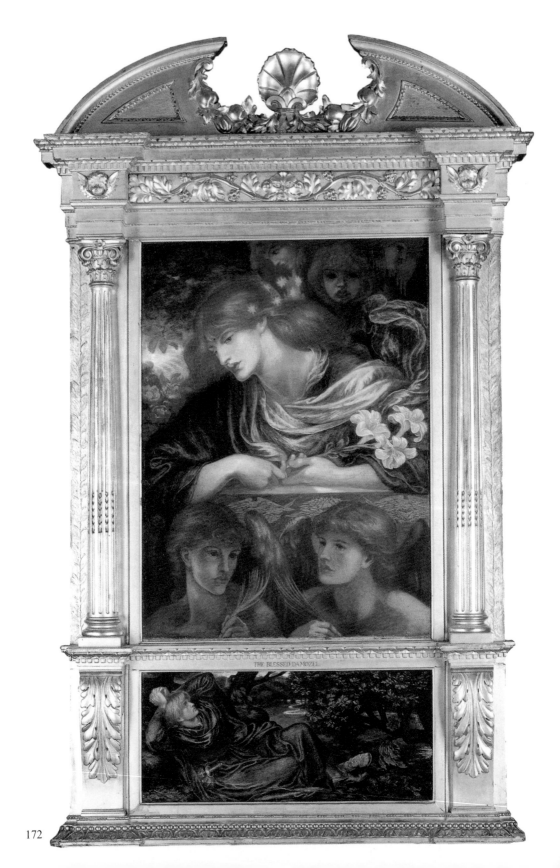

THE BLESSED DAMOZEL

迪絲。閻王被音樂打動,因而答應讓奧菲斯領尤莉迪絲的靈魂回到人間,但在未到達地面時不可以回頭見妻子。畫中的泊瑟芬面容與珍·莫里斯相似,苦惱地低著頭,好似羨慕他們能脫離地獄,但畫面的其他細節及氛圍也提示了奧菲斯無法抗拒誘惑,導致悲劇的降臨。

羅賽蒂在生命中的最後十年內仍不斷地嘗試新的想法,如果不是因為失眠症及錯誤使用藥物等因素導致他的健康狀況惡化,導致他最終在1882年年僅五十四歲時死亡,羅賽蒂或許仍會再一次發展出革新的藝術想法。

在1870年代羅賽蒂逐漸奠定了「詩人－畫家」的聲譽,像米開朗基羅、布雷克等藝術家一樣。許多年來他的朋友及資助者說服他將自己最著名的詩〈備受祝福的少女〉畫成一幅作品,〈備受祝福的少女〉的構圖有兩種油畫版本,是唯一一幅羅賽蒂以自己創作的詩為藍圖的繪畫作品,於「拉斐爾前派」成立前所寫,後來1850年於《萌芽》刊物中發表,1870年隨《詩集》一同出版。詩的絕大部份著重在描述天堂的少女,詩間夾雜著一些括弧,為獨留在世間的愛人回憶少女的話。

這幅畫由兩幅聯作組成,捕捉了天人永隔的兩人互動,只有下方作品依照「拉斐爾前派」的透視法繪製,上方較大的畫布呈現天堂裡的少女,不受一般空間、時間概念的侷限,如詩中描述的細節:

備受祝福的少女
從天堂金色的門檻向外探,
她的眼有如汪洋般
深無止境;
在她手上有三朵百合,
而裝飾髮髻的星星則有七顆。
……
她當了上帝的唱詩天使
似乎還不到一天,

羅賽蒂
備受祝福的少女
約1875-1881
油彩畫布
(上)111×82.7cm
(下)36.5×82.8cm
利物浦國立美術館藏

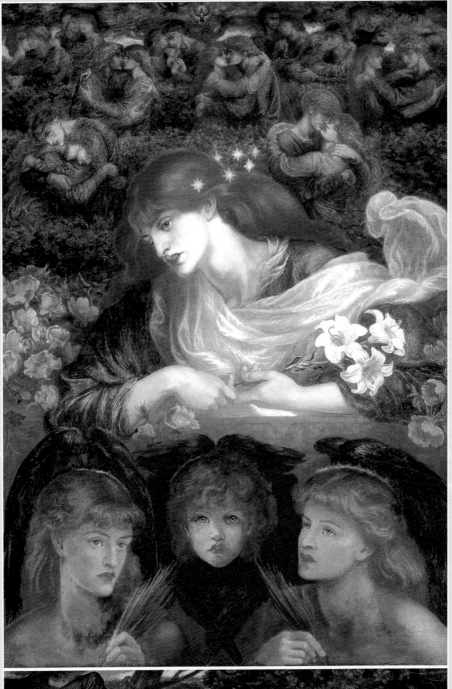

從她凝視的眼神來看
似乎對這一切仍感到好奇，
但是從她離開的那天算起
凡間已過了十年。

她的愛人在凡間回應：
（對他人來說，十年時光一去不返。
……但現在，在這個地方，
我確信她從天上探望著我，
她的髮絲拂過我的臉龐……
沒什麼：秋天掉落的樹葉罷了。
一年又飛速地經過。）

羅賽蒂
備受祝福的少女
1875-8　油彩畫布
174×94cm
哈佛大學佛格美術館藏
（左頁圖）

　　羅賽蒂雖然仍持續雇用珍·莫里斯之外的其他模特兒，例如
〈備受祝福的少女〉中羅賽蒂以艾蕾沙·懷丁做為主角，珍·莫里
斯則出現在背景的戀人當中作為陪襯的角色，前景的女孩是珍·莫
里斯的女兒。

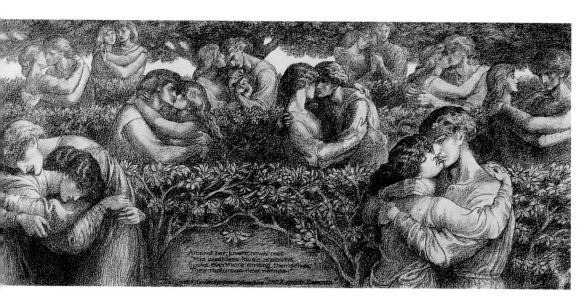

羅賽蒂　**戀人們，〈備受祝福的少女〉習作**　1876　粉彩畫紙　38.7×92.7cm　哈佛大學佛格美術館藏

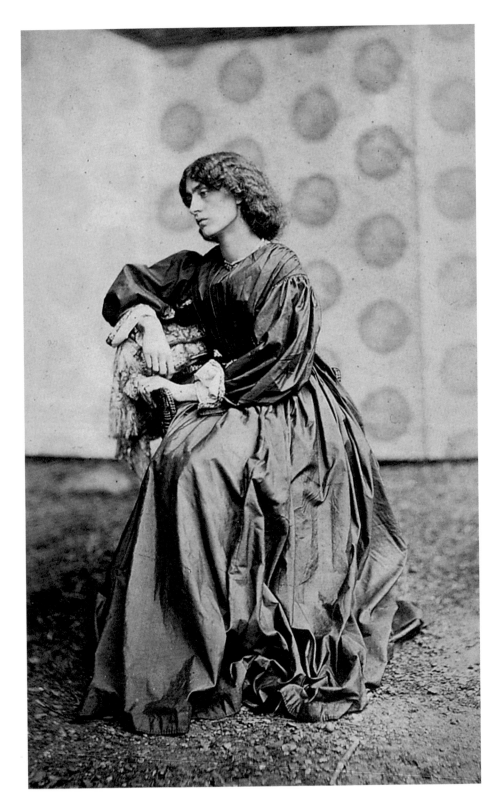

在羅賽蒂生涯最後的作品〈泊瑟芬〉、〈敘利亞的伊斯塔〉、〈白日夢〉等作品中我們仍可見珍・莫里斯的身影，但這些畫作不只單純地呈現她的形象，而是從古希臘神話、敘利亞神話為出發點，讓想像力扮演妝點主角的巧手，也發展成為最抽象的概念及想法。

圖像也從探索視覺感官發展成為探索「人類心靈」的一門藝術，或許羅賽蒂的女子肖像畫因此可以被視為羅賽蒂最重要的成就，因為這些畫作達成了他的心願，傳達了「死亡、愛與想像力」等重要的主題，而更難得的是羅賽蒂在達成他的想法之餘，自始至終都在畫中把持了女性的美與尊嚴，或許證實羅賽蒂在生命的尾聲時仍尊崇了「拉斐爾前派」美學的標竿與理想。

羅賽蒂
珍・莫里斯沙發上睡著
約1870　鉛筆褐墨畫紙
23.1×18.5cm
伯明罕美術館藏

John Robert Parsons
珍・莫里斯相片　　1865
伯明罕美術館藏
（左頁圖）

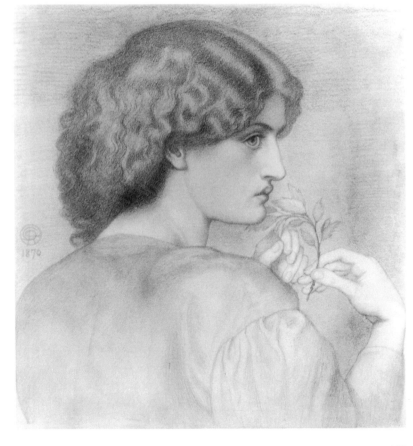

羅賽蒂　　**薔薇枝葉**
1870　鉛筆畫紙
36.2×35cm
加拿大渥太華國立美術
館藏

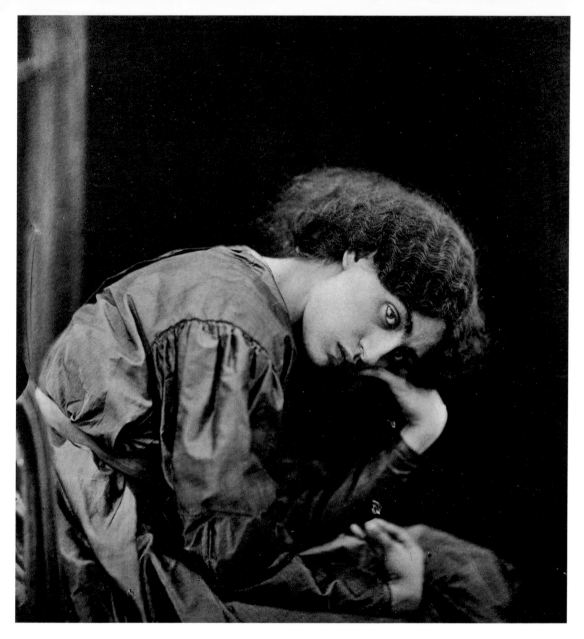

John Robert Parsons　**珍・莫里斯相片**　1865　伯明罕美術館藏

羅賽蒂　**白日夢**　1868　粉彩畫紙　81×71cm　私人收藏（右頁圖）

178

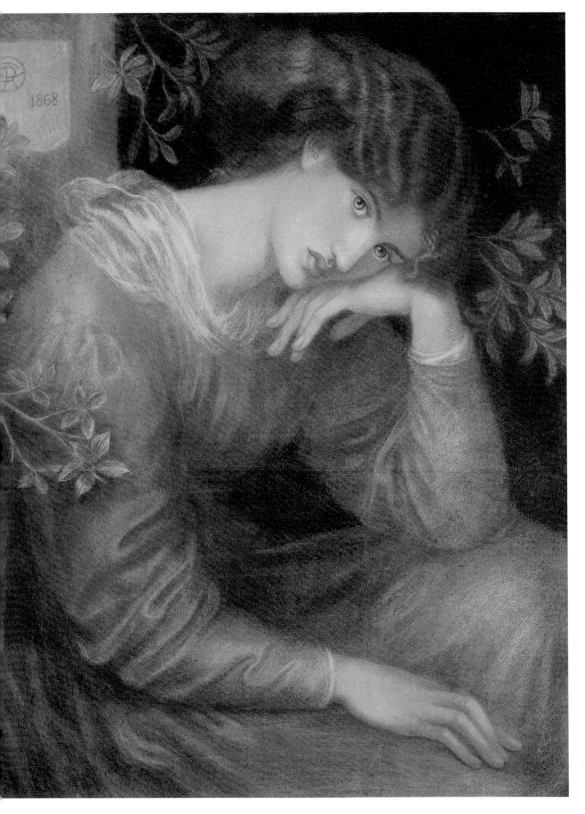

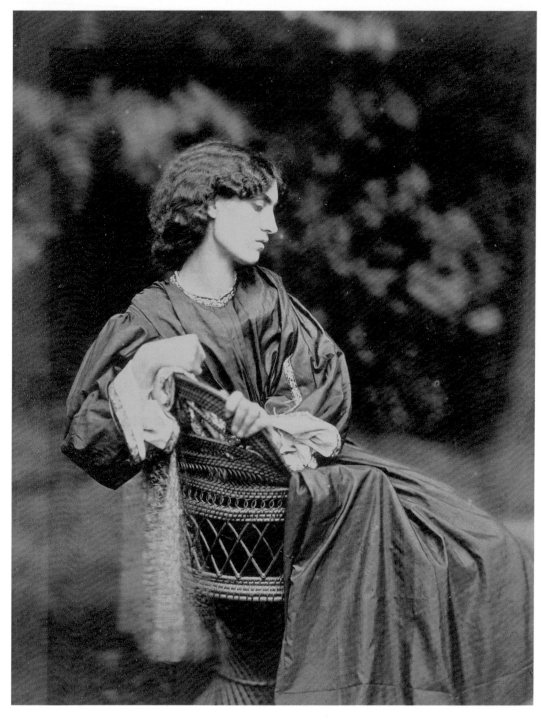

John Robert Parsons　**珍·莫里斯相片**　1865　相紙　21.3×16.8cm　倫敦維多利亞與艾伯特美術館藏

羅賽蒂　持火焰的女子　1870　粉彩畫紙　100.5×75cm　曼徹斯特市立美術館藏（右頁圖）

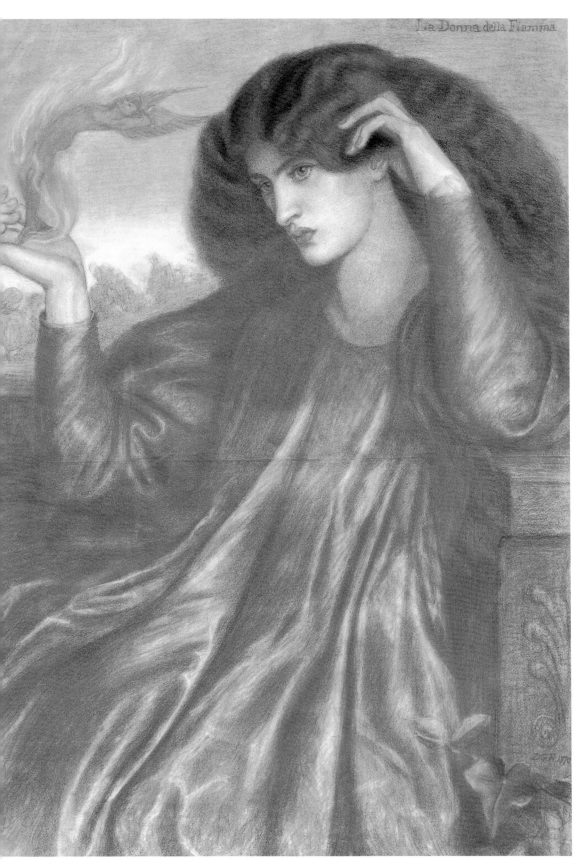

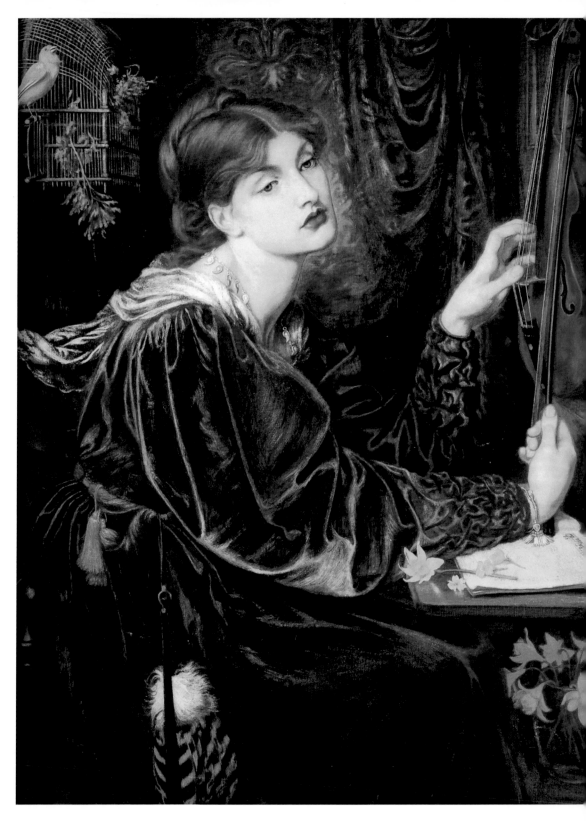

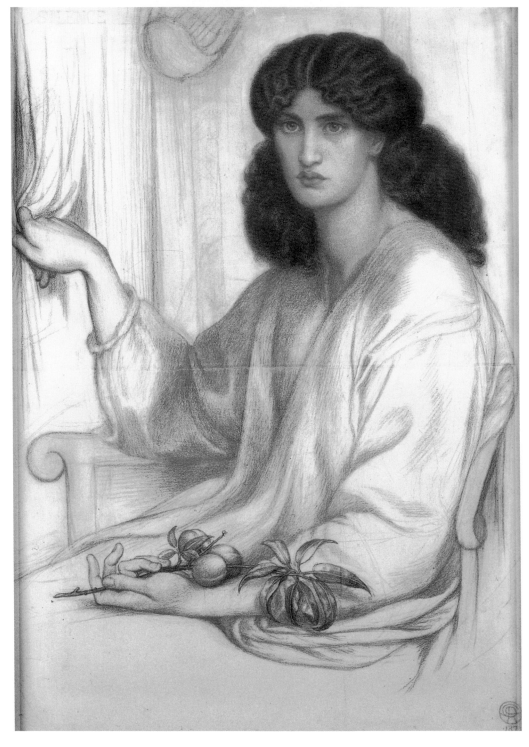

羅賽蒂　**寂靜**　1870　黑與紅粉筆畫紙　104.5×76cm　美國紐約布魯克林美術館收藏，
Luke Vincent Lockwood 捐贈
羅賽蒂　**女子與小提琴**　油彩畫布　1872（左頁圖）

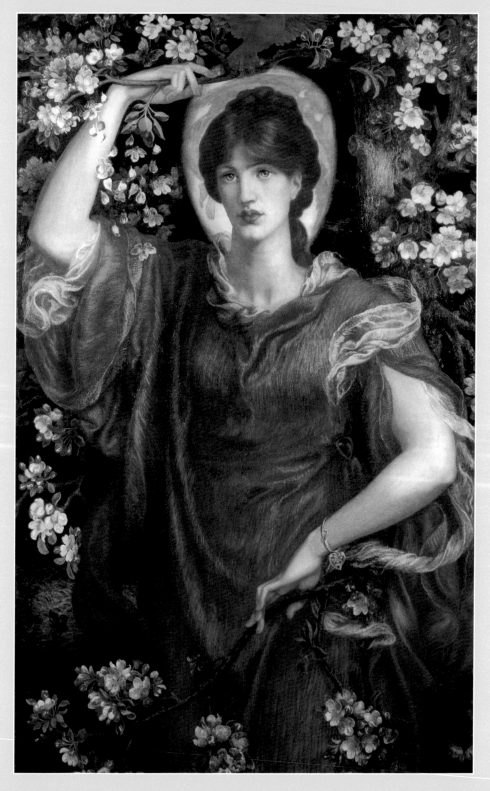

羅賽蒂
〈菲婭美達〉花朵習作。
（本頁二圖）

羅賽蒂　菲婭美達
1878　油彩畫布
91.4×139.7cm
Lord Andrew Lloyd-
Webber收藏（左頁圖）

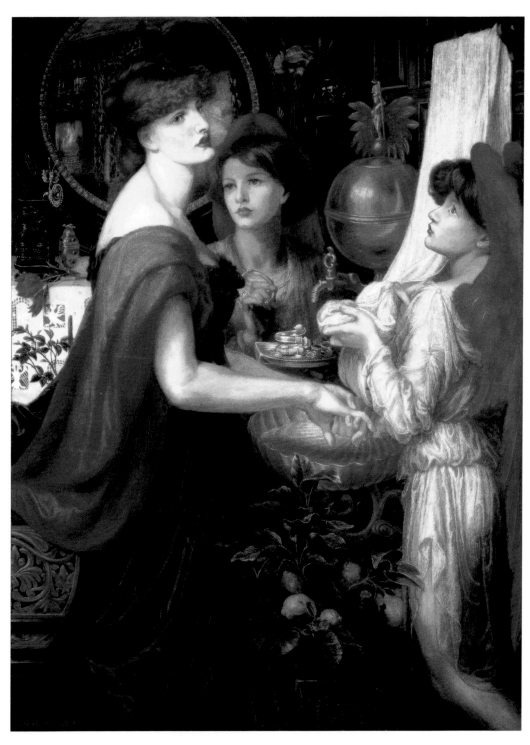

羅賽蒂　**美麗的手**　1875　油彩畫布　157×107cm　美國德拉維爾美術館藏，
Samuel and Mary R. Bancroft捐贈（右頁圖為局部）

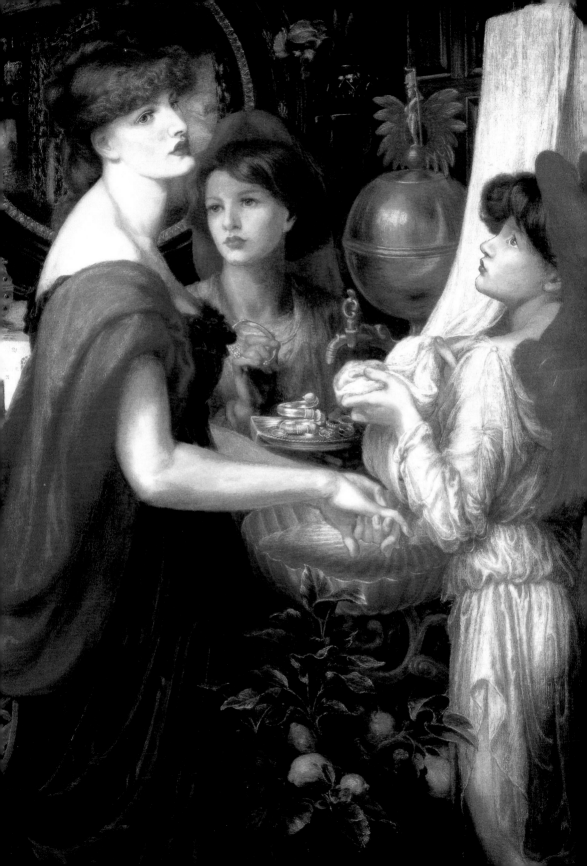

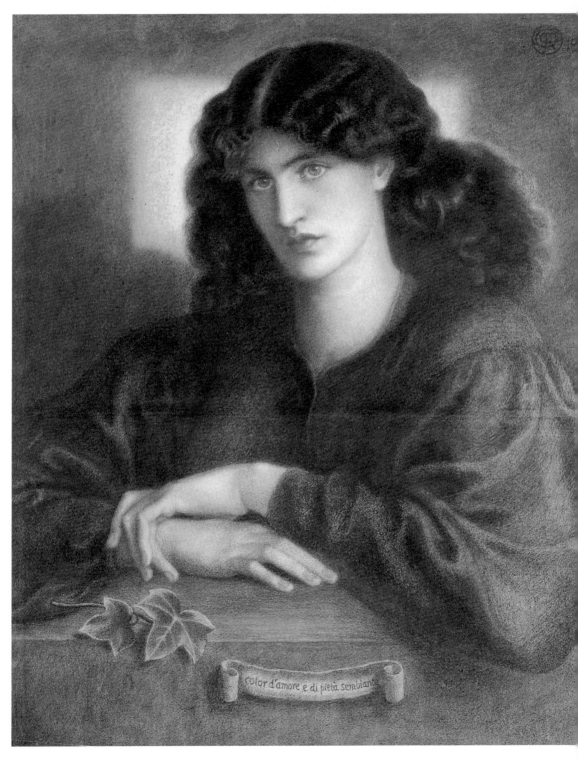

Color d'amore e di pietà sembiante

羅賽蒂　**窗邊女子**　1870　粉彩畫紙　84.8×72.1cm　英國Bradford畫廊收藏

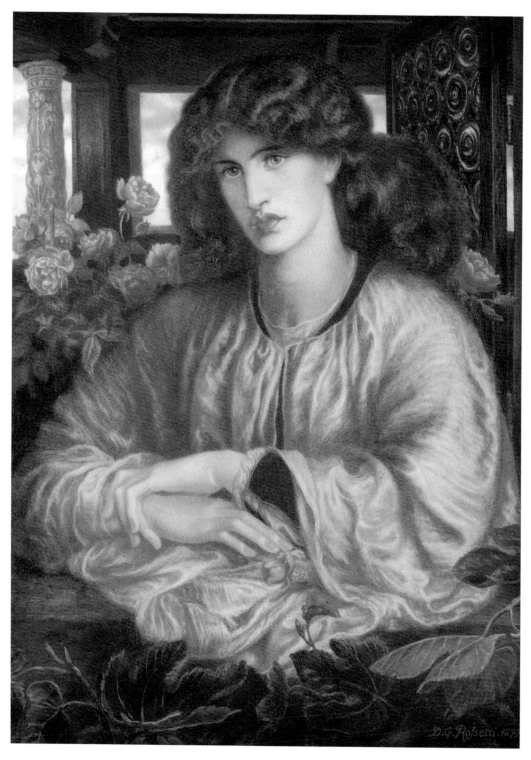

羅賽蒂　**窗邊女子**　1879　油彩畫布　哈佛大學佛格美術館藏，Grenville L. Winthrop捐贈

羅賽蒂
窗邊女子（未完成）
1881　油彩畫布
95.9×87cm
伯明罕美術館藏

羅賽蒂
〈草地上的演奏者〉
舞者習作
1872
粉彩畫紙
42×35cm
伯明罕美術館藏

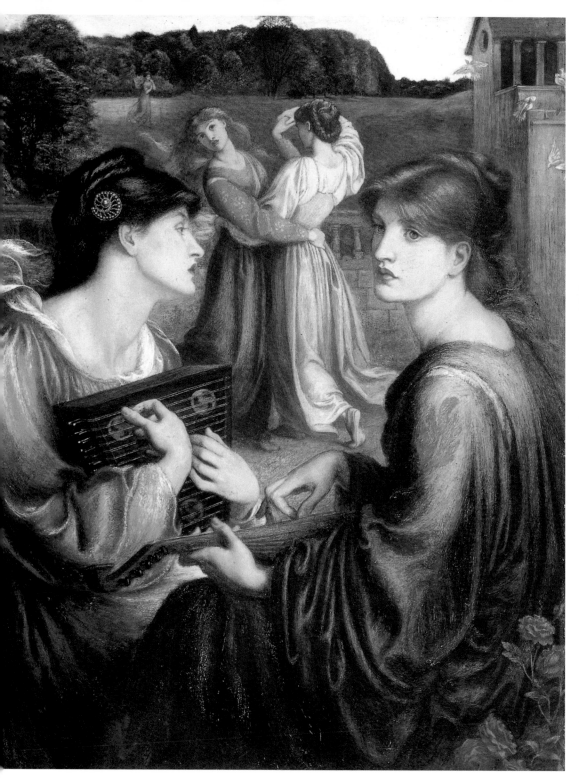

羅賽蒂　**草地上的演奏者**　1872　油彩畫布　85.1×67.3cm　曼徹斯特市立藝廊藏

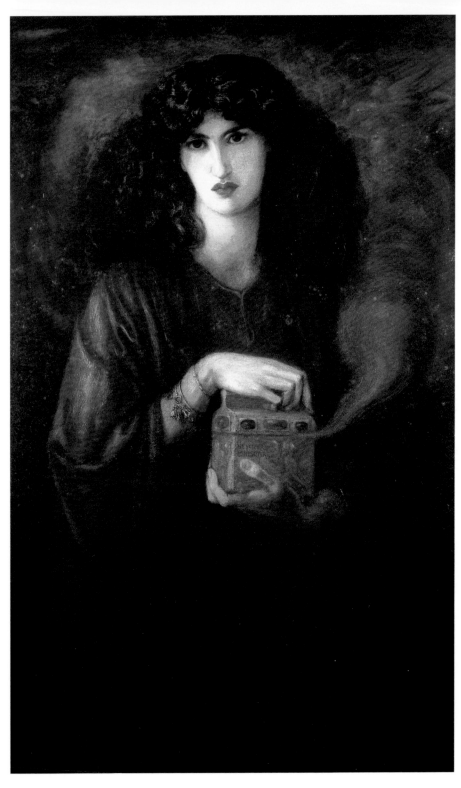

羅賽蒂　**潘朵拉**　1871　油彩畫布　128.3×76.2cm　私人收藏

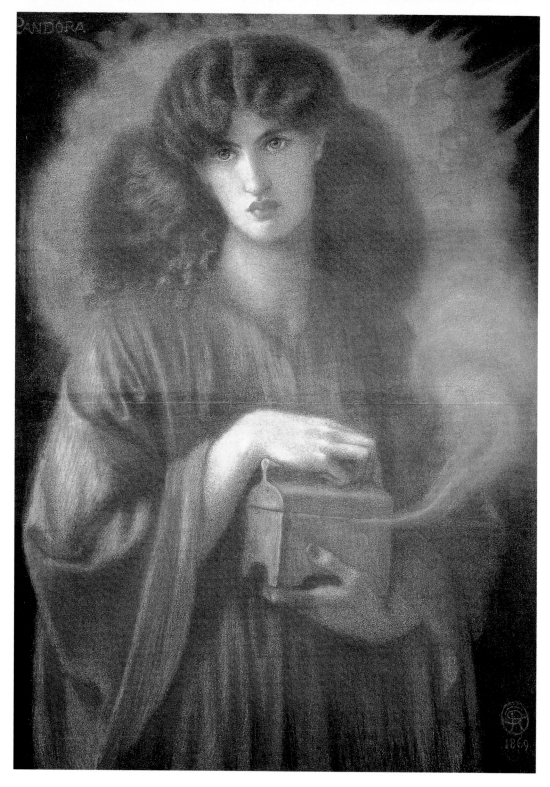

羅賽蒂　**潘朵拉**　1869　粉彩畫紙　100.7×72.7cm　倫敦 Faringdon 收藏基金會

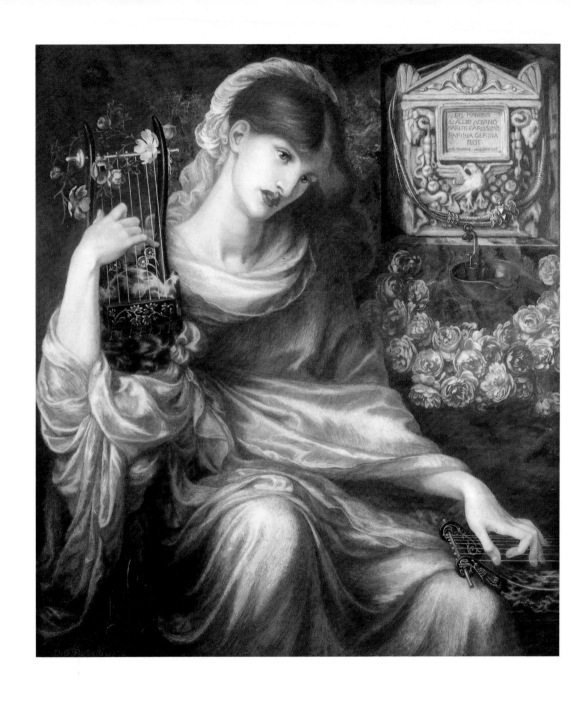

羅賽蒂 **羅馬寡婦** 1874 油彩畫布 103.7×91.2cm 波多黎各彭西博物館藏（右頁圖為局部）

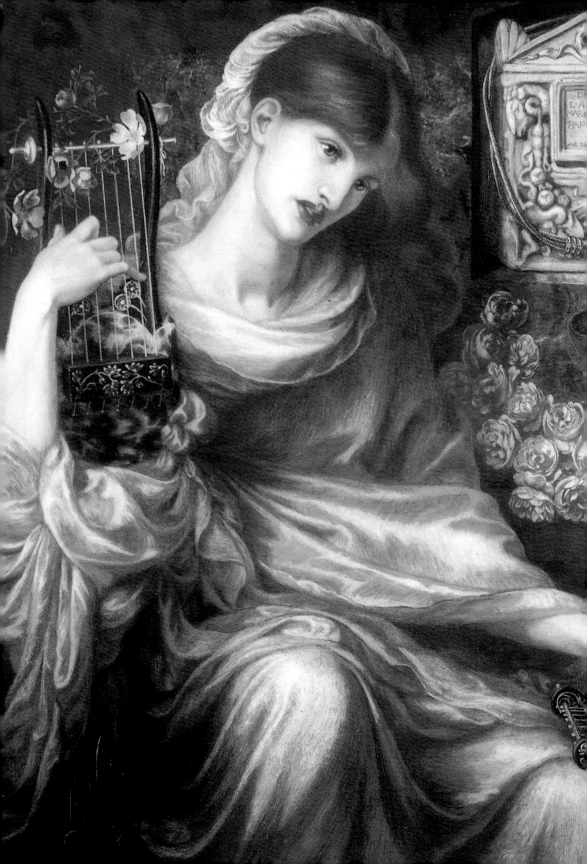

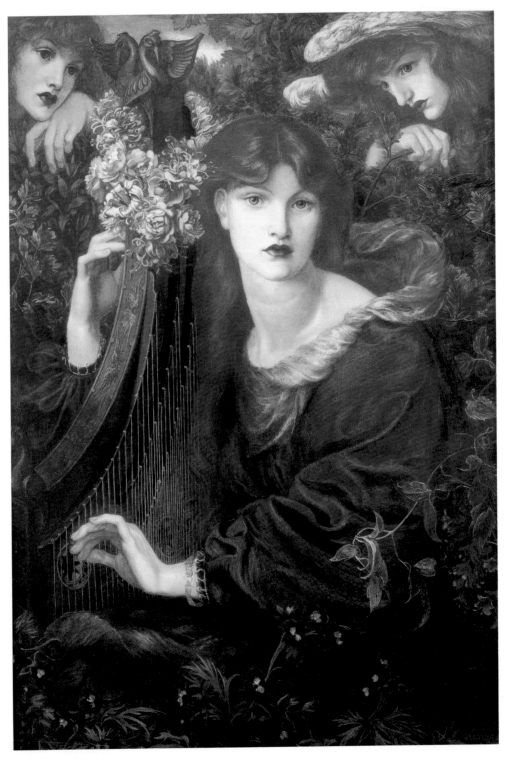

羅賽蒂　**彈豎琴的女人**　1873　115.5×88cm　倫敦市立Guildhall藝廊藏（右頁圖為局部）

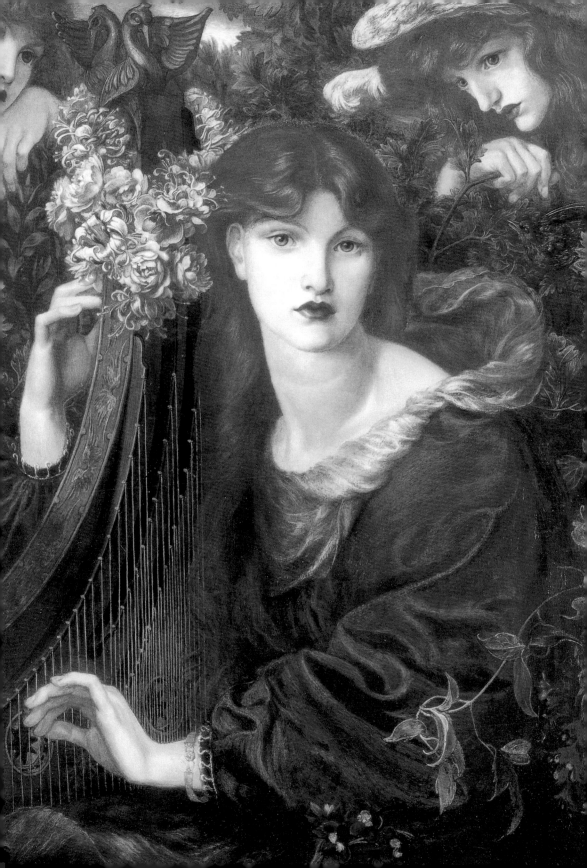

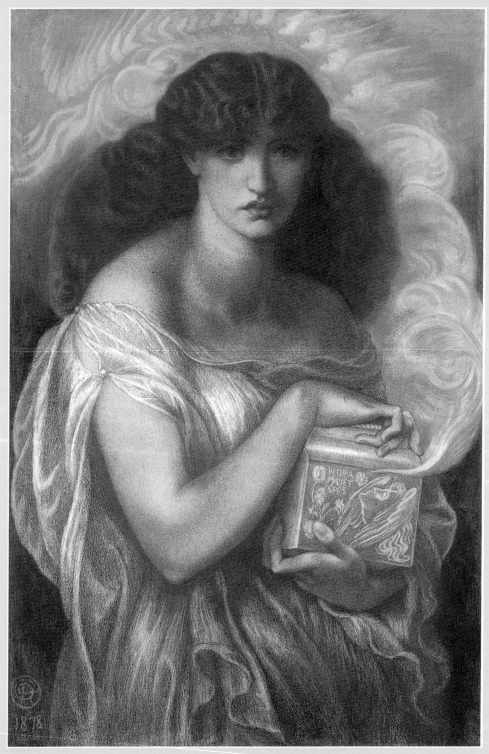

羅賽蒂　**潘朵拉**　1878　粉彩畫紙　100.8×66.7cm　利物浦國立美術館藏

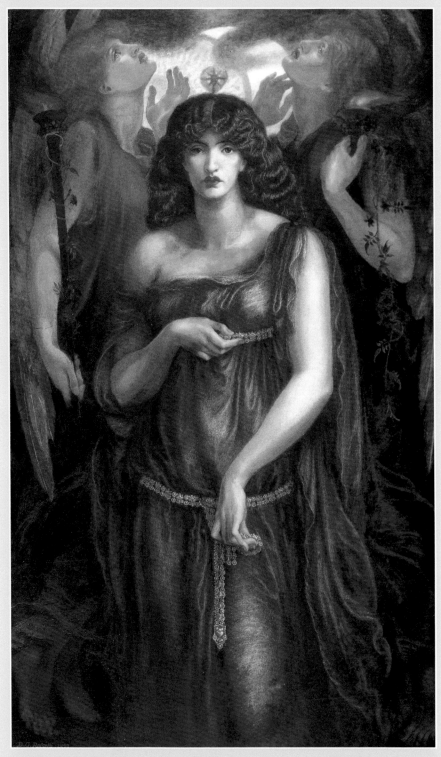

羅賽第　**敘利亞的伊斯坦**　1877　油彩畫布　182.9×106.7cm　曼徹斯特市立美術館藏

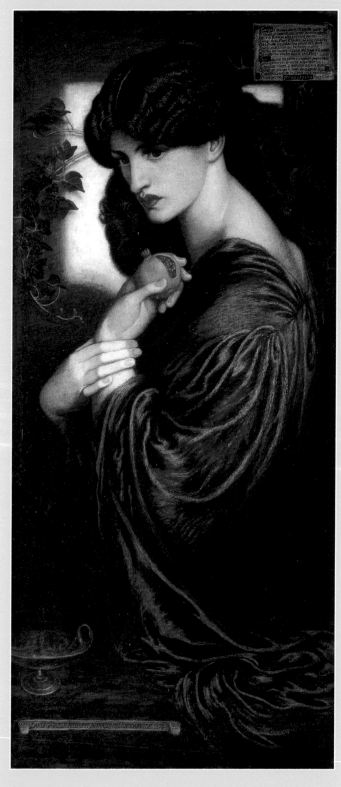

羅賽蒂　**泊瑟芬**　1873-7
油彩畫布　私人收藏

羅賽蒂　**泊瑟芬**　1882
油彩畫布　77.5×37.5cm
伯明罕美術館藏

羅賽蒂　**泊瑟芬**　1873-7
油彩畫布　私人收藏

羅賽蒂　**白日夢**　1872/78　鉛筆粉彩畫紙
牛津艾希莫林博物館藏

羅賽蒂　**白日夢**　1880　油彩畫布　158.7×92.7cm
維多利亞與艾伯特博物館藏（右頁圖）

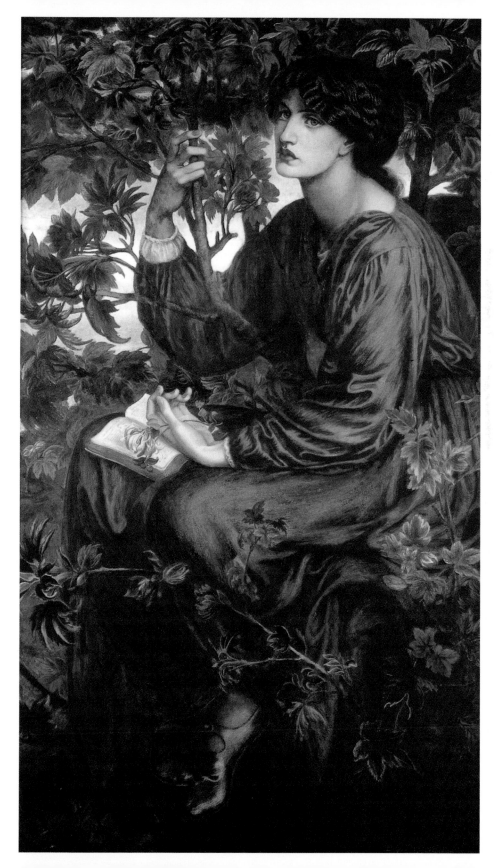

羅賽蒂年譜

Dante G. Rossetti

1828	5月12日生，受洗教名加布瑞爾·查爾斯·但丁·羅賽蒂，在家中四個孩子中排名第二。父親加布瑞爾·羅賽蒂（Gabriele Rossetti）為流亡英國的義大利愛國者、但丁學者、1830年起任教倫敦國王大學義大利文教授，母親法蘭西斯·波梨多利·羅賽蒂（Frances Polidori Rossetti）為家管及家庭教師，他的姊姊瑪麗亞·弗蘭西絲卡於前一年出生。
1829	2歲。弟弟威廉·邁克爾·羅賽蒂出生。
1830	3歲。妹妹克莉絲提娜克里斯蒂娜·喬治娜·羅塞蒂出生。
1837	9歲。維多利亞女王即位，加布瑞爾進入倫敦國王大學附設學校就讀，弟弟威廉·邁克爾於同年也進入學校就讀。
1842	14歲。註冊薩斯私立繪畫學院，為進入皇家藝術學院做準備。
1845	17歲。進入皇家藝術學院。
1848	20歲。歐洲革命，羅賽蒂兩兄弟寫了富有政治含意的十四行詩。 參加「週期誌」學生藝文評論社團，畫作在社員間傳閱並留下評論。

204

羅賽蒂肖像，1863年
Charles Lutwidge
Dodgson拍攝。

寫信給李‧亨特（Leigh Hunt），信中表示不知是否該
以詩人為志業。

寫信給布朗示意希望成為其門生，繼而成為一生的摯
友，在布朗的推薦下，進入狄更森（Dickinson）畫室
學習人物素描。

在皇家藝術學院的展覽中見到亨特的作品，而後成為
朋友，兩人共用一間畫室。

翻譯但丁的著作《新生》，並列下十三個繪畫的主
題。

將自己的詩作《藝術與天主子徒曲》寄給威廉‧貝
爾‧斯考特（William Bell Scott），兩人成為摯友。

於十二月成立拉斐爾前派，包括七名成員：詹姆士‧柯林生（James Collinson）、亨特、密萊、羅賽蒂、羅賽蒂的弟弟威廉‧邁克爾、斯泰芬（Frederic George Stephens）、托馬斯‧伍爾納。

1849　21歲。更名為但丁‧加布瑞爾‧羅賽蒂。

拉斐爾前派的第一個展季：亨特、密萊、柯林生於皇家學院展出，而羅賽蒂在另一場地展出〈聖瑪利亞的少女時代〉。

威廉‧邁克爾於5月5日開始撰寫《拉斐爾前派事紀》當時他們的第一次展覽開始獲得迴響。

羅賽蒂與亨特在秋季到巴黎及比利時旅行，欣賞了富蘭德林（Hippolyte Flandrin）、凡‧艾克、勉林等人的作品。

1850　22歲。拉斐爾前派文學雜誌《萌芽》於1至5月間出版了四期，羅賽蒂發表了兩篇文章，包括詩作《宣福死者》及短篇故事《手與靈魂》。

拉斐爾前派第二季展覽：羅賽蒂展出〈受胎告知〉，媒體開始注意拉斐爾前派，許多藝評家給予負面回應。

秋季，羅賽蒂與亨特及斯泰芬至英國各地做戶外寫生，羅賽蒂並未完成畫作，但後來採用這時做的風景素描為1872年創作〈草地上的演奏者〉的背景。

在倫敦紅獅廣場與瓦特‧德弗瑞爾合租房間。

年末，威廉‧邁克爾在《拉斐爾前派事紀》中寫道團體會面次數

拉斐爾前派雜誌《萌芽》書影。

威廉·貝爾·斯考特、
羅賽蒂、羅斯金（從左
至右）合照，1863年W.
Downey拍攝。

減少，組織逐步停歇。

1851　23歲。搬到繪畫導師布朗在諾曼街（Newman Street）
　　　的工作室居住。

　　　開始為伊麗莎白·希黛兒畫肖像，據威廉·邁克爾記
　　　載，他們兩人很快地在年末非正式訂婚。

　　　約翰·羅斯金撰寫印製宣傳單《拉斐爾前派》並在
　　　《時報》上聲援羅賽蒂。

1852	24歲。7月，伍爾納與另外兩位藝術家移民至澳洲，期盼在金礦業裡找到他的財富。

1852　24歲。7月，伍爾納與另外兩位藝術家移民至澳洲，期盼在金礦業裡找到他的財富。

11月，羅賽蒂搬到倫敦黑修士大橋旁的寓所，並一直於此居住到1862年。

1853　25歲。4月12日，四位留在倫敦的拉斐爾前派成員相互繪製肖像寄給澳洲的伍爾納。

夏季，羅賽蒂拜訪前往英國中部的紐卡索拜訪威廉‧貝爾‧斯考特，遊歷卡萊爾（Carlisle）小鎮，在回程時羅賽蒂順道經過沃里克郡（Warwickshire）。

妻子希黛兒在羅賽蒂的工作室裡畫自畫像，她從婚後便不擔任其他藝術家的模特兒，並發展自己的藝術創作。

秋季，羅賽蒂完成了〈尋獲〉的草稿。

11月，密萊被提名為皇家藝術學院的關係人，羅賽蒂寫給妹妹的信裡提道：「所以整隊圓桌武士可說是解散了。」

1854　26歲。亨特於1月離開英國，前往埃及和巴勒斯坦。

瓦特‧德弗瑞爾於2月過世，羅賽蒂的父親於4月過世。

羅斯金寫信給羅賽蒂，參觀他的畫室，開始對他的藝術特別感興趣。

妻子希黛兒健康惡化，遂前往英國濱海城鎮哈士丁療養，羅賽蒂多次前往探病。

羅賽蒂開始對書籍設計和插畫感興趣，為詩人朋友阿靈漢（William Allingham）的書創作了〈歌頌小精靈的三仙女〉插畫。

1855　27歲。在羅斯金的提議下，羅賽蒂開始於倫敦工人大學執教。

羅賽蒂介紹羅斯金認識妻子希黛兒，羅斯金便給她一筆生活費，讓她繼續追求藝術創作及接受治療。希黛兒被送到法國南部度過冬天。

希黛兒的相片。

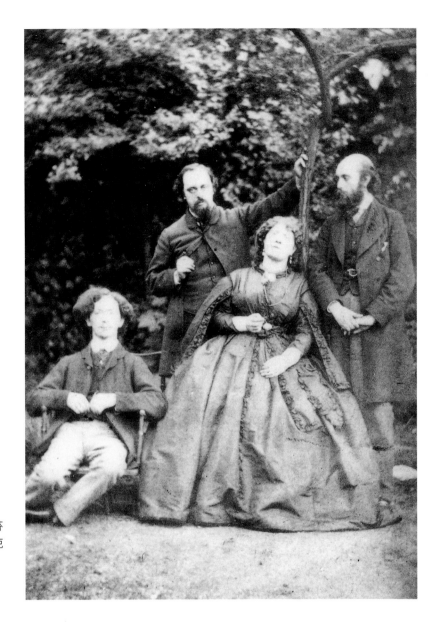

斯文本恩、羅賽蒂、芬妮·康佛、威廉·邁克爾（從左至右）合照，1863年W. Downey拍攝。

羅賽蒂到巴黎與妻子會合一同參觀1855年世界博覽會。

1856　28歲。認識布恩瓊斯和莫里斯，兩名牛津大學學士，並激勵他們從事藝術創作。

得到一個重要的委託案，為蘭達夫大教堂設計祭壇。

1857　29歲。拉斐爾前派展覽於倫敦一私人場所舉辦，羅賽蒂和妻子展出了水彩和素描作品。

策畫牛津大學學生會壁畫的製作，邀請了布恩瓊斯、莫里斯等藝術家，他們認識了珍・邦登和斯文本恩（Algernon Charles Swinburne）。

為英國詩人丁尼生（Tennyson）詩集做插畫，由Moxon正式出版。

1858　30歲。私人的霍加斯（Hogarth Club）畫社成立。

1859　創作〈唇吻〉，隔年於霍加斯畫社展出。

莫里斯與珍・邦登結婚，珍・邦登改名為珍・莫里斯。

1860　32歲。羅賽蒂與生了重病的希黛兒於5月23日結婚，於巴黎度蜜月。

布恩瓊斯和喬治娜結婚。

莫里斯夫婦移居至南方的肯特郡「紅屋」──紅色之家建築及室內裝飾由友人合力設計建造完成。

1861　33歲。莫里斯商會於4月開始運作，七位成員包括了羅賽蒂、布恩瓊斯、布朗等人。羅賽蒂在彩繪玻璃的設計上貢獻許多想法。

羅賽蒂與希黛兒的女兒5月1日難產而死。

羅賽蒂翻譯的《早期義大利詩人》於12月出版。

1862　34歲。希黛兒因食用鴉片過量於2月11日身亡，羅賽蒂將獻給她的詩篇埋於墳中。

羅賽蒂秋季搬至倫敦雀爾喜河畔的「切恩道」（Cheyne Walk），起先與斯文本恩、詩人梅瑞狄斯（George Meredith）及弟弟威廉・邁克爾同住。開始閱覽廣泛且大量的藝術品，包括日本及中國瓷器。

收納斯托柏（Walter John Knewstub）為徒生兼職助手。

結識了惠斯勒。

1863　35歲。與弟弟威廉・邁克爾一同到比利時旅行。

1864　36歲。完成了蘭達夫大教堂祭壇三聯畫。

秋天至巴黎旅行，在法國畫家方丹　拉圖爾（Henri Fantin-Latour）的陪伴下參觀了庫爾貝（Gustave

羅賽蒂家族合照，1863
年Charles Lutwidge
Dodgson拍攝。

Courbet）、馬奈的畫室，去了藝術家常聚集的咖啡店。

1865　　37歲。雇用攝影師在家裡後院為珍‧莫里斯拍攝了一
　　　　系列照片，不久後莫里斯夫婦便搬回倫敦。羅賽蒂開
　　　　始畫莫里斯夫人珍‧莫里斯的素描。

1867　　38歲。雇用鄧衡為畫室助手。
　　　　開始大量酗酒，加上失眠的影響，常服用安眠藥。

1868　　39歲。創作一系列的珍‧莫里斯肖像。
　　　　視力減弱，幾近失明。
　　　　重新開始詩歌創作。

1869	40歲。亨利‧詹姆斯（Henry James）參觀羅賽蒂的工作室以及莫里斯夫婦的住所，對羅賽蒂的作品及珍‧莫里斯肖像留下深刻印象。
	珍‧莫里斯的健康開始惡化，前往德國的溫泉勝地療養。
	受友人慫恿催促，羅賽蒂從希黛兒的墳墓中取出陪葬的早期詩稿。
1870	41歲。詩集《生命殿堂》於4月出版，引起正面評論，銷售良好，再版了六次。

羅賽蒂曾居住過的都鐸式住宅。

鄧衡　**羅賽蒂的住家**
1882　水彩畫紙
倫敦肖像藝廊藏

1871	42歲。羅賽蒂和莫里斯一同遷居至牛津郡的凱姆斯考特莊園（Kelmscott Manor），於夏季莫里斯前往冰島旅行，留下羅賽蒂、珍‧莫里斯及孩子待在莊園。

詩人布契南（Robert Buchanan）以湯馬斯‧米特蘭為筆名在10月號的《當代評論》發表文章攻擊羅賽蒂是「肉慾詩派」，指其詩作淫穢無道。羅賽蒂起而為文反駁布契南為「鬼鬼祟祟評論派」，刊載於12月號的《Athenaeum》。

1872　43歲。六月，身體日漸衰弱，精神瀕臨崩潰，數度自殺未果。

在蘇格蘭及牛津暫住了一小段日子。創作〈泊瑟芬〉習作，畫中被囚禁於地獄的春神泊瑟芬與珍‧莫里斯容貌相似，1873年早期於四幅畫布上開始〈泊瑟芬〉油彩畫作。

1873	44歲。羅賽蒂計畫翻譯米開朗基羅的十四行詩，《早期義大利詩人》再版更名為《但丁及同期詩人》。
1874	45歲。莫里斯單獨租下牛津住所，羅賽蒂返回倫敦雀爾喜的住所。 威廉·邁克爾與布朗的女兒結婚。
1875	46歲。羅賽蒂冬季住在英國濱海的西薩塞克斯郡（West Sussex），珍·莫里斯拜訪，創作〈敘利亞的伊斯塔〉。
1877	48歲。婉拒了葛斯范勒畫廊的邀請展出，布恩瓊斯在此畫廊的展覽獲得相當大的迴響。 六月動了手術，在母親與妹妹的陪同下於肯特海邊休養。
1881	52歲。出版《詩集》以及《民謠及十四行詩》。 利物浦企業公司購買了〈但丁之夢〉捐贈給沃克藝廊（Walker Art Gallery）。

羅賽蒂1880年為《詩集》序詩所畫的插畫。

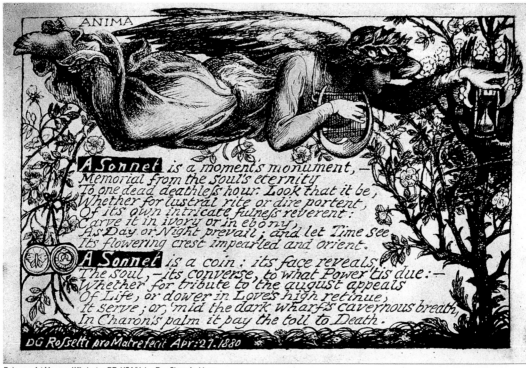

ANIMA

A Sonnet is a moment's monument, —
Memorial from the soul's eternity
To one dead deathless hour. Look that it be,
Whether for lustral rite or dire portent,
Of its own intricate fulness reverent:
Carve it in ivory or in ebony,
As Day or Night prevail; and let Time see
Its flowering crest impearled and orient.

A Sonnet is a coin: its face reveals
The soul, — its converse, to what Power 'tis due: —
Whether for tribute to the august appeals
Of Life, or dower in Love's high retinue,
It serve; or, 'mid the dark wharf's cavernous breath,
In Charon's palm it pay the toll to Death.

DG Rossetti pro Matre fecit Apr. 27. 1880

鄧衡
羅賽蒂與Theodore
Watts-Dunton於倫敦
切恩道家中　1882　　1882
水彩畫紙
倫敦肖像藝廊藏

珍‧莫里斯於九月最後一次當羅賽蒂的模特兒，創作
〈德斯底蒙娜的死亡曲〉。

53歲。病情惡化，再次回到肯特海濱休養，創作了人
生中的最後一首詩，最後一個版本的〈泊瑟芬〉完成
了八分之一。

威廉‧邁克爾在他的日記中寫道：「我親愛的加布列
爾，我們家庭的驕傲及榮耀，於4月9日復活節周日的
傍晚九點三十一分過世。」

1882年冬季至1883年，倫敦皇家藝術學院為了紀念羅賽
蒂展出了他的作品。

國家圖書出版品預行編目資料

拉斐爾前派代表畫家
羅賽蒂 = Rossetti, Dante Gabriel / 吳礽喻 撰文
初版 -- 台北市：藝術家，2011.4 [民100]
216面；17×23公分 -- (世界名畫家全集)

ISBN 978-986-282-016-2（平裝）

1.羅賽蒂 (Rossetti, Dante Gabriel, 1828-1882)
2.畫論 3.畫家 4.傳記 5.英國

940.9941 100004242

世界名畫家全集
羅賽蒂 Dante Gabriel Rossetti
何政廣 / 主編　　吳礽喻 / 撰文

發行人　何政廣
主　編　王庭玫
編　輯　謝汝萱
美　編　雷雅婷
出版者　藝術家出版社
　　　　台北市重慶南路一段147號6樓
　　　　TEL：(02)2388-6715
　　　　FAX：(02)2331-7096
　　　　郵政劃撥：01044798 藝術家雜誌社帳戶

總經銷　時報文化出版企業股份有限公司
　　　　新北市中和區連城路134巷16號
　　　　TEL：(02)2306-6842
南部區域代理　台南市西門路一段223巷10弄26號
　　　　TEL：(06)2617268
　　　　FAX：(06)2637698
製版印刷　新豪華彩色製版印刷股份有限公司
初　版　2011年4月
定　價　新臺幣480元

ISBN　978-986-282-016-2

法律顧問 蕭雄淋